以黏土製作！
生物造形技法

竹內しんぜん 著

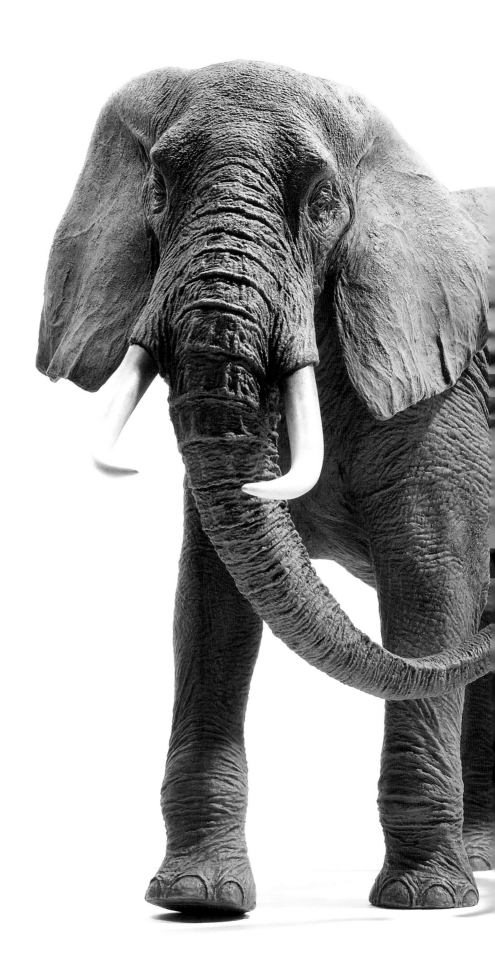

前言

　　一想起孩童時期的「捏黏土遊戲」，可以說用兩手搓揉成長條狀的黏土，一邊垂下晃動，一邊喊著「蛇～！」是一定要的玩法了。各位是否也有像這樣以黏土製作過某種"生物"的經驗呢？我一直無法忘懷當時的黏土遊戲，到現在都還在持續進行著。

我們口中所謂的「生物」，其實具備了各式各樣的不同姿態。寵物狗貓自然不在話下，甚至遙遠的異國到附近的草叢、家中，所有的地方都有生物存在。植物和菌類也是生物，那細菌和病毒呢？「什麼算是生物？而什麼又不算呢…？」愈研究就愈來愈複雜了。我要表達的是"生物"的種類實在是太多了。對每個人來說，也會有喜歡的生物、棘手的"生物"。比方說可以分為愛狗派或愛貓派，會被什麼樣的特質吸引感到魅力，每個人都不一樣。

　　本書將為各位介紹我從以前到現在使用黏土製作的生物模型與其製作工程。此外還要分享我是怎麼樣去觀察對象生物？如果能將我在觀察過程中發現對象「生物」的魅力與耐人尋味之處傳達給各位就更好了。之所以如此是因為在製作生物之際，僅依靠自己手中的技術是不夠的。舉例來說，將黏土捏在手裡製作「貓咪」，然而一旦開始作業，卻捏成了不知道是狗還是熊的作品。要想「製作得像貓咪」，就必須去了解貓咪。對「生物造形」而言，如何能夠觀察對象，並把握形態極為重要，動手作業反而是比較後面的工程。

　　話雖如此，在這裡為各位介紹的造形方法，以及生物觀察方式，其實我都沒有接受過專門的學習與訓練，都是透過不斷累積「總覺得喜歡」「好像蠻有趣的」這樣的心情，最後自己創造出來的方法；完全沒有「一定要這樣製作」的事情。

　　如同先前所述，生物本身就是各式各樣。當然感到興趣的對象及方向也是因人而異。反過來說存在著各種不同的看法及感受，才是更加有趣才對。本書為各位介紹的都是我自己獨特的技法，如果能與各位自己獨特的技法有所交集就太好了。

竹內しんぜん

以黏土製作！生物造形技法

目次

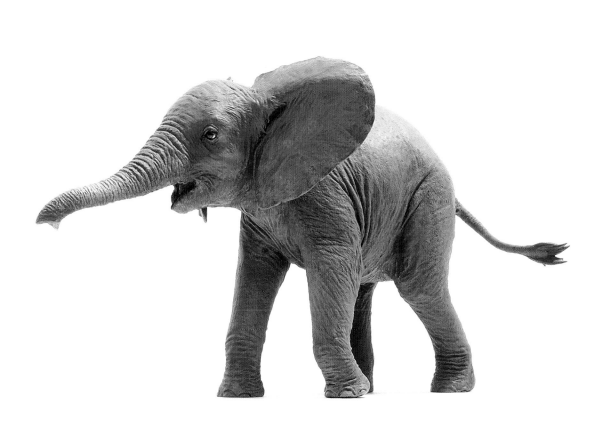

黏土作業的基本
關於材料的必備知識

在開始黏土造形之前，先為各位介紹本書中我所使用的材料。
雖然都不是特別的材料，但會配合設計母題的動物及作品尺寸區隔使用不同的材料，
使得製作出來的完成品能夠更接近理想。

黏土

石粉黏土、石塑黏土

　　主原料為石頭粉末的黏土。因為含有水分的關係，和紙黏土一樣乾燥後就會變硬的黏土。由於放置一段時間會乾燥變硬，所以需要注意製作進度的分配，以及未使用黏土的保存方式。

La Doll
●販售商／PADICO ●500 日圓（稅外加）●容量／500g

　　質地柔軟，用手指就能方便作業，對於初次接觸黏土的人或孩童是相對好用的黏土。乾燥後會稍微變輕、切削作業也較輕鬆。

Fando
●販售商／ARTCLAY ●500 日圓（稅外加）●容量／350g

　　乾燥前的狀態黏性強，觸感相當獨特。適合皺紋的表現等生物自然體表作業的黏土。乾燥後非常硬，強度也優秀。

軟陶黏土・樹脂黏土（燒烤黏土）

　　加熱後會變硬固化的黏土。基本上在加熱前一直都是保持柔軟狀態的黏土，即使造形作業耗費時間也不要緊。近年有考慮到環境荷爾蒙的製品問世，包含使用手感在內，可以選用的產品種類增加不少。（同樣名為「樹脂黏土」的商品，有常溫硬化及輕量型的黏土，產品之間的區隔有些曖昧不清）。

Grace 輕量黏土
●販售商／Daicel Finechem ●3050 日圓（稅外加）●容量／454g

　　幾乎沒有彈性，以手指或刮刀按壓的痕跡就會一直保持相同形狀的觸感。依照氣溫與黏土狀態的不同，柔軟程度有所差異，如果使用習慣後，可以自行調整「較軟・較硬」區分使用。

Mr.SCULPT CLAY 樹脂黏土（灰色）
●販售商／GSI 科立思 ●3000 日圓（稅外加）●容量／453g

　　稍硬且具有彈性的黏土。使用抹刀觸感和 Fando 接近，適合用來表現自然的皺紋等生物的造形。顏色還有米色的產品。

Y CLAY
●販售商／吉田作業室 ●1600 日圓（稅外加）●容量／228g

　　柔軟且黏答答的觸感。因此特徵是在硬化後的黏土表面再堆上新黏土時，附著狀況良好。硬化後也會保留些微的彈性。另外也有 114g（800 日圓）的產品。

黏土以外的材料

SURFACER 底漆補土

　　塗裝之前塗布的底材。可以填平表面的細微傷痕，並且讓塗料的附著狀態變好。我經常使用的是噴氣罐的類型。

石膏底料

　　與底漆補土相同，是作為塗裝前的底材或素材的填補使用，如果需要稍微堆高的話，也可以拿來當作造形素材使用。

表層護膜劑

　　透明保護漆可以拿來當作完工修飾噴塗的表層護膜。產品有光澤、半光澤、消光等不同種類，要配合作品來區隔使用。

金屬線

　　考量到方便加工及容易切斷，經常使用粗細為 2mm 或是 3mm 的鋁線來作為作品的骨架材。此外，細微部分或較薄部分的骨架使用 0.5mm、1mm 的黃銅線較為方便。
　　如果有更細或是更粗的其他用途，也會使用鋼琴線或銅線等其他種類的金屬線。

拉卡油性塗料

　　原本的用途是塑膠模型用塗料，很容易可在模型店買到。塗膜的強度極佳，可以作為基本的塗料使用。稀釋及道具的清潔保養需要使用專用的溶劑（稀釋劑）。使用時必須保持換氣。要使用各品牌專用的產品進行混色及溶劑。

水性壓克力顏料

　　可以用精製水稀釋，清潔保養道具時相當方便。由於安全性佳，所以需求量逐漸增加。近年性能良好的模型塗料品項不斷地增加。

壓克力顏料

　　在美術社就能購買到的顏料。用水就能稀釋以及清潔保養道具。雖然拿來給模型使用會有塗膜強度的問題而稍感不安，但輕易就能使用這點還是很方便。

琺瑯漆

　　拿來作為完工修飾前的入墨線用塗料非常好用。基本上以琺瑯塗料進行塗裝後，要避免再使用拉卡油性塗料等其他塗料重塗會比較好。要使用各品牌專用的產品進行混色及溶劑。

黏土造形所使用的工具

黏土抹刀的改造例 1

黏土抹刀的改造例 2

黏土抹刀

金屬製的抹刀。在模型店、手工藝材料店都有販賣。可以將前端以銼刀削尖等等，自行加工改造。不同的大小尺寸及形狀的使用手感都不一樣。

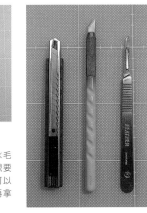

水筆

沒有加入墨水的自來水毛筆。使用時要加入清水。想要對黏土補充水分的時候，可以不用每次都將水裝入容器再拿過來使用，非常方便。

美工刀（照片左）

切削、裁斷作業時不可或缺的基本工具。

筆刀（照片中）

比美工刀更適合細微的作業。需要經常更換刀刃。

手術刀（照片右）

和筆刀相較之下，用途較偏限，但因為替換刀刃的種類豐富，可以用於更細微的作業。

雕刻刀

使用於刀片類不容易切削、雕刻的作業。標準品是丸刀，不過平刀也很好用。

超音波切割刀

透過超音波振動來使刀片振動，與對象物產生摩擦來削減，可以提升切斷效率的電動裁刀。雖然價格高昂，用途也有限，但是如果準備一組的話，是相當方便的工具。

銼刀棒

可以用來削落硬化的黏土。從一般的平棒類型到將黏土抹刀的前端加工成銼刀的產品，有著各式各樣的形狀。包含齒目的粗細在內，預先準備各種不同型號的銼刀備用會比較方便。如果齒目被阻塞的話，可以使用鋼刷輕輕將黏土刷落。

砂紙、研磨海綿

將砂紙、研磨海綿鋪平在台座上，可以磨出較寬廣的平面；也可以重點打磨細微部分，又或是將曲面撫平等等，用途出乎意料的多。粗糙度（番號）也很多。因為是消耗品的關係，一旦研磨面阻塞住的話，請更換成新的產品。

精密手鑽（照片左、中）

開孔作業的必備工具。除了鑽頭以外，也可以在前端固定夾具裝上刻磨頭當作針狀、球狀銼刀使用。

電鑽（照片右）

即使是小型低價格的產品，相較精密手鑽可以讓開孔作業更有效率。

電動刻磨機

以旋轉運動進行切削的電動工具。前端的刻磨頭依用途不同而有各種不同的形狀。可以很有效率地進行削磨作業。

鉗子

用來切斷、折彎加工金屬線。造形途中需要進行修正時，有時候會需要以尖嘴鉗來夾住黏土，將其剝開或是折彎。

斜口鉗

使用於尖嘴鉗不易切斷，或是細小部位的切斷作業。有些鉗刃較脆弱，如果是切斷硬物時，要加以注意。如果能夠準備塑料用、金屬用等數把不同鉗子會比較方便。

鑷子、拔毛夾

用來夾取附著在黏土表面的異物或是夾取細小物品時的道具。拔毛夾前端可以像黏土抹刀一樣自行加工，製作成可用來夾住黏土表面進行造形的自製工具。

拔毛夾的改造例

筆刷

塗裝時使用。材質有動物毛、尼龍毛等各種不同種類，當中也有高級品，雖然說「好東西真的是好」，不過視用途而定，有時候廉價的產品反而比較好用。

吹塵噴槍（照片左）

主要是除去灰塵時使用。連接在壓力較高的氣體壓縮機上使用。

塗料噴槍（照片中、右）

可以讓塗裝作業更加有效率。使用習慣之後，甚至可以做出只有塗料噴槍才能達到的表現手法。除了塗裝以外，拿來吹走灰塵也意外地好用。建議不要使用空氣噴罐，而是搭配氣體壓縮機使用。

遮蓋液（照片右）

液狀遮蓋劑。用來遮蓋較細小部位。

遮蓋膠帶（照片左）

主要用途是塗裝時來遮蓋，但也可以拿來暫時固定物品零件等等。除了塗裝用途外，也意外的好用。安裝在膠帶裁切台一起使用的話，會更加便利。

瞬間接著劑

諸如果凍狀的產品，或是低黏度的產品，各家品牌的種類不一。因為經常需要使用的關係，建議買大包裝的產品較划算。若是搭配專用的硬化促進劑使用會更方便，但使用時需要注意換氣。

木工用接著劑

使用於木材與黏土的接著作業。

吹風機

可以用來吹乾或加熱黏土。想要讓塗料乾燥時也可以使用。

熱風槍

可以吹出比吹風機更高溫的風。可以使用於烤硬 Super Sculpey 黏土等等。

電烤箱

可以用來使軟陶黏土硬化。建議選擇可以調整溫度的產品。設定為低溫時，也可以用來讓石粉黏土乾燥。

含酒精抽取式面紙

碰觸到 Super Sculpey 黏土這類軟陶黏土時，油分會沾在手上變得黏答答，我經常使用面紙將手指擦拭乾淨。

防毒面具

以塗料噴槍進行塗裝或是複製作業時，除了一定要換氣之外，建議還要再配戴防毒面具。此時也可以搭配圍裙、橡膠手套等防護具一起使用。

黏土作業的基本
製作小獅子

由此開始要簡單介紹使用石塑黏土「La Doll」的黏土造形基本步驟。
就讓我們製作一頭小獅子來當作範例吧！
這次使用的「La Doll」黏土，價格低廉容易操作，甚至是可以建議給孩童使用的造形用黏土。
不過並非只能「初學者用」，也適用於製作細微的造形，是可以充分滿足專業者需求的材料。

讓黏土保持長時間可用的訣竅

不要將黏土的包裝袋口全部拆開，以美工刀切下接下來數日預計使用的分量即可①②。沒有馬上要使用的黏土請盡量保持放置於包裝袋中的狀態。

切開的部分再以切下的包裝袋覆蓋回去③，然後再放入保鮮盒容器保管④。切下來的黏土也放入另一個較小的容器備用⑤，然後每次將「馬上就要用的分量」取出，作業時就可以保持總是有新鮮的黏土可以使用的狀態。

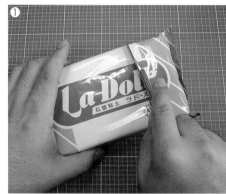
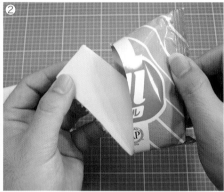

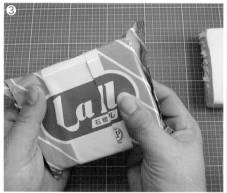
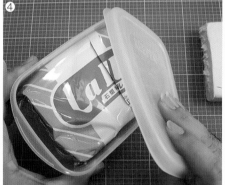
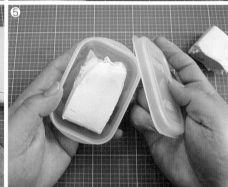

試著揉捏黏土

那麼接下來就要開始製作了。將黏土拿在手中稍微練土，可以讓觸感均一，變得更容易操作①。製作一個稍大的黏土球，還有一個較小的黏土球②。將黏土揉成圓球狀時，有以下兩點需要注意。

施加恰到好處的壓力。以兩手之間按壓，或是將黏土按在平板上揉成圓形。
在表面開始乾燥前揉成圓形。一旦開始乾燥，表面就會出現皺紋，形成破損的原因。

將完成的黏土球，較大的當作軀體，較小的當作頭部。將這2個零件組合在一起。
將黏土組合在一起的方法及注意事項如以下所述。

接合面要寬廣一些。這次是預先將接觸點的部位進行凹陷加工。
在接觸點抹水濕潤③。可以讓乾燥的表面溶化，接合得更加穩固。
連接部分以黏土抹刀抹平修飾④。減少乾燥後破損的可能性。

頸部接合完成後，將整體放在平板上按壓，使接地面變得平坦⑤。如果整體保持柔軟的狀態，作業效率會變差，因此要放置3～5小時使其乾燥。

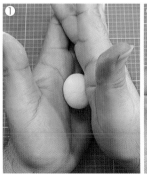
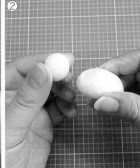

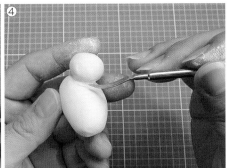
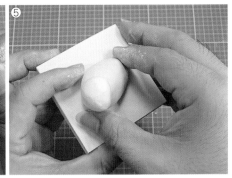

製作形狀

表面硬化後，再重新開始作業。先將耳朵、鼻頭及背部等凸出部分追加黏土來堆土塑形②。此時不要忘記要將堆上黏土的部分先以水塗抹濕潤①。用指尖或黏土抹刀將黏土表面抹平修飾，同時整理形狀③④⑤。

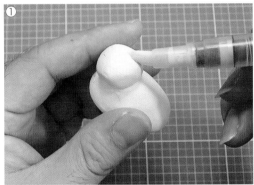
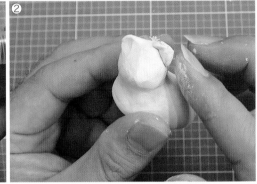

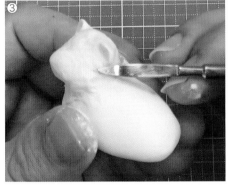
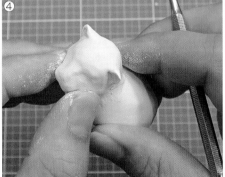
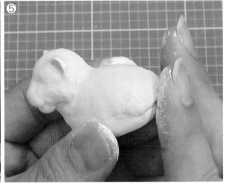

在軀體加上手腳，然後抹平表面修飾，整理形狀⑥。再次按壓在平板上，使手腳的接地面變得平坦。為了要保持接地面的平坦狀態，要再次使黏土乾燥。這裡為了要讓作業更有效率，使用了吹風機進行乾燥⑦。

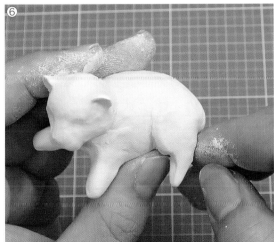
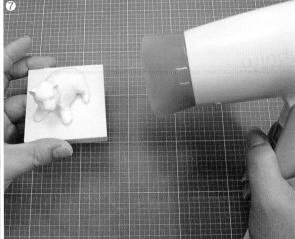

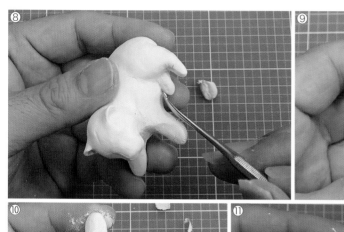

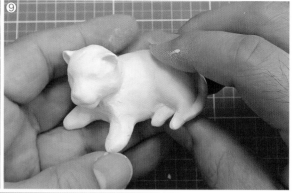

裝上後腳、尾巴⑧⑨，並使其乾燥，如果覺得堆土過多的部分可以用美工刀來削減⑩。在眼睛的位置上放置一個較小的黏土⑪，使用前端細小的黏土抹刀按壓，製作眼睛⑫。

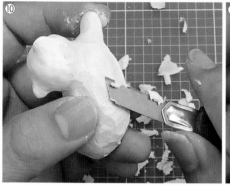

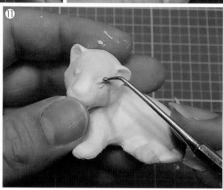

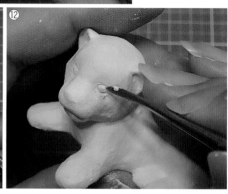

以砂紙整理表面，進行完工修飾

使用筆刀將手指、腳趾切削出來①。背部等較寬廣的面，可以用研磨海綿（超精細＝相當於320～600 號）修飾撫平表面②，較細微部分則用砂紙（400 號）的邊緣抵住表面修飾成俐落的線條③。打磨時會產生很多粉塵，請配戴口罩等防護用具，注意不要吸入粉塵。

使用壓克力顏料塗色後就完成了。
這次雖然製作的是小獅子，不過對於「要如何表現出小獅子的樣貌」卻稍微苦惱了一陣子。既然決定要製作成獅子，自然希望能夠與貓、狗，甚至是同為大型貓科動物的老虎做出區隔。要達到這個目的，在進入作業的準備階段，就有必要充分了解「小獅子」的形狀。其實，製作生物造形「關鍵」就在於此也說不定。

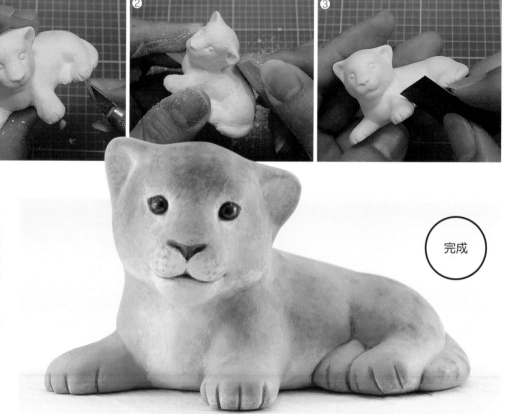

完成

小獅子
全長：約 6cm
原型素材：石粉黏土（La Doll）2018 年製作

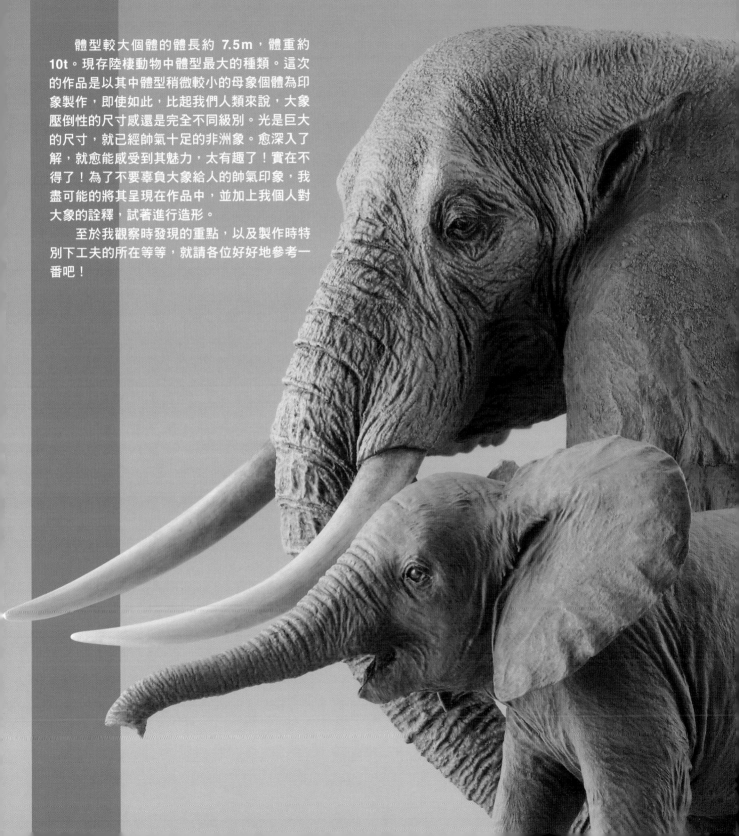

CHAPTER 1 製作非洲象

　　體型較大個體的體長約 7.5m，體重約 10t。現存陸棲動物中體型最大的種類。這次的作品是以其中體型稍微較小的母象個體為印象製作，即使如此，比起我們人類來說，大象壓倒性的尺寸感還是完全不同級別。光是巨大的尺寸，就已經帥氣十足的非洲象。愈深入了解，就愈能感受到其魅力，太有趣了！實在不得了！為了不要辜負大象給人的帥氣印象，我盡可能的將其呈現在作品中，並加上我個人對大象的詮釋，試著進行造形。

　　至於我觀察時發現的重點，以及製作時特別下工夫的所在等等，就請各位好好地參考一番吧！

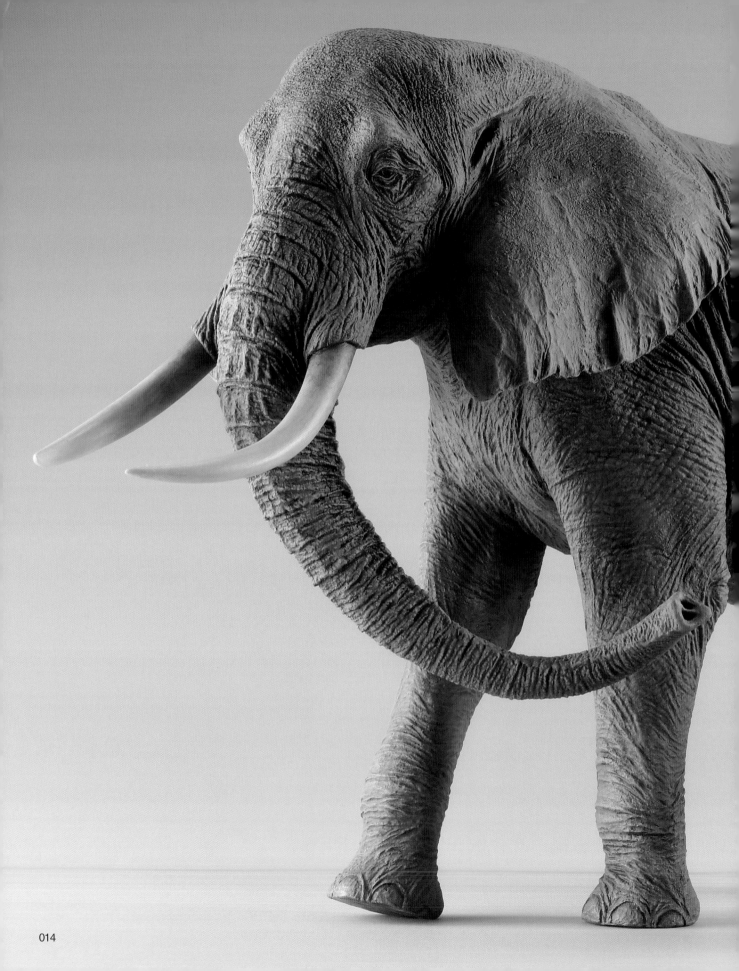

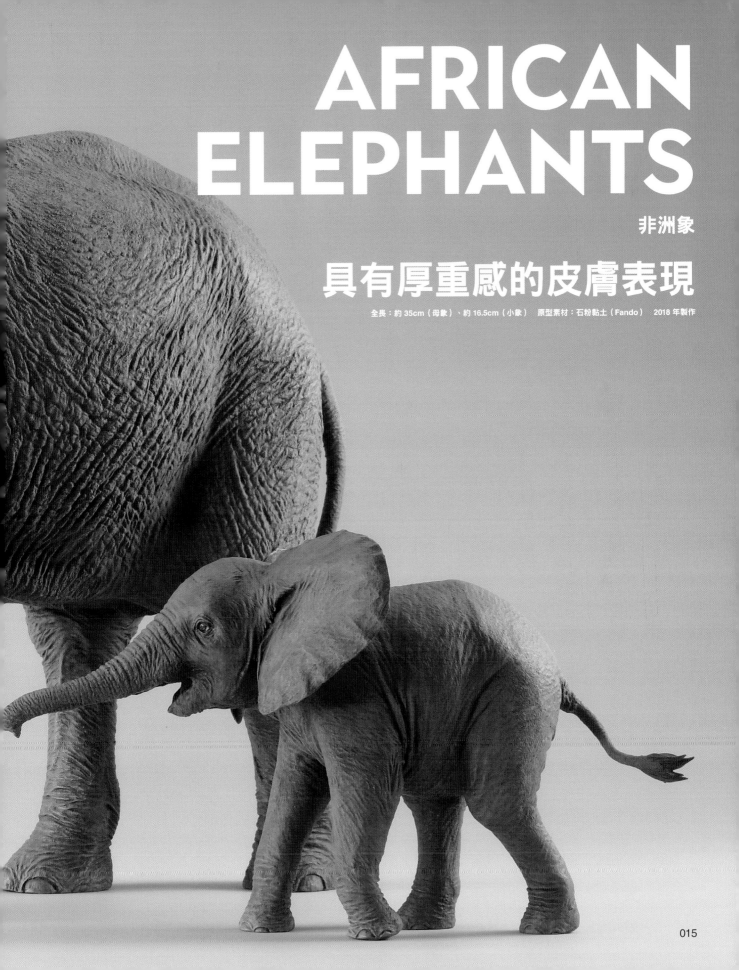

AFRICAN ELEPHANTS

非洲象

具有厚重感的皮膚表現

全長：約 35cm（母象）、約 16.5cm（小象）　原型素材：石粉黏土（Fando）　2018 年製作

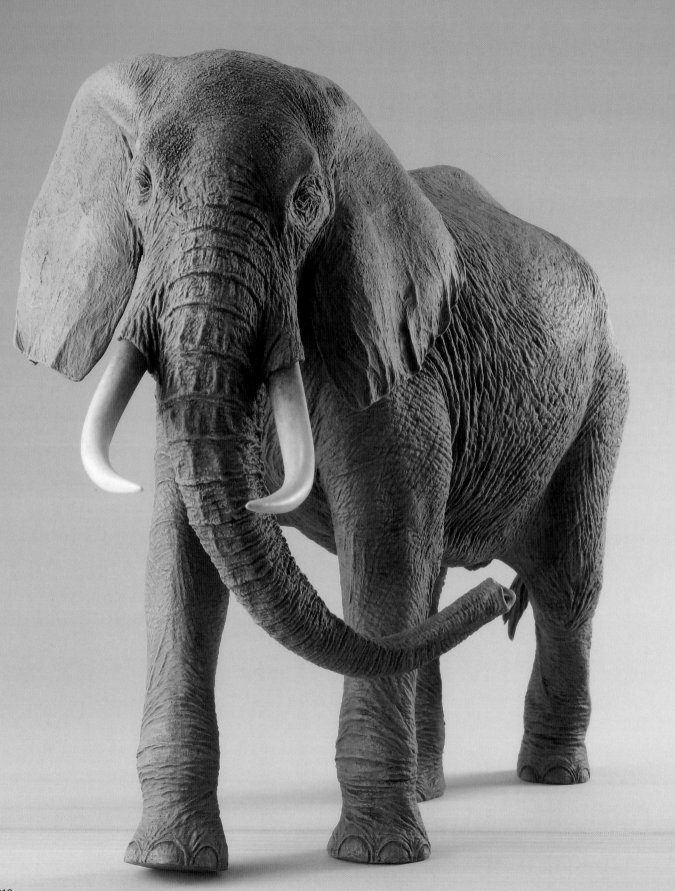

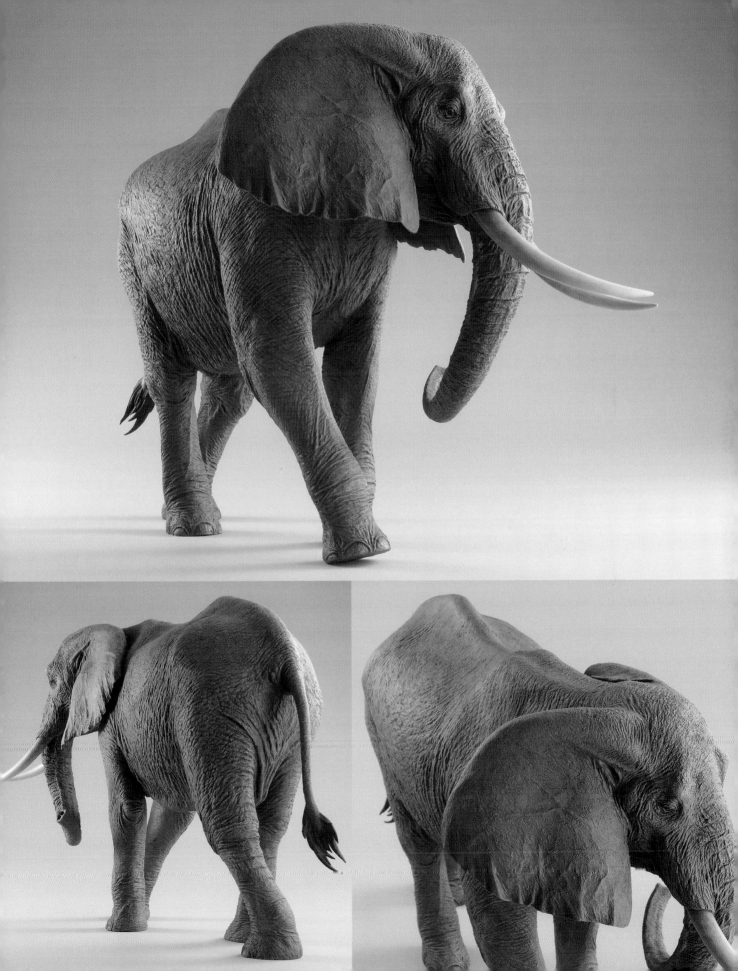

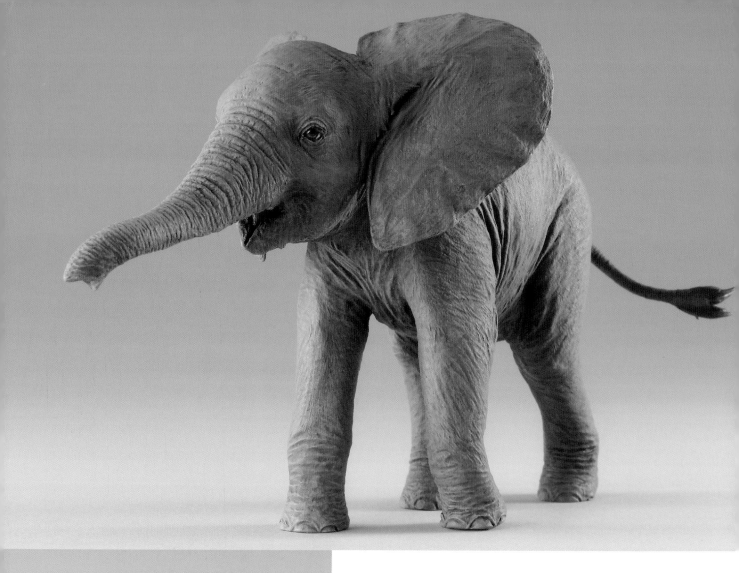

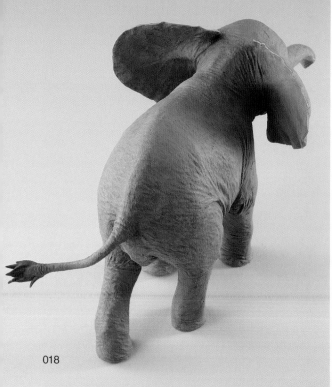

關於 MOMO 醬
的二三事

　　在熊本的動物園觀察完非洲象回家的路上，想起北九州的「北九州市立生命之旅博物館」有非洲象骨骼的常設展示，便決定順道過去看看。

　　剛好博物館正在展出各種生物骨骼的特別展，雖說是偶然遇上，但也算是了了一樁心願。於是先到特別展的展區參觀，看到有一個尺寸偏小的非洲象頭骨展示品。我一還拍照片，一還看到解說牌的內容標示為「栗林公園動物園寄贈」。

　　栗林公園動物園現在已經沒有了。是我的老家香川縣的一所動物園。記得在我小時候，曾經舉辦過「讓大象住進動物園」，請大家捐錢募資的市民運動。而且我也依稀記得我自己有穿過與那個運動相關 T 恤的模糊記憶。該不會這就是當年的MOMO 醬??

這就是當時現場展示的非洲象頭骨。

MOMO 醬是在記憶中我第一次親眼看到的大象。日後，我向當年在栗林公園動物園擔任副園長的香川洋二先生請教這個在北九州見到的頭骨，得到「確實很有可能是 MOMO 醬」的回覆。頓時讓我的回憶湧上心頭。

當年我用黏土捏著玩的「大象」到現在也還保存著。製作的應該就是 MOMO 醬。

📷 AFRICAN ELEPHANTS
在動物園觀察的非洲象
非洲象資料寫真集

這裡為各位介紹我在許多不同的動物園觀察非洲象時拍攝的照片。生物的觀察與攝影，常常有不盡如人意的狀況發生。即使心裡想著「我想要看看像這樣的姿勢」，也不見得一定就能看得到觀察對象做出這個動作。只能慢慢地花時間，一次又一次的按下快門。各位在這裡看到的照片，是從數千張照片中嚴選出來的少數幾張。其中還包括獲得動物園的許可，特別拍攝的珍貴照片。

📷 砥部動物園（愛媛縣）的非洲象

①悠然漫步的母象「莉加」。腳底有厚厚的肌肉支撐著體重。此外，因為這個腳底肌肉可以吸收著地時衝擊，腳步聲意外地安靜。

②③④⑤莉加的長女「小媛」。飼育員正在訓練中。噗通一聲躺在地上的狀態。腹部的皺紋、腳的使用方法等等，可以從直立時無法看見的角度進行觀察。

⑥小女兒「砥愛」。個性自由奔放，不時露出孩童般的表情，對很多事物都表現出興趣。看到我在進行觀察，便將鼻子舉高向我靠了過來。

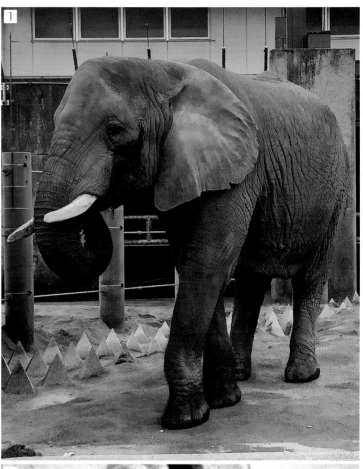

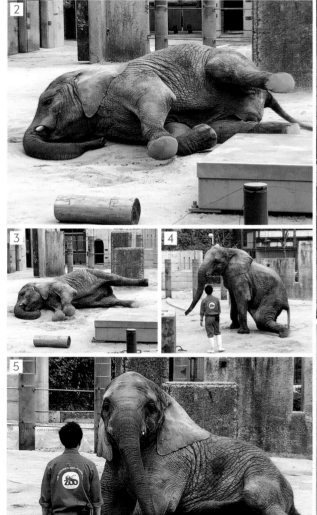

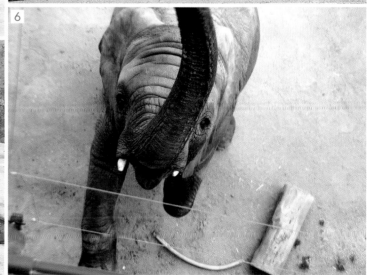

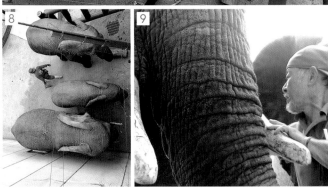

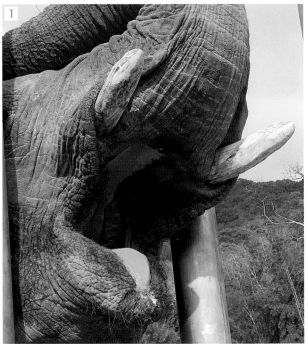

7 8 特別得到許可來到飼育舍的屋頂，由正上方進行觀察。耳朵根部和頸部粗細、肩胛骨向外凸出的形狀、腹部隆起形狀、臀部的傾斜曲線。有很多都是只從正側面觀察無法理解的資訊。再加上親子3頭大象個體之間的差異也能夠看得很清楚。
9 進行觀察時提供協助的飼育員椎名先生與莉加。可以充分體會到非洲象的尺寸感與皮膚質感的一張照片。

1 體格稍小的「帕特拉」。見到手中有飼料的遊客，就會伸長鼻子，做出「放進人家嘴裡」的撒嬌動作。可以觀察到口中的樣子以及牙齒生長的邊界。
2 雖說是小個子的大象，近看觀察還是魄力十足！
3 試著觸摸鼻子，不禁有大象「實在太強大了」的感覺。

📷 熊本市動植物園（熊本縣）的非洲象

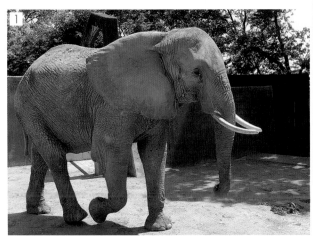

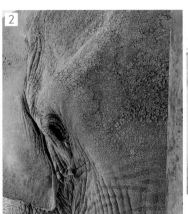

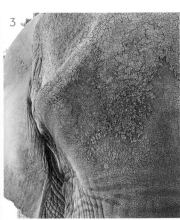

1 牙齒朝向內側生長，尾巴較短的瑪珂。
2 3 特別得到許可，能夠靠近觀察。額頭附近的皮膚獲得從遠處無法得知的皮膚質感資訊。

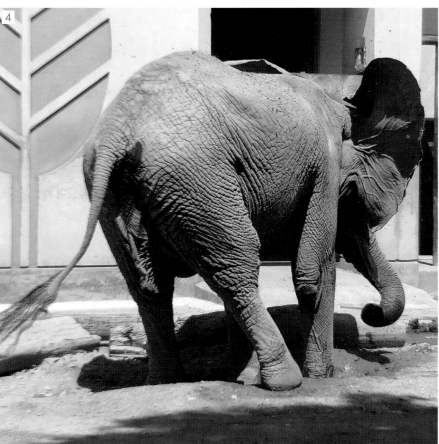

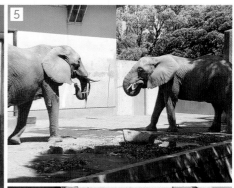

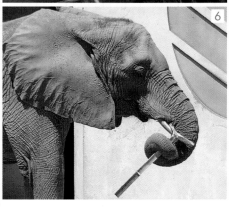

4 牙齒稍微朝外側生長的愛麗。在泥巴浴中不斷地拍打著耳朵。耳朵內側的血管也看得一清二楚。
5 6 靈活地運用牙齒與鼻子將點心青竹剖開進食。鼻子的靈活程度超出我的想像。

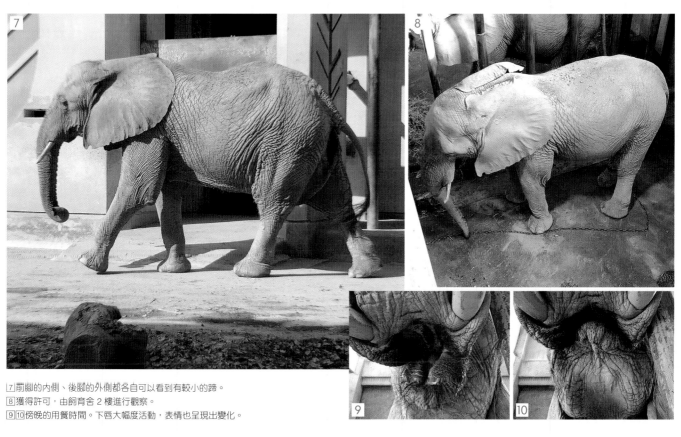

7 前腳的內側、後腳的外側都各自可以看到有較小的蹄。
8 獲得許可，由飼育舍 2 樓進行觀察。
9 10 傍晚的用餐時間。下唇大幅度活動，表情也呈現出變化。

製作非洲象參考的作品

從我過去製作的作品當中，挑選 2 隻恐龍來介紹，作為製作非洲象時的參考。

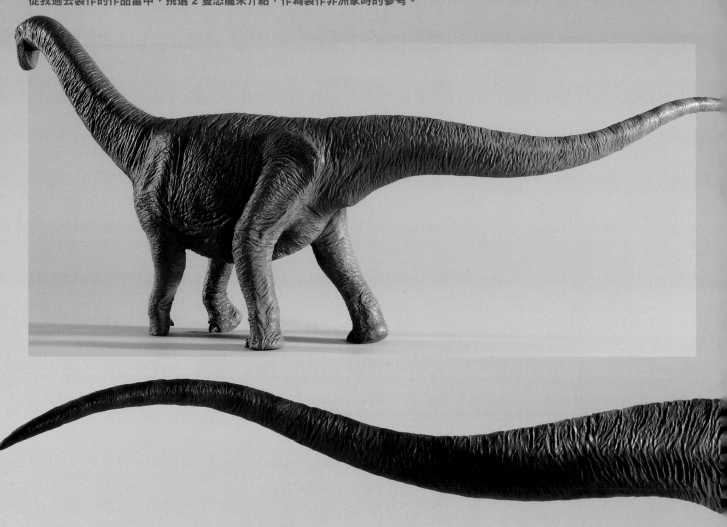

CAMARASAURUS

圓頂龍

　　如同大象一般，以皺紋多的皮膚感為印象製作的恐龍復原模型。乍見之下與大象似乎沒什麼關係，不過朝向龐大的身體正下方延伸的腳部以及長長的頸部，和將鼻子伸長時的大象稍微有些相似。雖然這兩種是在分類系統上不同的生物，但只要想像在進化的過程中，應該擁有某些共通的目的，好像又覺得並非那麼不相干了。

全長：約 45cm　原型素材：石粉黏土（Fando）　2013 年製作

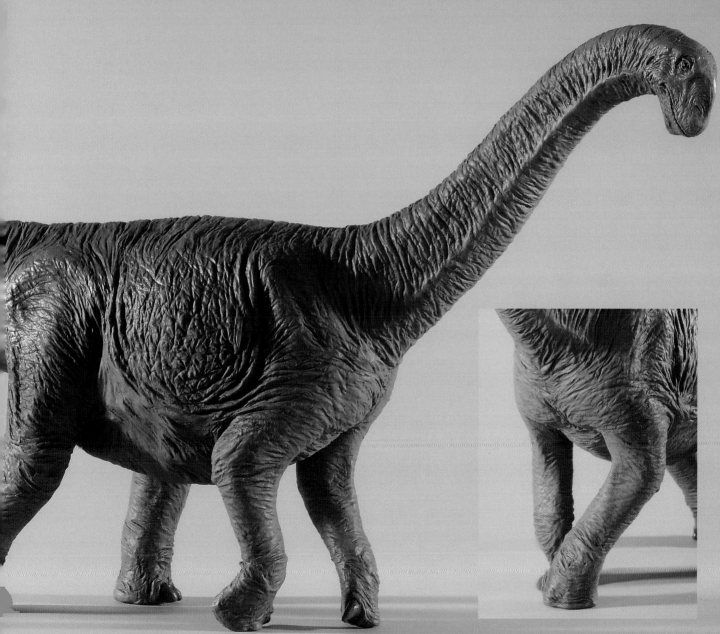

TRICERATOPS
三角龍

　　這是最有名的草食恐龍。體長約 6m、體重約 6t、尺寸感與大象近似。「相對於身體的巨大頭部」這點雖然相似，但四肢的長度、尾巴的尺寸等不同之處也非常多。多去比較「相似之處」「不同之處」，可以有很多不同的新體會。

全長：約 26cm　原型素材：石粉黏土（Fando）　2010 年製作

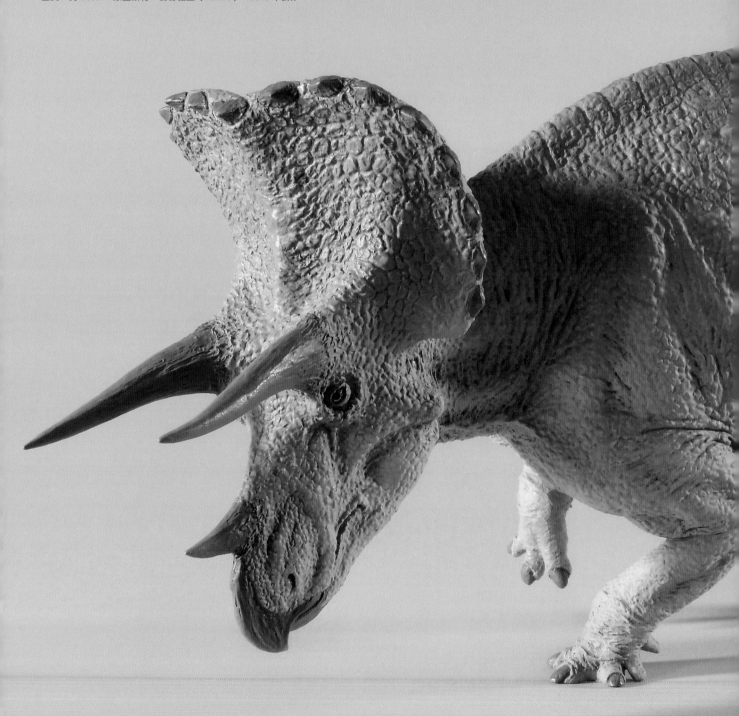

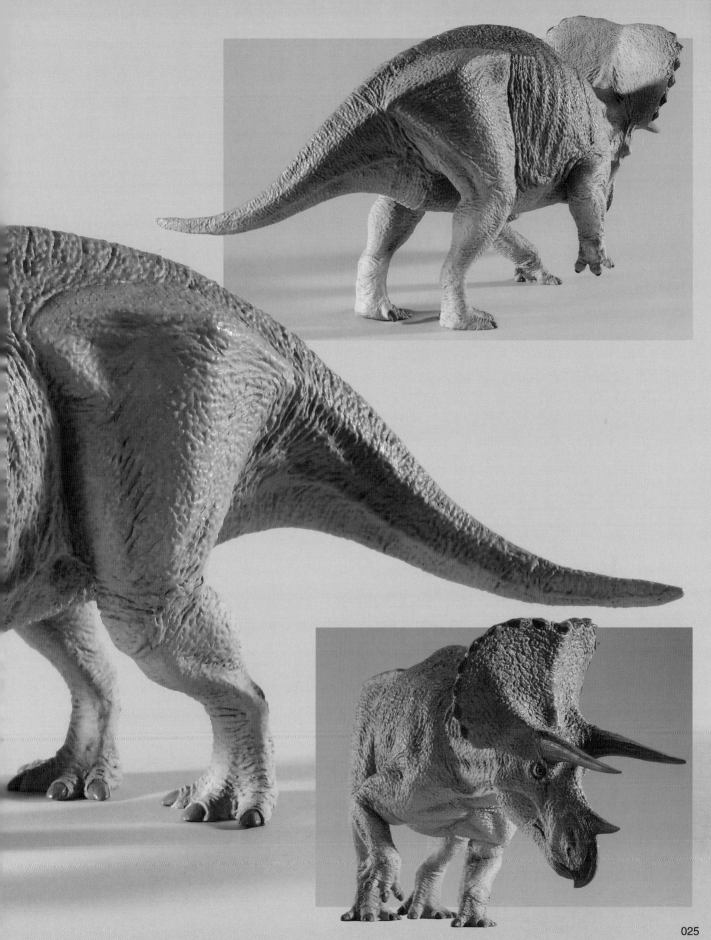

AFRICAN ELEPHANTS
製作非洲象

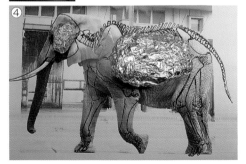

製作準備～亞洲象？非洲象？～

大象是打從孩童時期就耳熟能詳的動物。然而當我有「好想做做看」的想法時，雖然知道大致上的外形，卻沒有辦法有具體形象的印象。如果沒有任何參考資料的話，就連簡單的素描也畫不出來。雖說如此，大象畢竟是主流的動物。諸如照片集、紀錄片、在網路上搜尋得到的圖片等等，到處都有可以用作參考的資料。只要以這些資料為基礎進行造形，應該就可以製作出還算像樣的作品吧。

不過，如果只是這樣的話，未免太過於無趣了。於是便興起了「我要依自己的方法弄懂大象！」這樣的想法。

首先要進行的是簡單的調查。目前在地球上棲息的大象可分為「亞洲象」「非洲象」「圓耳象」這 3 種。圓耳象與非洲象非常相似，乍看之下，差異可能只在於「好像小了一號？」這種程度。以前被視為非洲象的亞種，現在也被包含在非洲象屬中，兩者的關係非常接近。如果要大略地比較不同種之間的特徵差異，「亞洲象與非洲象」會比較容易理解，因此透過圖鑑和網路進行了簡單的調查。於是得知「耳朵的大小」「頭部的形狀」「鼻尖的形狀」「背部的弧度」「蹄的數量」等具體的資訊，可以充分了解到兩種大象之間的差異。

實際上我也走訪數個動物園觀察亞洲象、非洲象。與初步調查的資訊相同，原來如此，確實耳朵是非洲象比較大，頭部與鼻尖、背部的形狀也不同。另外也觀察了其他調查到的各種資訊想要進行確認…，就只有蹄的數量與調查到的資訊內容不同。

我查到的資料記載著「亞洲象是前 5 趾，後 4 趾；而非洲象是前 4 趾、後 3 趾」，但怎麼看亞洲象、非洲象雙方的蹄數都是前腳 5 趾、後腳 4 趾。前腳的蹄以人類的手掌為例的話，就像是食指、中指、無名指這 3 指較大，而兩側還有看到較小的蹄。非洲象尤其是拇指的蹄非常小。整隻腳踩在地上接地時，甚至分不清是蹄還是土的一個較小的凸起。後腳則是在小指側有 1 根同樣

很小的蹄。回到家裡再次調查後，還找到「非洲象是前 4～5・後 3～4」以及「圓耳象是前 5・後 4」這樣的記述。莫非是因為那裡的蹄極小，也有可能長不出來呢？在我們人類當中，確實也有腳的小指甲長不怎麼出來的人，或是不長智齒的人，非洲象的蹄是不是同樣有的有長，有的沒有長呢？

嗯，雖然這個疑問還沒有獲得解答，但觀察過亞洲象與非洲象之後，覺得兩者相較下，還是非洲象比較有魅力，因此這次就決定製作成非洲象了。一般來說，與母象相較之下，公象體型較大，也比較帥氣。不過日本動物園中的非洲象是以母象的飼育數量較多。這次觀察的都是母象。我在孩童時期第一次見到的也是母非洲象，而且感覺電視上的紀錄片似乎也大部分是以母象組成的成象群為主要拍攝對象。既然對母象比較熟悉的話「要製作的話，還是選母象吧～」，因此這次決定要製作成母非洲象了。

◀ 這是在製作非洲象之前，而且是還沒有機會去動物園觀察的時候，先試著捏一隻大象當作練習的成果。作業在短時間內以粗略簡單的造形即告終了。不用去在意失敗或強度不足的部分。像這樣以素描或塗鴉的感覺製作後，「正式製作時這麼做好了」心中的構想就會更容易具體規劃成形。

製作母象① 製作骨架　首先要決定想要製作作品的尺寸，將骨架部分製作出來。

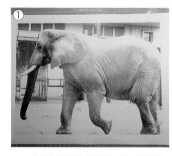

① 將在動物園拍攝的照片列印成想要製作的尺寸①，然後參考圖鑑之類的資料，在其上想像著大象的骨骼描繪出來。因為只是作為參考用途，像是骨骼的凸出部分或是關節的位置，只要能夠大略分辨就 OK 了②。

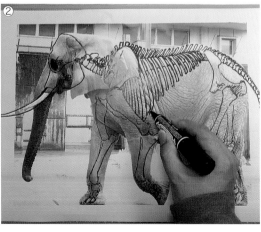

③ 如果全部都使用黏土製作的話，不光是作品會變得過重，黏土乾燥的時間也會變得較長。因此要使用壓得緊實的鋁箔紙填充在骨架內側③。將其與列印出來的照片重疊，調整尺寸④。

這裡使用的黏土是 Fando 石粉黏土。因為我判斷容易呈現出自然皺紋的 Fando，相當適合用來製作大象的皮膚感①。從袋中取出必要量的黏土，充分練土後，用手指延展成薄膜狀，然後包覆在鋁箔紙球的外側②③④。

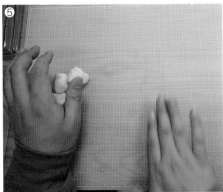

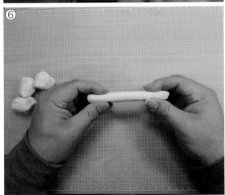

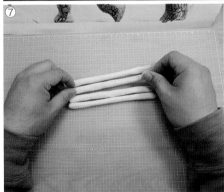

接下來製作四肢骨架的零件。首先將大致分切成相同尺寸的 4 個黏土球，用手掌搓揉成長條狀⑤⑥⑦。

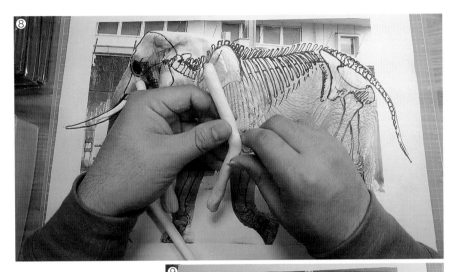

調整長度，區分前肢、後肢，配合列印出來的照片，捏出關節位置的凸起，彎曲成自然角度⑧⑨。頭部、軀體、前肢、後肢的骨架完成了⑩。暫時以這樣的狀態靜置乾燥。

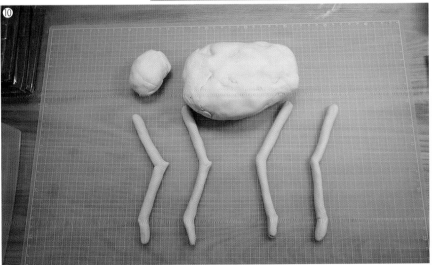

製作母象② 製作骨骼　製作寫實的造形物時，先將骨骼重現出來是有效的方法。雖然完成後就看不見了，卻是很重要的關鍵。

 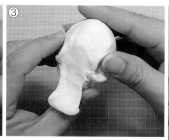
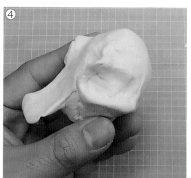

　　首先要製作頭骨。將頭部的骨架以水稍微沾濕，一點一點堆上黏土①。為了要捏出頭骨的形狀，先在相當於眼窩（用來裝進眼珠的孔洞）、顴弓（顴骨的凸出部位）、梨狀口（鼻子的孔洞）、上顎骨（牙齒根部的骨骼）的位置標示出位置參考線②③。如果黏土太軟的話，不好進行作業，因此在這裡要先暫時乾燥④。

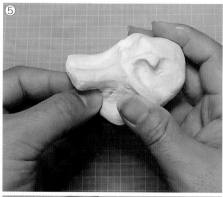 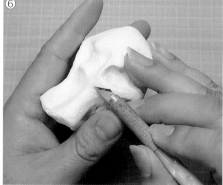 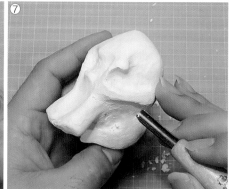

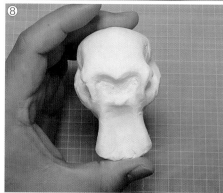 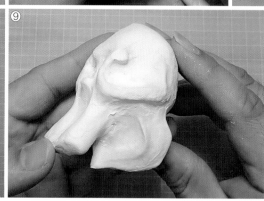

　　繼續追加堆上黏土，將下顎也製作出來。看起來更像是頭骨的形狀了⑤。如果覺得有堆土過多的部位，可以用筆刀或是雕刻刀來削除⑥⑦。由各種不同角度觀察，確認左右是否對稱，如有必要可以再堆上黏土進行修正⑧。到這裡頭骨就完成⑨。

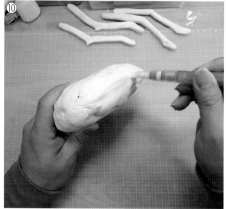

　　接下來要製作軀體。為了要讓黏土更容易堆得上去，先用水塗抹在軀體的骨架上⑩，然後再追加黏土⑪。這個時候要沿著脊椎骨的線條進行堆土，製作時要意識到將中心位置呈現出來⑫。

 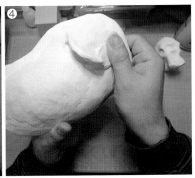

以脊椎骨為基準，一邊注意左右的比例均衡，一邊堆上黏土增加分量感①②。然後決定出骨盆的位置，追加堆上黏土③④。

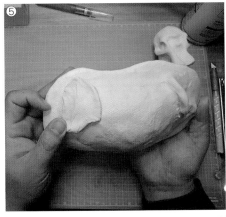 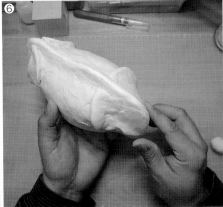 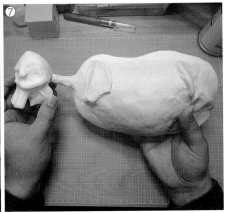

肩胛骨的位置也堆上黏土⑤。只要將骨盆與肩胛骨的位置確定下來，就比較容易呈現出體幹粗細⑥。後續還要將頭骨接上，因此將頸部的骨骼也製作出來⑦。

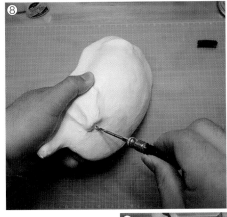 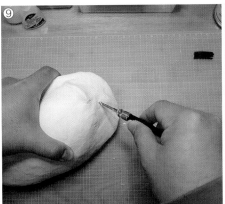

 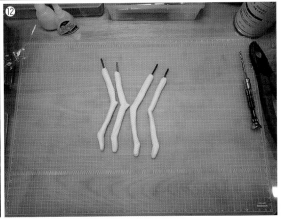

在肩關節、股關節的位置用鑽頭開孔⑧⑨。四肢的骨架也以鑽頭鑽開一個相同直徑的孔洞⑩，然後插入符合孔洞尺寸的鋁線⑪⑫。

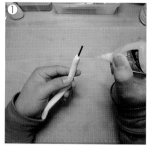 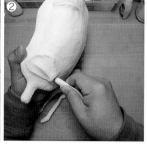 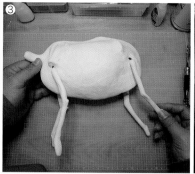 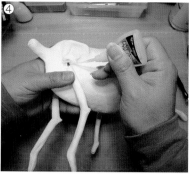

將插入骨架的鋁線以瞬間接著劑固定①，連接在軀體上②③。位置決定好後，同樣也以瞬間接著劑固定④。

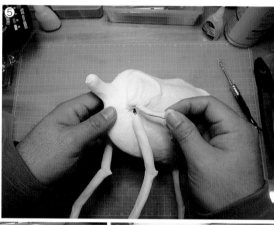 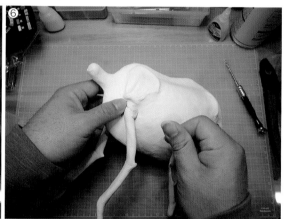

在軀體與胸部連接的部位追加黏土，確實做好固定⑤⑥。接下來要在前肢、後肢的骨架上堆上黏土製作出骨骼的形狀⑦。然後在四肢的前端也堆上黏土⑧，按壓在平板上，使所有的腳部接地面都相同⑨。

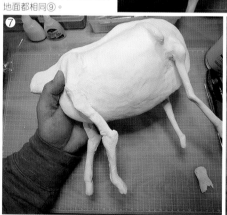 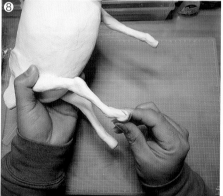 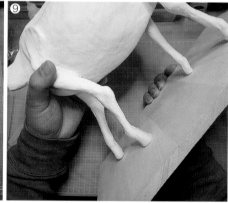

修正姿勢

基本上一旦變硬的黏土就無法恢復原本的狀態。不過如果是要稍微修正姿勢的話，有以下這樣的方法可以進行調整。

在關節位置裹上新的黏土①，然後馬上用塑料袋包覆起來（這裡是拿包裝材料的氣泡袋來使用）②③。以這個狀態放置數小時後，水分不會向外側散失，而會滲透到骨架的方向，使得關節附近稍微變軟，即可對折彎角度做出若干程度的修正。如果需要大幅度調整的時候，可以用這個方法先讓黏土變軟，在這樣的狀態下，用刀刃切斷的作業也會稍微變得輕鬆一些。這次是以這個方法將前肢稍微調整至朝向後方的位置④⑤。

 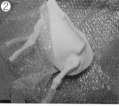 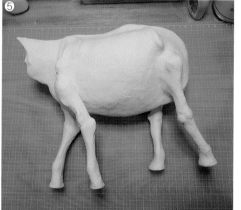

製作母象③ 肌肉的表現

骨骼完成之後，終於要進入堆塑肌肉，重現非洲象體型的作業。

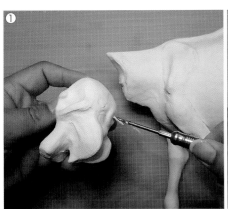

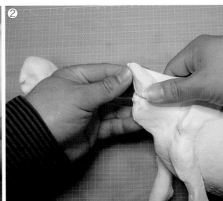

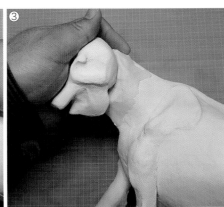

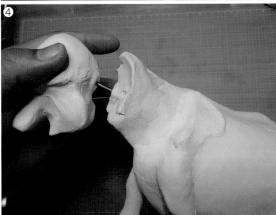

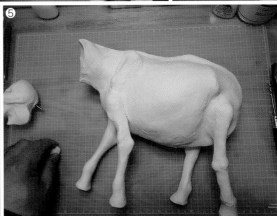

將頭骨以及頸部的接合部開孔，穿過鋁線①。配合頭骨的形狀堆上頸部的肌肉②③。因為想要將頭部製作成獨立的零件，所以先不接著，並保持可以拆開的狀態④⑤。

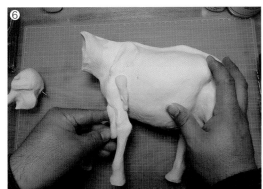

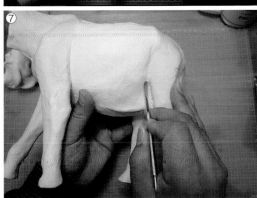

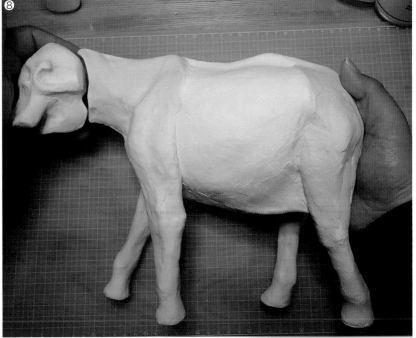

沿著骨骼堆上黏土，捏塑出前肢、後肢的肌肉⑥。注意肌肉的形狀有無不自然之處，一邊觀察左右的比例均衡，一邊進行作業。接著再堆上腹部周圍的黏土，表現出下垂的感覺⑦。體型看起來愈來愈像是大象了⑧。

製作母象④ 頭部的造形　大大的耳朵，長長的鼻子，加上白色的牙齒。接下來要進入充滿非洲象魅力的頭部造形步驟。

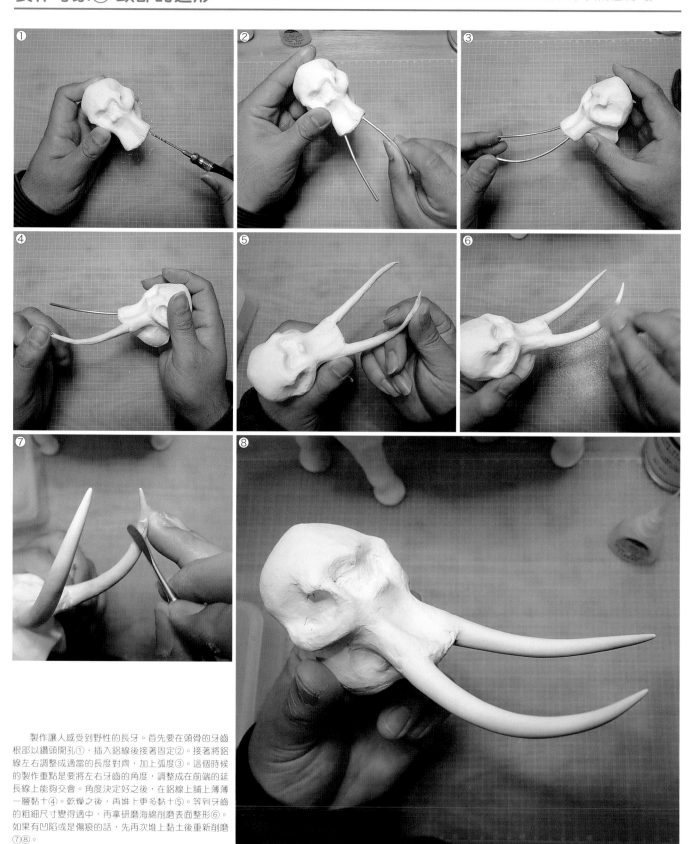

製作讓人感受到野性的長牙。首先要在頭骨的牙齒根部以鑽頭開孔①，插入鋁線後接著固定②。接著將鋁線左右調整成適當的長度對齊，加上弧度③。這個時候的製作重點是要將左右牙齒的角度，調整成在前端的延長線上能夠交會。角度決定好之後，在鋁線上舖上薄薄一層黏土④。乾燥之後，再堆上更多黏土⑤。等到牙齒的粗細尺寸變得適中，再拿研磨海綿削磨表面整形⑥。如果有凹陷或是傷痕的話，先再次堆上黏土後重新削磨⑦⑧。

在梨狀口（鼻的孔洞）的位置開孔①，插入鋁線，裁切成適當的長度②。鼻子的彎曲程度要一邊觀察整體的比例均衡，一邊進行調整③。決定好姿勢後，先以黏土將鋁線根部固定④⑤，再將鋁線整體覆上黏土⑥⑦。黏土要一點一點地堆土，待其乾燥後再慢慢地加粗⑧。

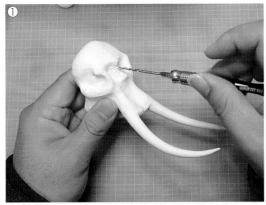
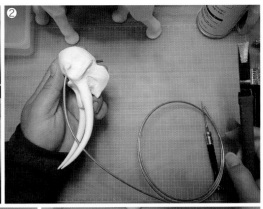
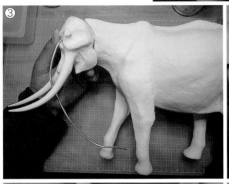
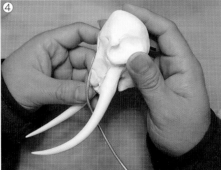
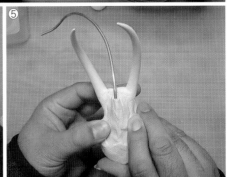
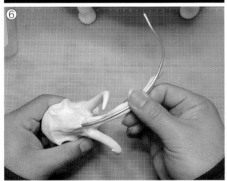
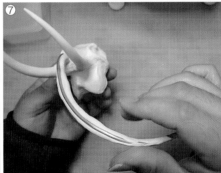
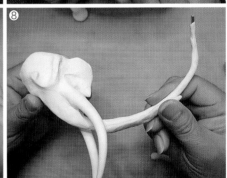

COLUMN 非洲象 ① 瑪琍與艾麗的二三事

　　有一天，我在網路上瀏覽各家動物園的網站時，一看到母非洲象瑪琍與艾麗的照片，頓時感到極大的興趣。無論如何都想要親眼觀察的我，馬上就動身前往飼育牠們的熊本市動植物園去了。當天因為是氣候良好的時期，園裏擠滿了許多遊客。好不容易來到目的地，大象的運動場時，見到 2 頭母象正在充滿活力的來回走動。

　　似乎剛好遇上吃點心的時間，可以一邊觀察大象剖開青竹進食的姿態，還可以一邊聽取飼育員先生的解說，時機實在太好了。關於非洲象的生態、瑪琍與艾麗特徵等等解說內容淺顯易懂，非常具有參考價值。解說來到最後，「請問大家有沒有什麼問題？」開放遊客提問。於是我也趁機問了幾個一直很在意的問題。

竹內しんぜん（竹）：「剛才大象用鼻子吸進了泥土。那些泥土會到鼻子的什麼部位為止呢？」

飼育員先生（飼）：「那是在泥浴的時候吧？泥、水會直接進到口中哦。有時候還會就這麼吞進肚子裡去呢。」

（竹）：「關於太陽穴滲出來的液體，電視上還是什麼媒體上有說過這是公象進入狂暴期（雄性荷爾蒙旺盛造成生理周期變化的時期）的特

徵。

瑪琍與艾麗看起來好像太陽穴也稍微有點潮濕，母象也會有那種液體滲出嗎？」

（飼）：「母象的太陽穴也有孔洞，那裡也會流出液體哦。」

　　在動物園裡，盡量花時間仔細觀察生物是非常重要的事情。只要仔細觀察，就能察覺到很多事情。察覺到的事情愈多，就會衍生出更多令人在意的地方。像這種時候，能夠有機會直接詢問飼育員，實在是太叫人感謝了。

　　以這所動物園來說，飼育了 2 頭以上的相同生物，觀察時就能夠順便比較一下兩者之間的特徵差異。體格的不同，受傷或生病留下的痕跡，行動模式等等，在在都可見到個體之間的差異之處。瑪琍與艾麗之間較明顯的差異是艾麗的牙齒朝向左右外側張開生長，而瑪琍則是稍微朝向內側生長，左右兩根牙齒幾乎要在鼻子前方觸碰在一起了。據說只要牙齒生長的方向不同，牙齒的使用方法、磨牙的方法，飼育員的照料方法都會不一樣。

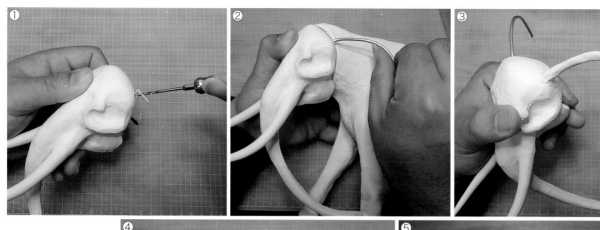

在耳朵根部與頭骨連接的位置附近開孔①，插入鋁線，配合耳輪上側的輪廓裁斷、折彎②。用黏土將鋁線包覆，使其乾燥③。將延展成薄膜狀的黏土安裝在耳朵內側④。耳朵下部以呈現自然的弧形的方式進行乾燥，表現出特別柔軟的印象⑤。

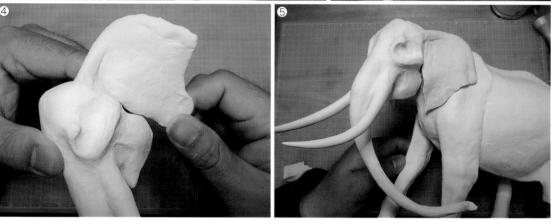

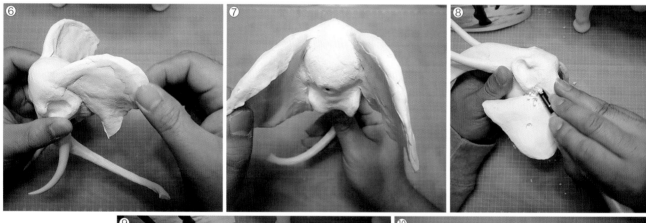

繼續製作耳朵。再追加黏土⑥，將折返到後側的部分也製作出來⑦。確認左右的比例均衡，如果發現有需要修正的部分，可以使用雕刻刀等工具削除⑧。再追加黏土，耳朵的形狀製作完成了⑨⑩。

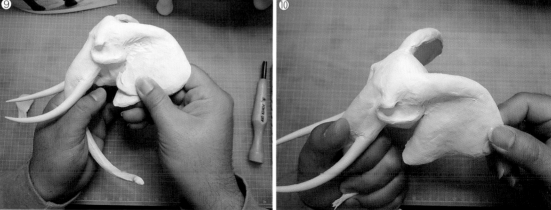

將尾巴也製作成獨立的零件。準備好裁切成適當長度的鋁線①，以黏土將其包覆起來②。
先在軀體開孔，以便插入尾巴③④。

看起來像是非洲象了。頭部與尾巴在這個時間點，還不要接在軀體上。

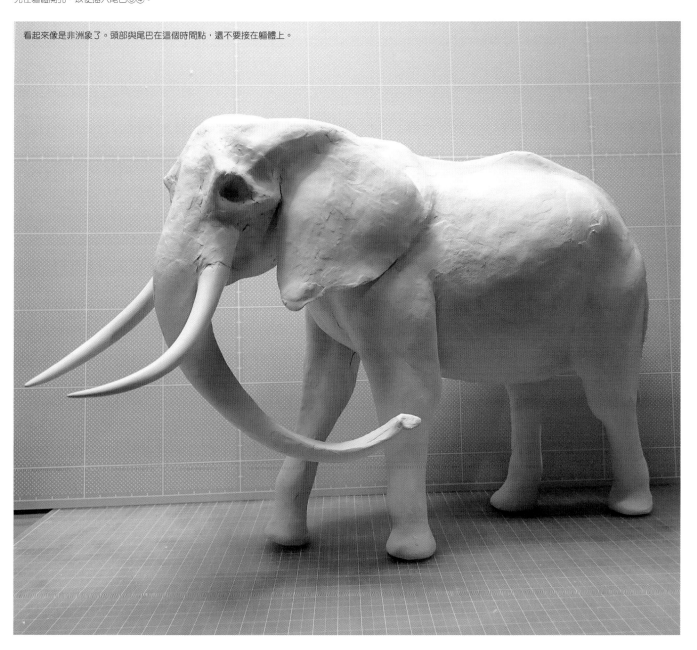

以 Fando 黏土來表現皺紋

不同黏土抹刀造成的差異，以及黏土抹刀角度變化造成的差異

使用不同的黏土抹刀，能夠表現的線條粗細也會隨之改變，但就算使用相同的黏土抹刀，只要調整雕刻時的角度，也可以大幅度改變線條的表情。就算只有一支慣用的黏土抹刀，也已經足夠呈現出各種不同的表現。

這裡要來舉例說明，拿我經常使用的寬黏土抹刀、主要使用的標準黏土抹刀、以及只使用在非常細微處，前端為細針狀的黏土抹刀，所呈現出來表面質感作為範例。

使用黏土抹刀（寬）
以貼平的角度劃線

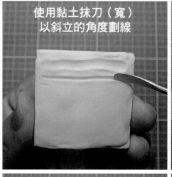
使用黏土抹刀（寬）
以斜立的角度劃線

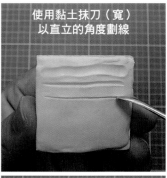
使用黏土抹刀（寬）
以直立的角度劃線

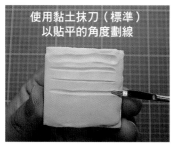
使用黏土抹刀（標準）
以貼平的角度劃線

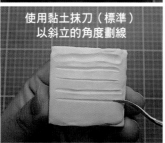
使用黏土抹刀（標準）
以斜立的角度劃線

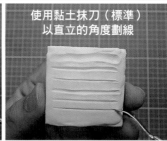
使用黏土抹刀（標準）
以直立的角度劃線

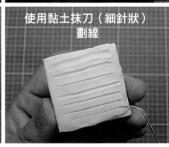
使用黏土抹刀（細針狀）
劃線

使用標準黏土抹刀製作的表面質感範例

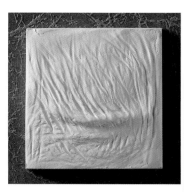

皺紋類型 A

這是基本的皺紋造形。先用手指製作出較大的皺紋(下垂鬆弛)，再以黏土抹刀來刻劃細微的皺紋。一邊意識到線條的流勢，一邊改變黏土抹刀的角度，圍繞著造形物，變化線條的刻劃方向，就能讓線條呈現出變化，使得表現更加豐富。

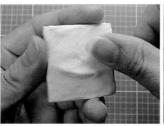
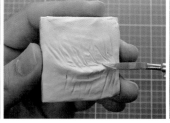
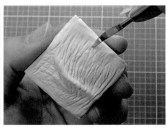

皺紋類型 B

這是直向與橫向線條交叉形成的皺紋。黏土抹刀刻劃黏土時的力道如果太強，線條在交叉的時候就會受到牽扯，無法劃出漂亮的格子形狀。在這裡，黏土抹刀的壓力調整即為製作時的重點。

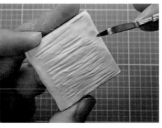
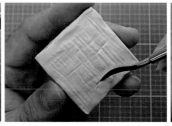
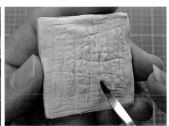

寫實的表面質感表現，對生物造形來說是非常重要的重點之一。其中皺紋的表現既是表面質感造形的基礎，又很難重現出自然的皺紋，是相當深奧的環節。

這次製作非洲象使用的石粉黏土「Fando」，是非常適合這種寫實自然的皺紋表現的素材。這種黏土可以自然乾燥固化，在堆土的過程中表面會慢慢開始乾燥。以黏土抹刀在這個「開始變乾」的狀態，進行表面刻劃時，因為黏土本身的彈性，可以製作出更加自然的皺紋。

皺紋類型 C

A 與 B 的應用型。先製作較大的皺紋，趁著表面開始變乾的時機，再刻劃細微的皺紋。只要能夠掌握好「黏土抹刀的角度」「劃線的方向」「表面乾燥的狀態」這些要點，就能呈現出不同的自然皺紋表現。

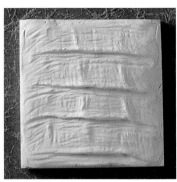
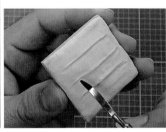
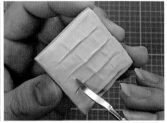
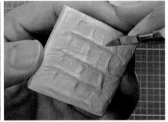

皺紋類型 D

這是利用線條的強弱，強調出肌肉的凹陷與隆起的範例。

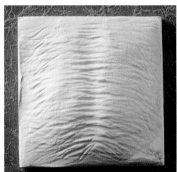
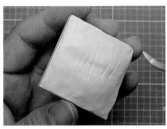
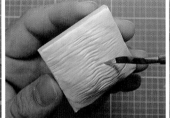
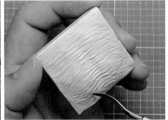

皺紋類型 E

這是刻劃大量線條，藉以提升精細程度的範例。

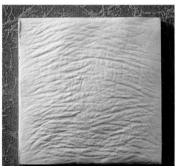
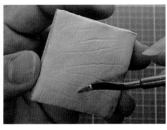
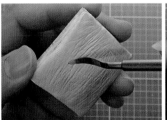
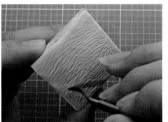

皺紋類型 F

D 與 E 的應用。以劃圓的方式，藉由刻劃細微線條的要領，可以表現出凹凸不平的皮膚質感。因為細微的質感表現會耗費較多的加工時間，在作業途中需要稍微沾濕黏土表面，進行水分的調整。

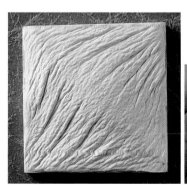
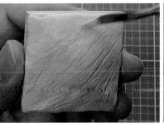
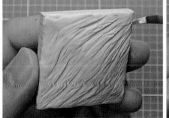
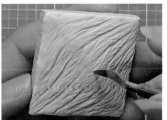

製作母象⑤ 重現皮膚質感　運用前頁解說的技法，進行具備厚重感的非洲象皮膚造形作業。

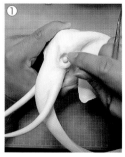 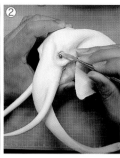 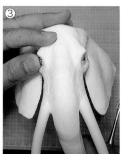 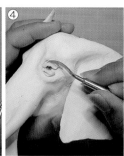 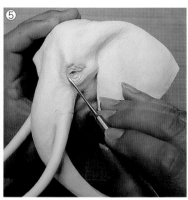

由頭部開始進行。首先製作眼睛周圍。眼珠使用金屬球，在眼窩部分加上黏土①，然後在其上用力塞入 5mm 的金屬球②。調整左右位置③，乾燥後固定。堆上黏土製作眼瞼，以黏土抹刀刻劃出皺紋④⑤。

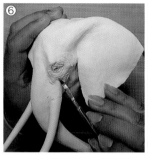 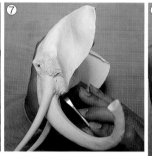 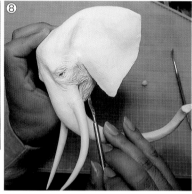 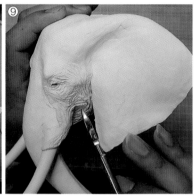

由眼瞼連接到臉頰、嘴唇⑥⑦。皺紋較深時，將黏土堆得較厚一些。因黏土厚度的不同，乾燥的速度也會不一樣。調整每一次堆上的土量，慢慢地製作⑧⑨。

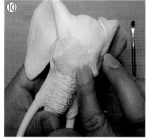 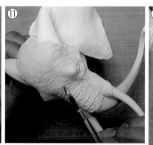 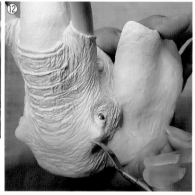 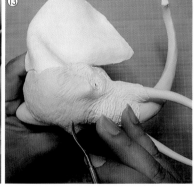

在鼻子根部到額頭加上表面質感，並將範圍擴大⑩⑪。這部分的皺紋較淺，為了避免形狀凹凸造成的陰影顯得不自然，要改變各種角度來操作黏土抹刀⑫。正面是大象的觀賞重點之一。要施出渾身解數仔細製作⑬。

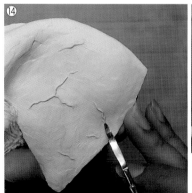 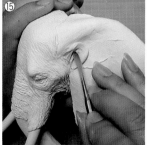 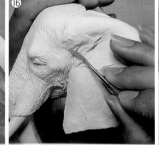 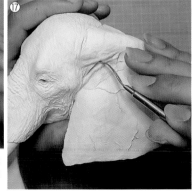

耳朵表面可以看到有許多浮出表面的血管，因此首先要將較明顯的血管製作出來，作為位置參考⑭。等待這個血管乾燥的時間，製作耳孔。黏土稍微堆得厚一些⑮，一邊以黏土抹刀按壓，一邊製作出形狀⑯⑰。

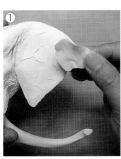 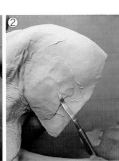 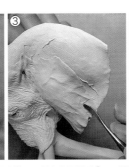 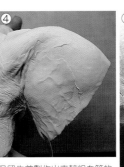 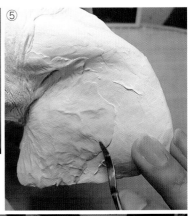

　　血管乾燥之後，再次將表面潤濕，貼上延展成薄皮狀的黏土①，呈現出表面質感②。一邊保留先前製作出來較粗血管的印象，一邊將細微的血管與較淺的皺紋刻劃出來③④。較淺的皺紋如果雜亂無章的話，看起來只會像是應付了事，因此要小心慎重地製作⑤⑥。正面整體製作完成後，將折返的部分也製作出來⑦。但要注意不要妨礙到後來與軀體的連接⑧。

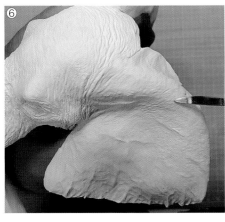 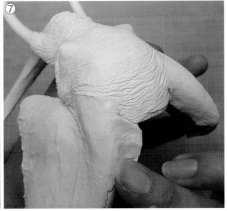 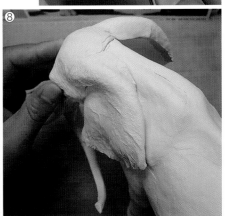

　　製作耳朵的內側。如果直接堆上黏土的話，會超過所需要的厚度，因此要將邊緣部分削得薄一點⑨。不小心削得太薄，導致外側的表面質感黏土也跑出來，因此急忙堆上新黏土來補強⑩。與外側相同要領加上血管⑪，貼上薄皮來呈現表面質感⑫⑬。這個部分雖然是完成後幾乎看不見的位置，但是像這樣的場所如果應付了事的話，接下來的作業也會變得無法堅持下去，因此要再次提起精神努力製作。

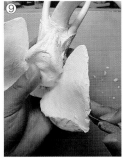 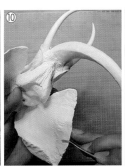 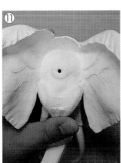 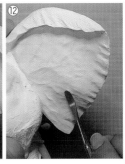 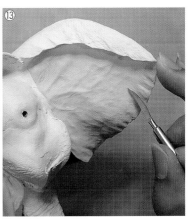

　　鼻子是大象的特徵當中最能讓人留下印象的部分。一邊回想起在動物園觀察時的大象動作，一邊考量皺紋的程度，仔細地將細部細節製作出來。與耳朵內側同樣，鼻子包含前端的鼻孔，所有的面都要仔細地進行完工修飾⑭⑮⑯⑰。

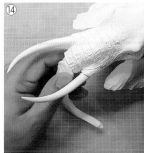 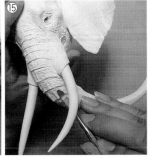 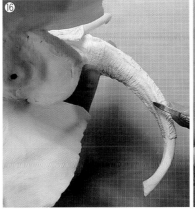 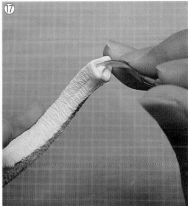

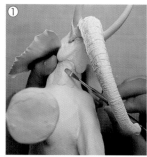 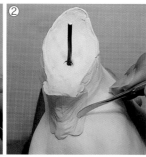

　頸部由下側皺紋較深的部分開始製作①②。製作側面到上方的皺紋時，要注意不要妨礙到頭部的連接③。皺紋會一直延伸到背面，但要注意肌肉形狀的隆起與凹陷，對於皺紋形狀產生的影響④。

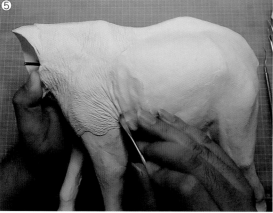 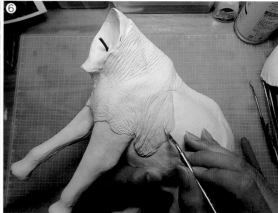

　接下來要製作軀體的皺紋。因為皮膚的下垂鬆弛、骨骼與肌肉凸起的形狀、或是肢體動作而形成的皺紋都不一樣。一邊回想大象的動作方式以及重量感，一邊進行作業。為了不讓表面質感過於單調，要注意搭配較深的皺紋、較淺的皺紋以及刻劃的角度。使用數支不同的黏土抹刀，刻劃出不同表情變化的皺紋⑤⑥⑦。以同樣的要領，製作腹部周圍與背部⑧⑨。

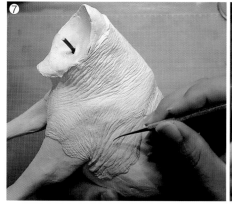 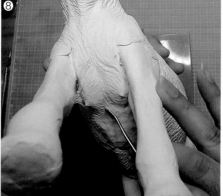 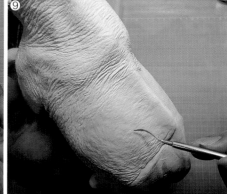

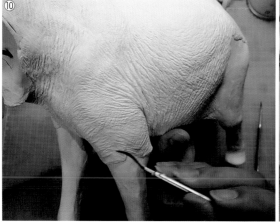 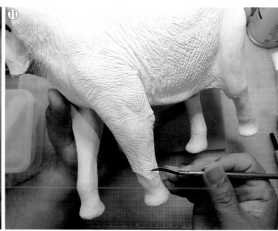

　軀體的表面質感製作完成後，接著加入前肢上臂、前臂的表面質感⑩。這個部位的肌肉發達緊實，因此皺紋會比較淺⑪。

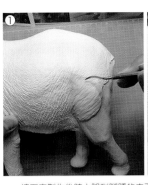
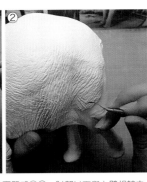
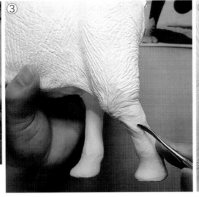
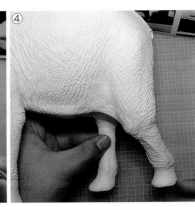

接下來製作後肢大腿到腳踵的表面質感①②。肘部以下與上臂相較之下看起來纖細，但切記不要給人過於瘦弱的印象③④。

在前腳腳跟部分以下包覆黏土⑤，按壓在平板上，使接地面變得平坦。決定蹄的位置，優先製作皮膚部分⑦。後腳也以同樣方法製作⑧。順帶一提，照片中的粉紅色板子是矽膠墊⑨。這是利用複製作業剩餘的矽膠製作而成。為了保護造形物不受到堅硬的桌子碰傷或變形而鋪設在桌面上。

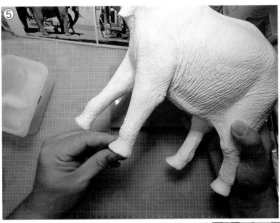
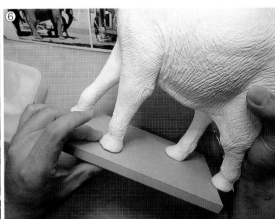

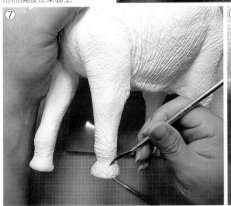
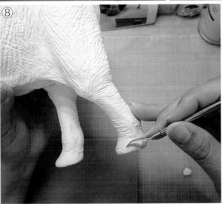
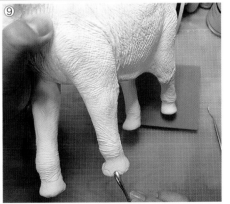

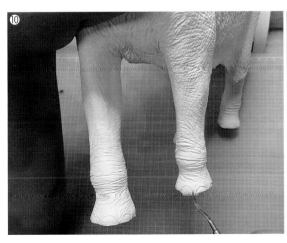
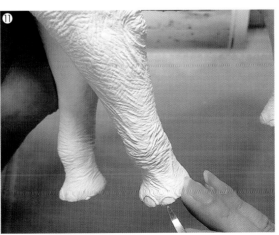

在標記為蹄的位置部分，堆上極少量的黏土，一邊意識與皮膚的質感不同，一邊將表面撫平⑩⑪。

 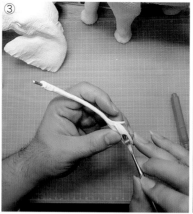 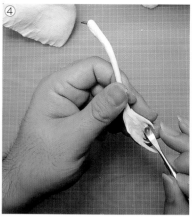

在尾巴堆上薄薄一層肌肉，將尾巴的形狀製作出來①。接下來是尾巴上的尾毛，不過要以黏土造形來表現毛髮是非常困難的工程。苦惱的結果，決定試著以動漫人偶模型的表現手法來呈現看看。在尾巴的前端部分裝上數條毛髮束，將流勢製作出來②。乾燥後，再用黏土抹刀堆上黏土，彷彿要將毛髮束的間隙埋起來一般，呈現出形狀③④。

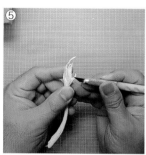 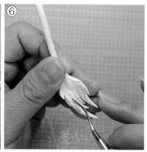 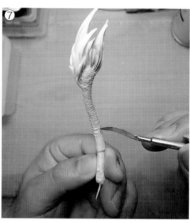 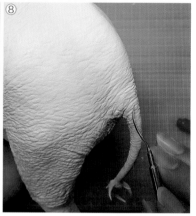

乾燥後，切削成俐落的曲線，然後再堆上黏土製作細微毛髮的流勢，然後再切削處理⑤。重覆這些步驟直到滿意為止。當我要切削細微部分時，會使用與外形及慣用黏土抹刀形狀相同的銼刀⑥。尾毛完成後，接著要製作尾巴根部附近的皮膚⑦，然後將與軀體連接部位的表面質感也呈現出來⑧。

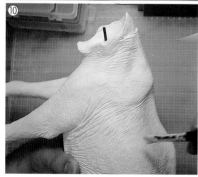

以筆刷沾附底材「石膏底料」，咚咚咚地拍打在表面。表現出額頭與背部沒有完全剝落的老舊皮膚質感⑨⑩。不過，若處理過度的話，會將表面質感破壞，因此適量即可。

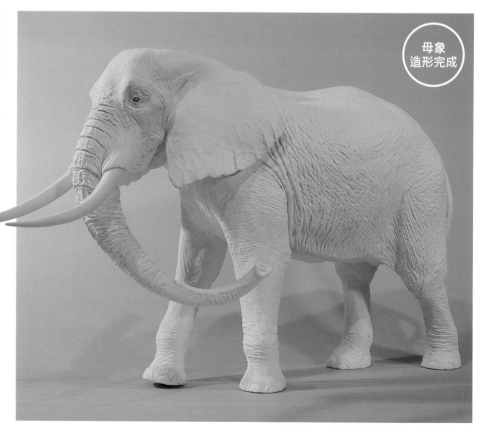

母象造形完成

製作小象　接下來製作母象身邊的小象。除了體格之外，注意表面質感也要符合年輕個體的特徵，皺紋不要太深。

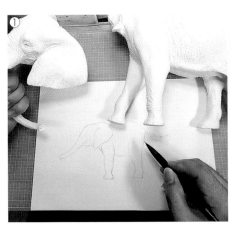

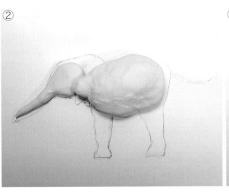

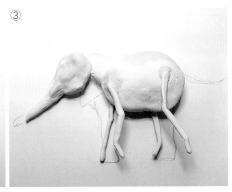

參考母象的尺寸，先描繪想要製作尺寸的小象素描①。然後再配合素描圖製作黏土骨架。這次因為尺寸較小的關係，將鼻子骨架製作成與頭骨一體成型②③。

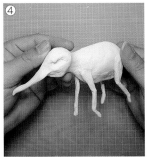

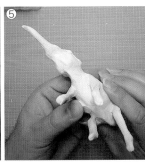

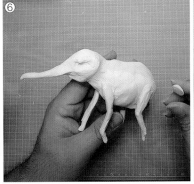

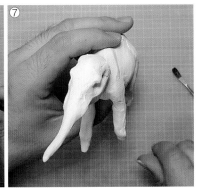

將骨架組合起來，觀察各部位的比例均衡，想像著骨骼的形狀，堆上黏土④⑤⑥⑦。

製作耳朵。在頭部的耳朵根部開孔⑧，插入鋁線，蓋上黏土⑨⑩。裝上以手指壓平延展成薄膜狀的黏土⑪，使其乾燥，然後再追加黏土，將耳朵的形狀製作出來⑫。要以比母象更輕快的印象進行製作。

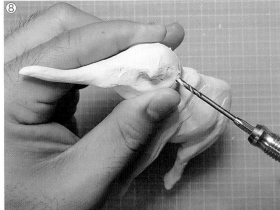

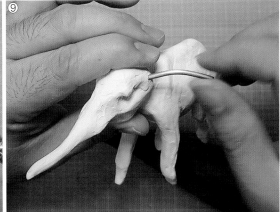

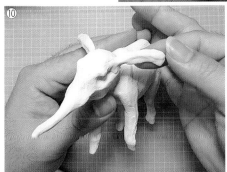

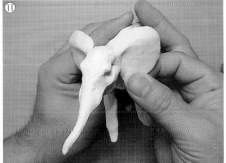

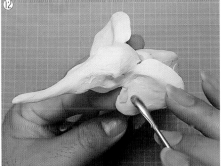

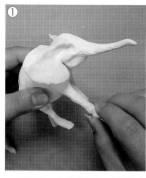 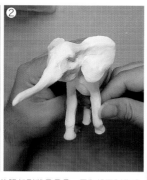 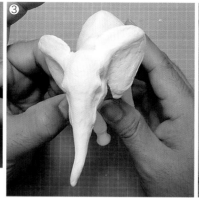 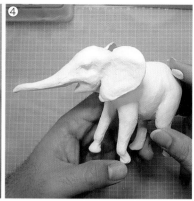

加上關節的凸出部位，以及肌肉的隆起形狀①②③。因為想要製作成口部張開的樣貌，所以下顎的肌肉要與前端上顎的肌肉分開堆土④。

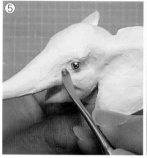 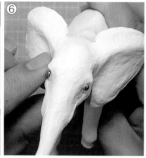 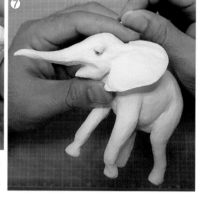 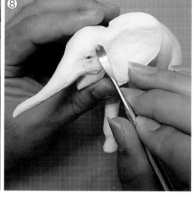

在眼窩部分加上黏土，放入金屬球⑤。另一側也放入金屬球後，調整左右的位置⑥，裝上眼瞼，以黏土抹刀表現出皺紋⑦⑧。

由眼瞼開始，在額頭、側頭部、臉頰、下顎、眉間加上表面質感⑨⑩⑪⑫。要符合孩童的形象，皺紋不要太深⑬。

 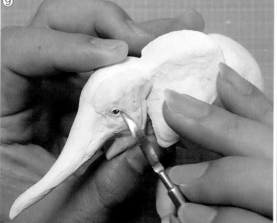 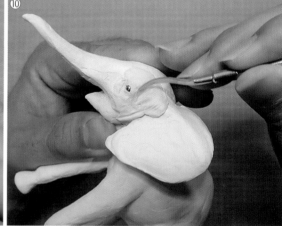

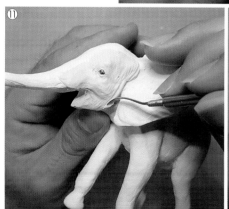 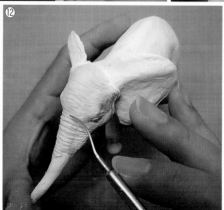 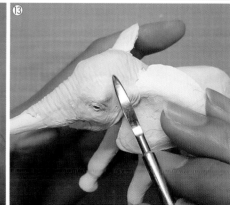

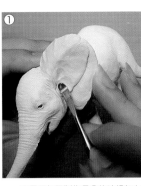 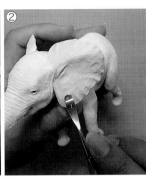 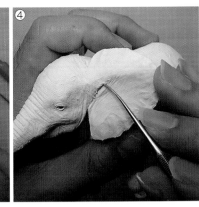

不需要如同製作母象的時候加上較粗的血管，只要以黏土抹刀稍微地表現出血管印象就可以①②③。在耳朵的各部位加上細毛般的表面質感④。

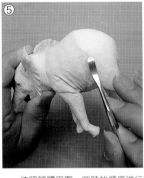 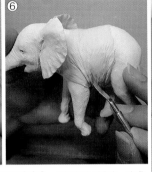 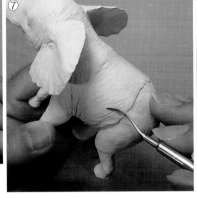 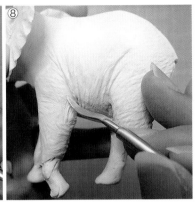

依照軀體周圍、四肢的順序進行製作⑤⑥⑦。以皺紋比母象少，皮膚也比較緊繃的印象進行造形⑧。

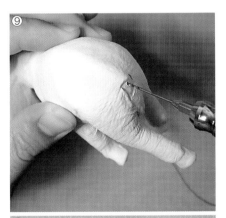

在手腕以下部位包覆黏土，決定好蹄的位置⑪。在平板上按壓，使接地面變得平坦⑫。皮膚加上皺紋⑬。其他的腳也以同樣方式進行製作。

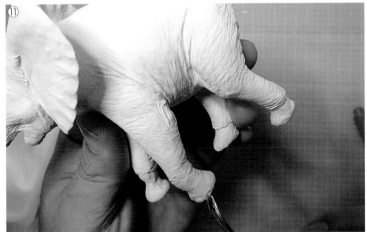

 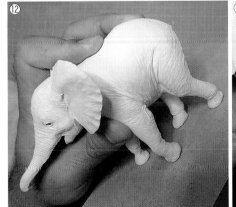

在軀體連接尾巴的位置鑽開一個孔洞⑨，插入黃銅線條，包覆黏土⑩。尾巴還不要接著固定，保持可拆下的狀態。

在尾巴前端部分，製作類似母象的毛髮形狀。不過因為尺寸較小的關係，要比母象的造形更加簡單①。一點一點地堆上黏土製作形狀，反覆幾次進行切削及堆土的作業②③。接下來將毛以外的部分也製作出來④並連接至軀體，然後在連接處以黏土填埋間隙，加上表面質感⑤。

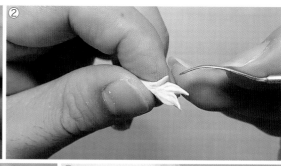

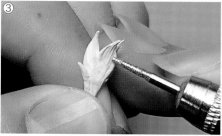

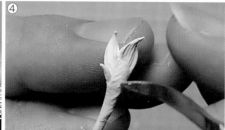

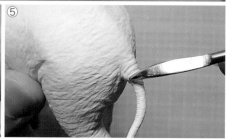

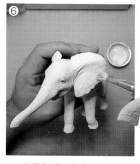

用筆刷將石膏底料咚咚咚地拍打在耳朵及額頭上作為完工修飾，不過不要比製作母象時的處理程度更輕微⑥。

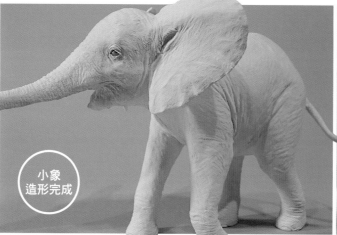

小象造形完成

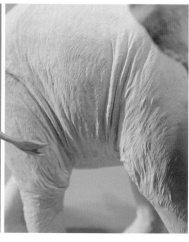

COLUMN　非洲象 2　蹄的數量問題

　　我的故鄉香川縣的「白鳥動物園」飼養了一頭母非洲象帕特拉。這是我平常就會造訪參觀的動物園，每次總會與工作人員聊聊天請教問題，這次我問的是先前的「蹄數的問題」。

竹內（竹）：「因為我想製作非洲象，所以就過來見帕特拉。我在其他動物園也觀察過大象，幾乎所有非洲象的蹄看起來都像是前 5・後 4。可是圖鑑上都說非洲象是 4・3？」

飼育員：「你說的沒錯，因為有的蹄太小不容易觀察，加起來就是前 5・後 4 哦。有時候一開始聽說是非洲象，不過一旦開始飼養，發現蹄數是 5・4，心想該不會是圓耳象吧？一調查 DNA，結果確實是非洲象，這種事情還蠻常發生的。」

　　看來「蹄數的問題」並不是我個人太過多心了。

　　接著，飼育員建議我「想看大象的話，砥部動物園比較好哦！」砥部動物園飼育了一個非洲象家族。母象莉加，長女小媛，次女砥愛這 3 頭大象一起生活。可惜父親阿非已經過世，無法再見到，不過能夠一起觀察非洲象家族的機會還是相當寶貴的。

　　前往砥部動物園後，飼育員正在象舍的運動場，訓練讓大象們坐下，

或是在地上翻滾。平常見到的都是直立站著，或是漫步移動的姿態，僅有在這個時候可以看到各種不同的姿勢以及有趣的動作。在地上翻滾的時候，可以看到平常難得一見的下巴下方以及腹部。站立起身的一瞬間，腳部的彎曲角度也和一般行走時不同。當耳朵拍打活動的時候，可以看到平常被遮蓋住的頸部及耳朵的內側。我購買了砥部動物園的全年通行證，前往參觀過不計其數。

　　當我的作品在某種程度成形的時候，有了仔細請教在砥部動物園最為近身照顧非洲象家族的飼育員・椎名修先生的機會。

（竹）：「這次我是以母象為印象製作作品。請問公象與母象在外觀上的不同之處，比方說臉部會有牙齒根部隆起程度不同嗎？」

椎名先生（椎）：「你說的沒錯。母象牙齒較細，根部線條也比較俐落。反過來說公象的頭較大，支撐頭部的肩部形狀也會大幅地向外凸出。你也要製作公象嗎？（笑）」

（竹）：「公象充滿了魄力，有機會也想製作公象看看～。亞洲象的母象幾乎看不見牙齒，不過非洲象的母象雖說牙齒稍微細一點，但形狀還是很明顯呢。所以我發現一個讓人在意的事情，是不是有些大象牙齒左右生長

非洲象的塗裝　終於要進入最後一道工程的塗裝作業了。

 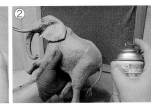 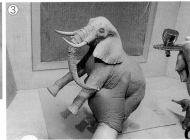 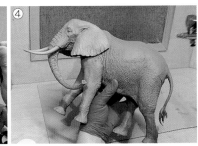

因為黏土怕水的關係，先以底漆補土進行表面塗層處理，填平表面小孔①②。其上再以空氣噴槍噴塗拉卡油性漆調製成的基底色。一邊變換角度，一邊檢查是否有漏塗的部分，仔細進行著色作業③④。

以茶色系的琺瑯塗料來入墨線。大膽地將以琺瑯塗料用稀釋液大量稀釋的塗料全面塗抹上去⑦，乾燥前再用抹布或面紙擦拭⑧。這麼一來塗料就會殘留在較深的皺紋及凹陷處，可以更加強調出陰影效果⑨。

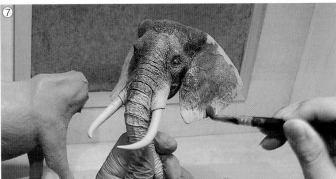

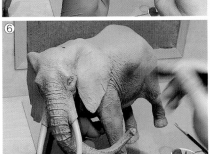

調製與基底色同色系，但較為明亮的顏色。以筆刷沾取後，先在抹布上稍微抹乾塗料⑤，然後再以筆刷上殘留的半乾塗料擦抹在作品上⑥。如此就只會在形狀凸出的部分留下顏色，進一步強調凹凸。這是一種稱為乾掃的塗裝技法。

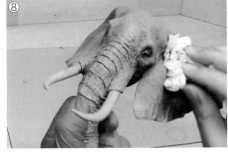 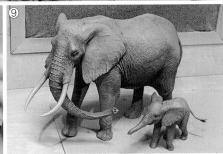

角度較寬，有些較窄啊？」
（椎）：「有哦。而且牙齒彎曲的角度，若一直向前延伸的話，會在前端交叉成弧形哦。」
（竹）：「啊，原來如此！真的有呈現那樣的弧形角度耶。」
　　這次的作品是製作成左右牙齒稍微朝內側相對生長的角度。但如果製作牙齒朝向外側擴張的角度時，也想像成牙齒　直向前伸長後，前端　樣會交叉的形狀，說不定會更有大象的感覺。接著，飼育員還告訴我下面這件有趣的事情。
（竹）：「你們對蹄會有什麼保養嗎？我在網路上稍微查詢過，有很多關於亞洲象的保養資訊，但非洲象就好像沒看到什麼資訊…。」
（椎）：「這是因為亞洲象與非洲象的形狀不同。亞洲象的指節像是猜拳出布，而非洲象則像是出石頭。」
（竹）：「咦？啊…。真的耶！亞洲象的指節彼此獨立，而且蹄的角度向外伸展。相形之下，非洲象的指節則是縮在一起的感覺…。步行的時候自己就曾磨短了。」
（椎）：「不過也是要注意指甲是不是磨得太短，或是有沒有石頭卡在裡面

就是了。」
　　聽完這段分享，稍微考察之後，覺得好像「蹄數的問題」似乎有了答案。在博物館觀看大象全身骨骼時，前腳與後腳的指骨都有5根。不過，5根指骨的長度都略有不同。與指節張開呈現出布的狀態相較下，以內縮狀態接地時，較短的指節會有稍微騰空的感覺。或許沒有接地指節的指甲會有消失的傾向也說不定。這麼　來，即使有「4‧3」的個體就不奇怪了。關於這個蹄數的問題。椎名先生還有以下的補充…。
（椎）：「也有前5‧後5的模式哦。不過這要算是個體差異了。」
　　如果要取得生育環境與遺傳學這種學術角度的答案，可能還需要更多的資訊收集以及嚴謹的考察。然而，這也讓我有了新的領悟。不要對於圖鑑或網路搜尋到的資訊照單全收囫圇吞棗，而是要透過實際觀察活生生的對象姿態，將收集到的資訊依照自己的理解去消化，然後再將其反映在自己的作品上。

頭部與軀體接著後，稍微塗上數種彩色透明漆來調整色彩。本來像這樣先以琺瑯塗料塗裝後，再以拉卡油性漆重覆上色的方法並不太理想，因此稍加修飾的程度即可…①。牙齒的部分以稀釋得較薄的象牙色、橘色透明漆等一點一點重覆上色，即呈現出自然色調的象牙色②③。以筆刷加上漸層處理④，再使用空氣噴槍稍微做出模糊處理使色調融合⑤。

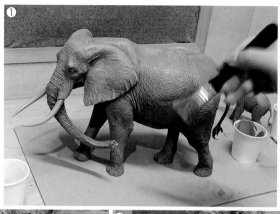
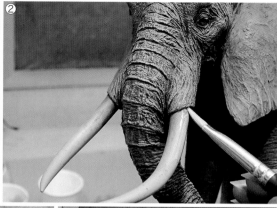

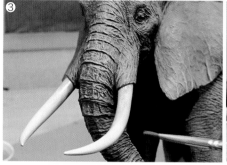
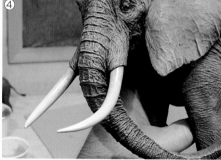
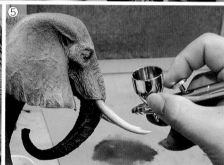

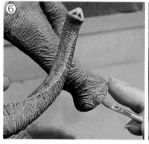
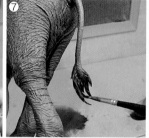
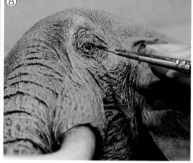
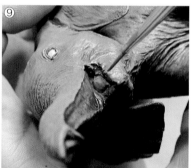

對蹄⑥、尾巴的尾毛⑦、瞳孔⑧、小象口內⑨進行塗裝。特別是眼睛必需要慎重、仔細的上色。

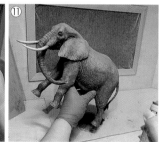
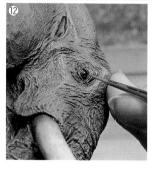

使用噴罐式的表層護膜劑對整體做消光處理⑩⑪，瞳孔要使用透明漆加上光澤⑫。

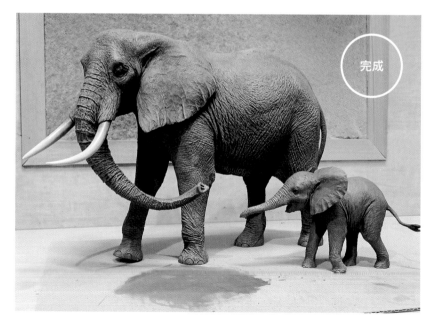

完成

2 製作尼羅鱷

　　成長後體長可達約 4～5 m。體型較大的個體甚至還可以長得更大。尼羅鱷因為凶暴程度不下於河口鱷而為人所知，力量的強大也是其魅力之一。據說尼羅鱷具有養育幼體的高度智慧，當我們望向牠的眼睛時，美麗的瞳孔彷彿要將我們吸進去一般。仔細觀察後，會意外地發現尼羅鱷有很多可愛之處。除了可怕之外，更是匯聚了許多魅力的生物。我想要透過自己的雙手表現出鱷魚的魅力。以這樣的心情製作了這次的作品。請各位透過我的作品，想像一下真正的尼羅鱷的帥氣姿態吧！

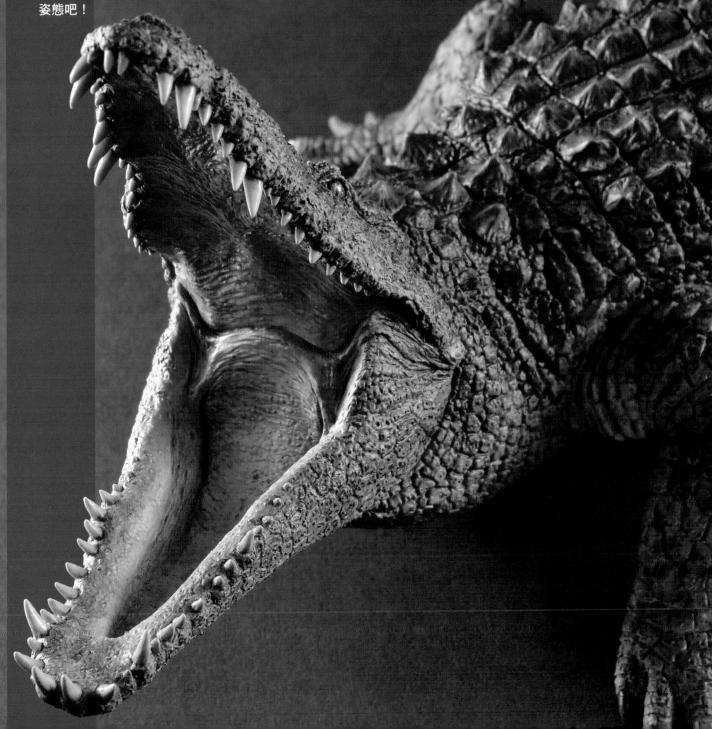

NILE CROCODILE

尼羅鱷

具備硬質感的體表表現方法

全長：約 35cm　原型素材：樹脂黏土（灰色 Super Sculpey 黏土）　2018 年製作

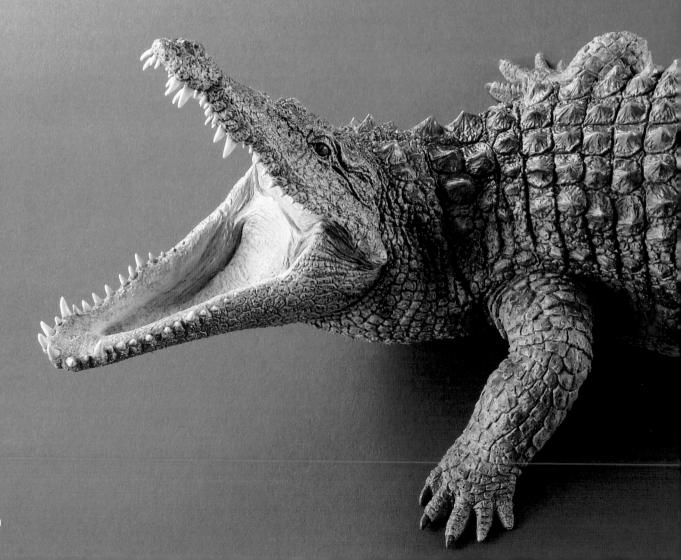

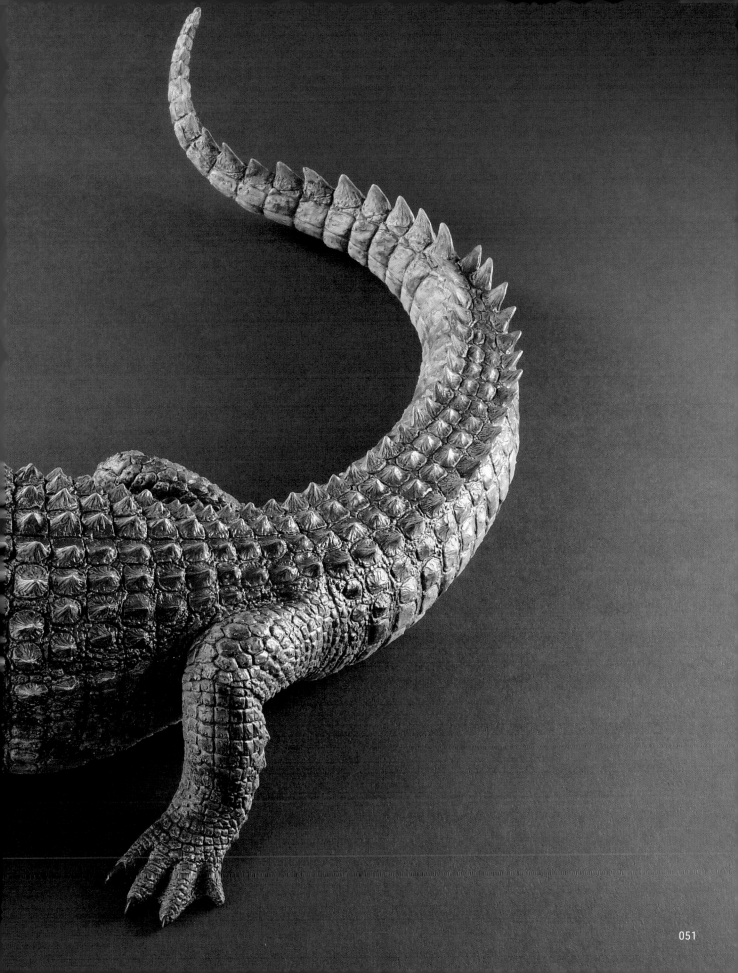

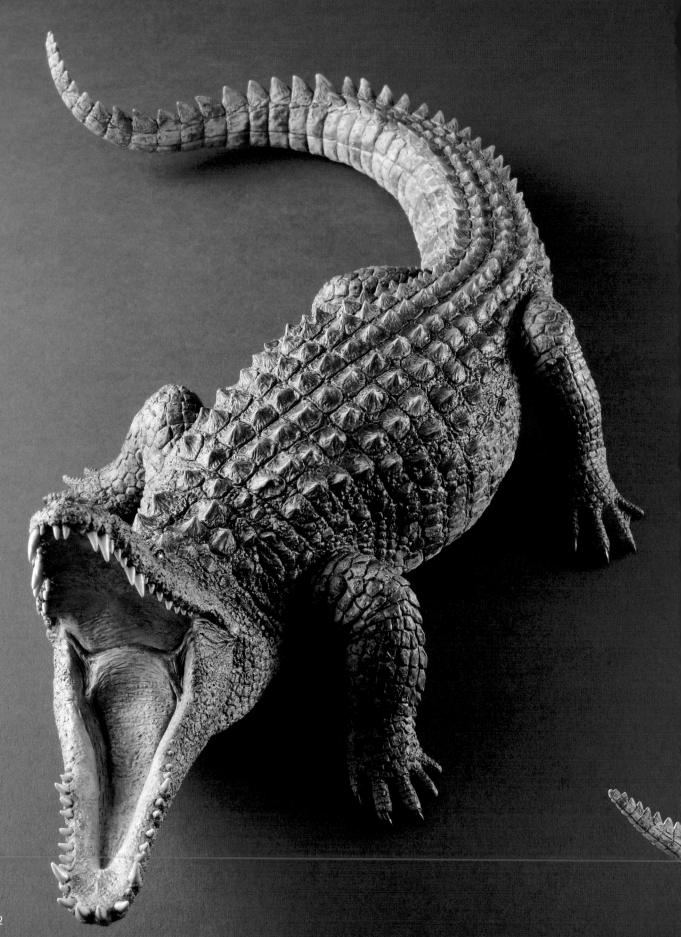

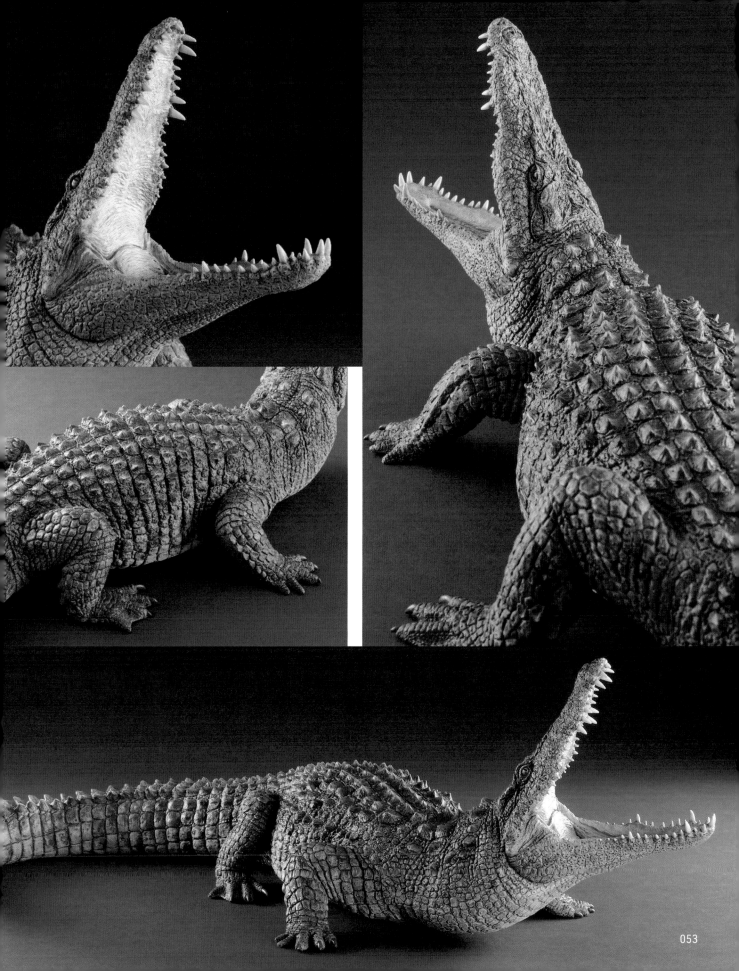

📷 NILE CROCODILE
在動物園觀察的尼羅鱷
尼羅鱷資料照片集

這裡為各位介紹觀察尼羅鱷時拍攝的照片。其中有一些是獲得特別許可才拍到的珍貴照片。

生物的觀察，最好是藉由自己的眼睛去仔細觀察，但透過照片的記錄也很重要。立體作品的資料照片，與其去講究構圖或畫質，不如多採取幾種不同角度多拍幾張照片更能派得上用場。只不過，拍攝時要注意不能太過忘我，必須要顧慮到不能讓對象生物產生太大的壓力。特別是鱷魚尤其不能輕乎大意。

📷 體感型動物園「iZoo」（靜岡縣）

1 2 3 4 5 這次在「iZoo」觀察到 2 頭尼羅鱷。體格稍微有些差異，這頭是身形較苗條的母鱷魚。步行時會抬高腹部，動作迅速地移動。

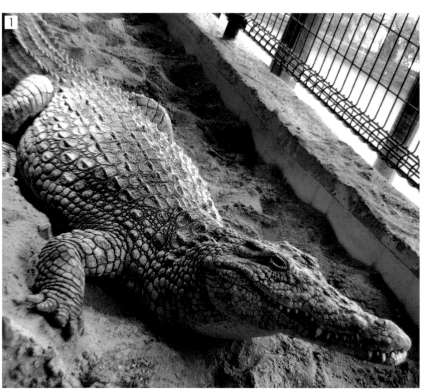

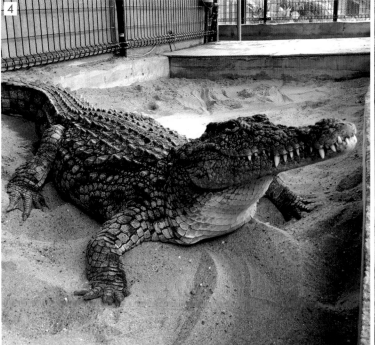

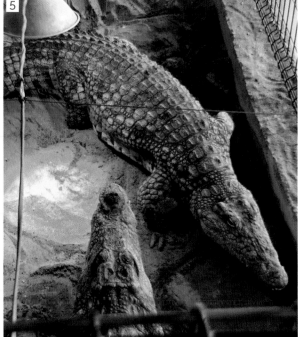







"1234這頭是體型較大，厚實壯碩的公鱷魚。魄力滿點的姿態，看得我心跳加速。"

Caption 5: "5好奇心似乎很強，在我觀察的過程中會突然朝我靠近，因此得以近距離進行觀察。眼睛很漂亮。"

Caption 6: "6頸部背側的鱗片形狀可以看得很清楚。"

Caption 7/8: "78因為是近距離觀察，四肢的樣子也清楚可見。"

"製作尼羅鱷 — 在動物園觀察的尼羅鱷 尼羅鱷資料照片集"








1234這頭是體型較大，厚實壯碩的公鱷魚。魄力滿點的姿態，看得我心跳加速。

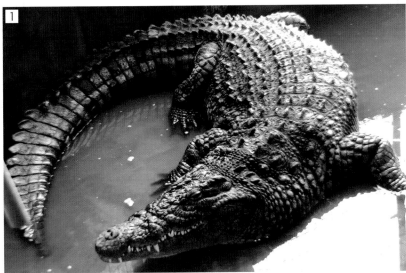

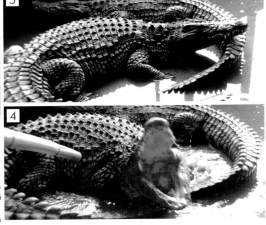

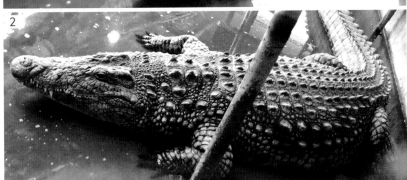

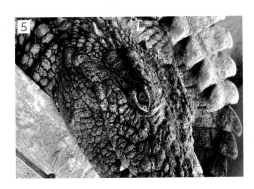

5好奇心似乎很強，在我觀察的過程中會突然朝我靠近，因此得以近距離進行觀察。眼睛很漂亮。

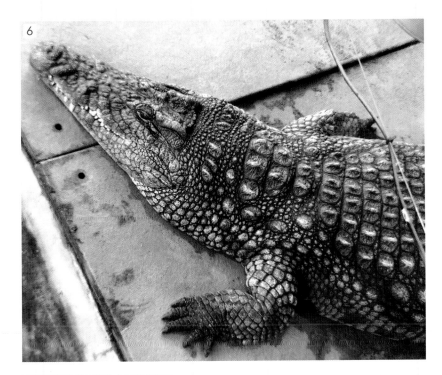

6頸部背側的鱗片形狀可以看得很清楚。

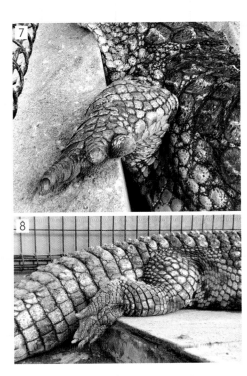

78因為是近距離觀察，四肢的樣子也清楚可見。

1 前肢的指節。5 根指節當中，只有拇指側的 3 根長有爪子。
2 這是後肢的指節。指間可以看到有撥水用的蹼。
3 鱷魚張開口的時候特別帥氣！
4 口蓋（口內的天花板部分）的樣子可以看得很清楚。
5 下顎的下部。佈滿了鱗片，而且每個鱗片都有凸起的小黑點構造。這是一種被稱為外皮感覺器官的組織。
6 臉部鱗片上的黑點密密麻麻。
7 當鱷魚爬上柵欄的一瞬間讓我緊張了一下，後來知道這個動作並不是要來攻擊，才放下心來。是可以觀察到腹部樣子的寶貴瞬間。
8 侏儒凱門鱷。臉上的表情與尼羅鱷不同。
9 這是眼鏡凱門鱷小鱷魚的腹部。凱門鱷是短吻鱷的親戚。

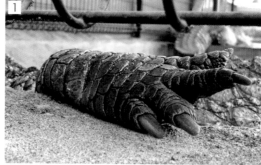

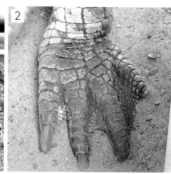

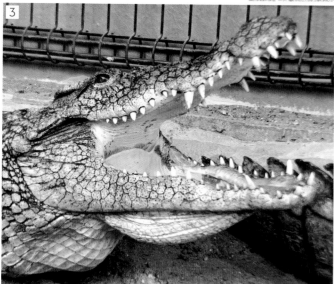

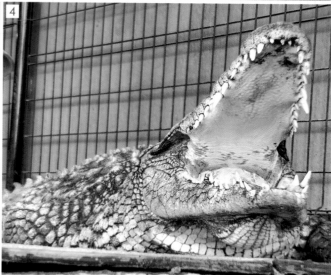

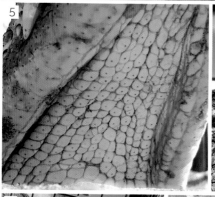

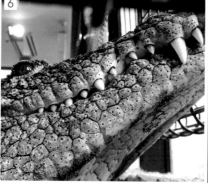

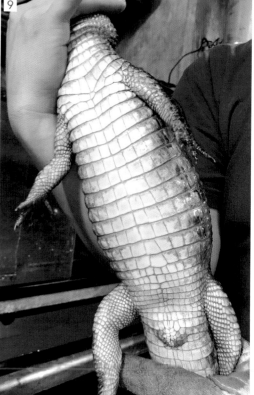

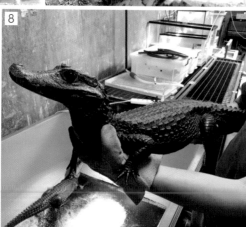

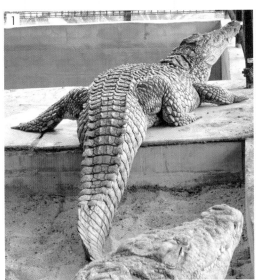

特別追加

牙齒經常會重新替換⋯，可以在飼育區看到脫落的牙齒。

1 2 由後方觀察的鱷魚尾巴，以及尾巴前端部分。
3 沼澤鱷與 4 暹羅鱷。兩者都與尼羅鱷相同，是鱷科的親戚，所以外觀看起來很相似。

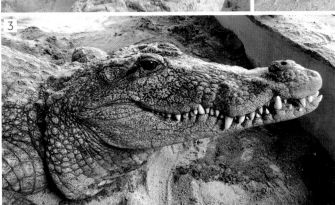

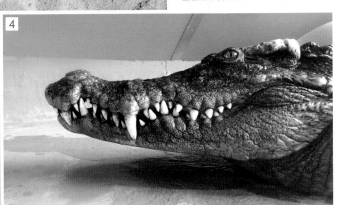

鱷魚的頭骨

鱷科親戚的頭骨

由上方觀察時，從下頸關節朝向鼻尖呈現出細長的 V 字形輪廓。牙齒也相當具有特徵，一顆一顆十分尖銳。閉口時上下牙齒會相互交錯緊密咬合，下顎前方的 2 顆牙齒會穿破上顎的天花板部分，在鼻尖形成較小的開孔。整體給人銳利的印象，也象徵了鱷魚的強悍及讓人畏懼的形象。

短吻鱷屬親戚的頭骨

鼻尖略為寬廣，上顎的外形輪廓呈現 U 字形，閉口時覆蓋住下顎整體，下方的牙齒整個會被遮蓋住。與身形線條俐落的鱷科相較之下，短吻鱷屬給人較為重厚的印象。

這次製作的尼羅鱷是鱷科的親戚，但與短吻鱷屬比較之後，就更能夠理解鱷科的特徵為何。

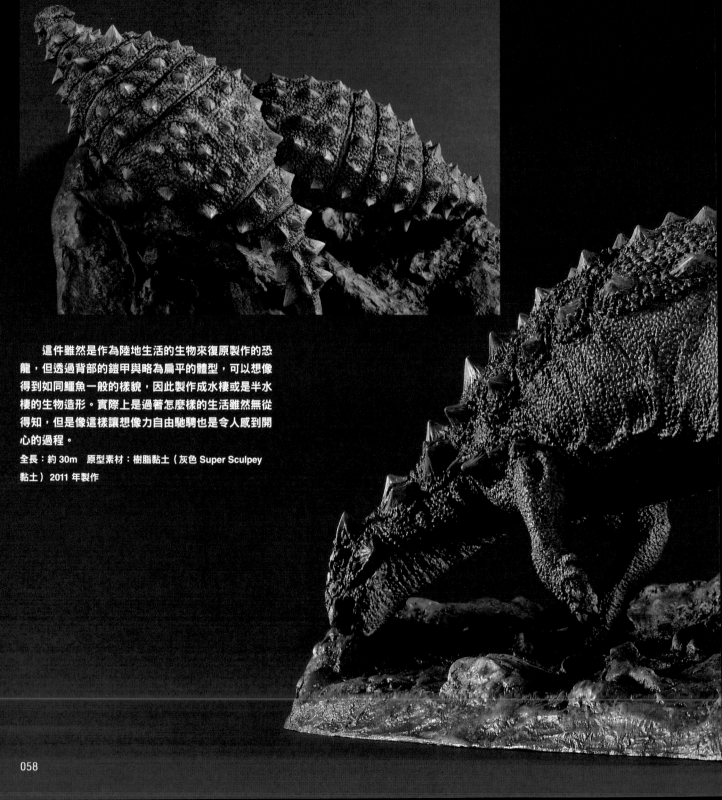

　這件雖然是作為陸地生活的生物來復原製作的恐龍，但透過背部的鎧甲與略為扁平的體型，可以想像得到如同鱷魚一般的樣貌，因此製作成水棲或是半水棲的生物造形。實際上是過著怎麼樣的生活雖然無從得知，但是像這樣讓想像力自由馳騁也是令人感到開心的過程。

全長：約 30m　原型素材：樹脂黏土（灰色 Super Sculpey 黏土） 2011 年製作

EUOPLOCEPHALUS

包頭龍

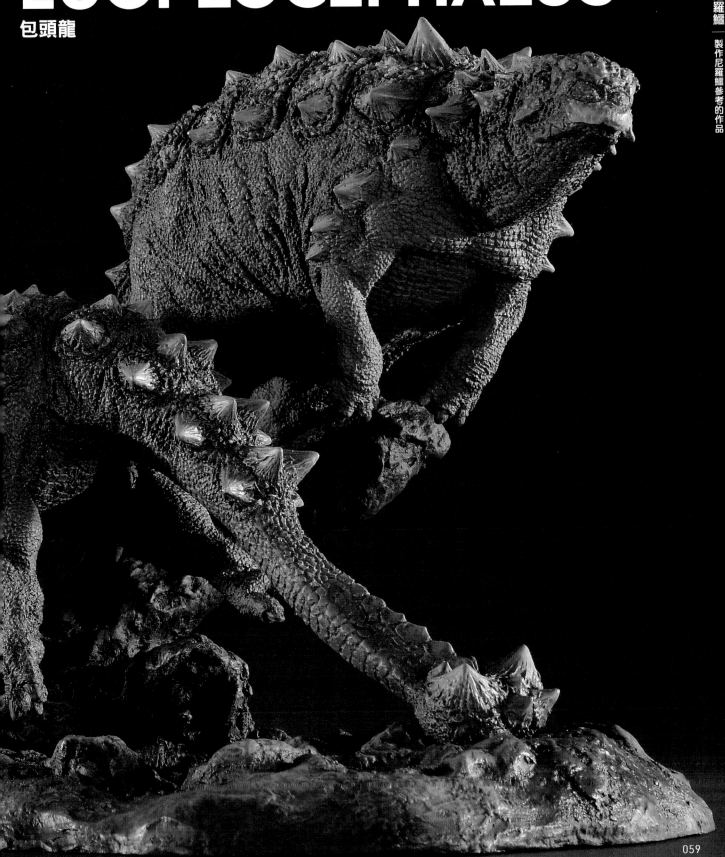

TYRANNOSAURUS

暴龍：成長曲線條

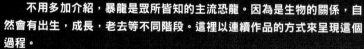

　　不用多加介紹，暴龍是眾所皆知的主流恐龍。因為是生物的關係，自然會有出生，成長，老去等不同階段。這裡以連續作品的方式來呈現這個過程。

　　恐龍在進化的過程中，據說與鱷魚的關係相當親近。恐龍的復原工作，多少會參考鱷魚的樣貌，這個作品也是以鱷魚的皮膚質感為印象製作而成。

全長：約 5～45cm　原型素材：樹脂黏土（灰色 Super Sculpey 黏土）　2011 年製作

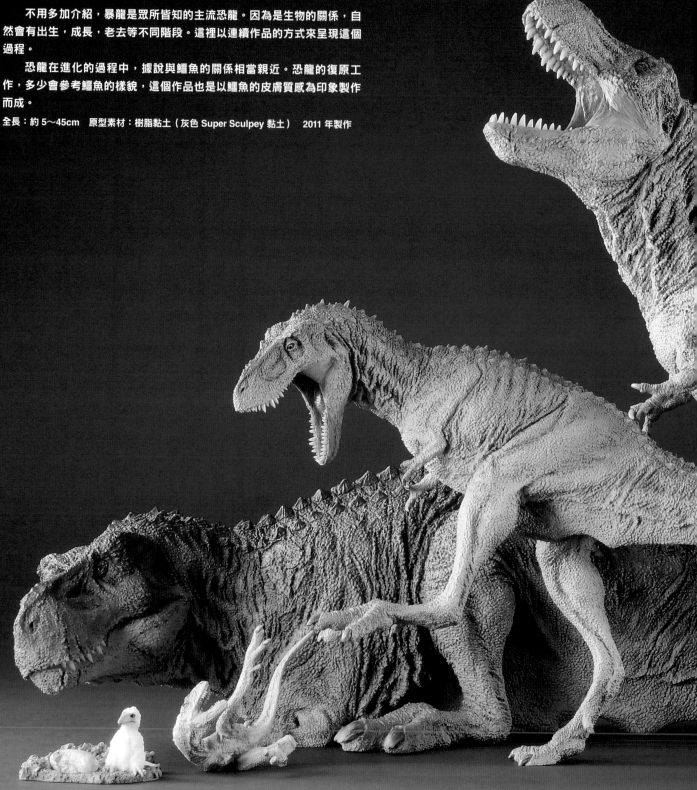

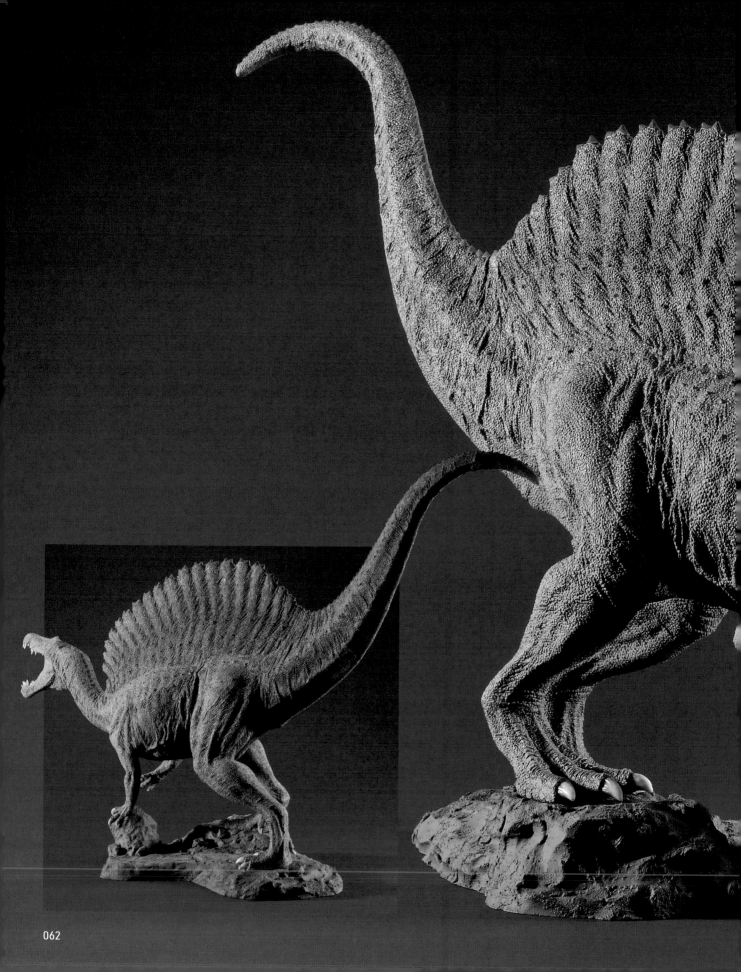

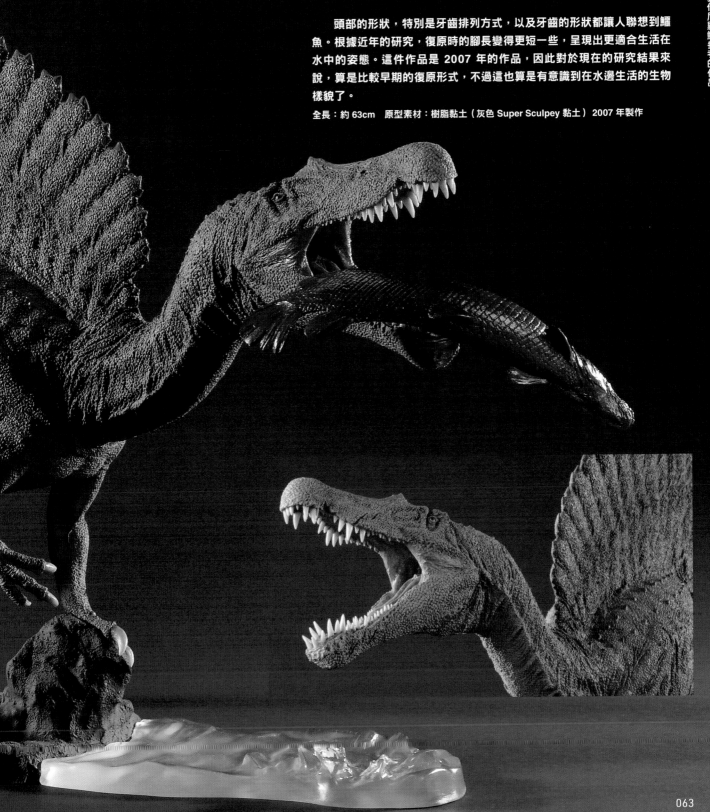

SPINOSAURUS

棘背龍

頭部的形狀，特別是牙齒排列方式，以及牙齒的形狀都讓人聯想到鱷魚。根據近年的研究，復原時的腳長變得更短一些，呈現出更適合生活在水中的姿態。這件作品是 2007 年的作品，因此對於現在的研究結果來說，算是比較早期的復原形式，不過這也算是有意識到在水邊生活的生物樣貌了。

全長：約 63cm 原型素材：樹脂黏土（灰色 Super Sculpey 黏土） 2007 年製作

NILE CROCODILE
製作尼羅鱷

製作準備 ～想要製作出帥氣的鱷魚！～

對於原本就喜歡恐龍的我來說，在演化系統上與恐龍關係較深的鱷魚是我從以前就注意的生物，心裡想著「有一天也想要製作看看」。不過，我對於鱷魚的知識幾乎等於零，總是提不起「動手製作吧～」這樣的情緒。鱷魚的種類非常多，如果只是隨便看一眼，每一種看起來都很相似，無法分辨到底有什麼差異。以大型貓科為例，老虎與獅子的體格雖然近似，不過兩者之間的差異卻是一目瞭然。然而，鱷科的尼羅鱷與河口鱷相較之下，差異就不那麼明顯了。不由得興起了好棘手的心理意識。不過，偶爾看到鱷魚的照片，還是覺得好帥氣。後來到動物園見到活生生的鱷魚，想要製作的欲望不斷湧現，終於強過了覺得棘手的心理意識。

鱷魚大致上可以區分為短吻鱷科、鱷科、長吻鱷科這3種類。短吻鱷由正上方觀察時，頭部的外形輪廓雖說是「U」字型，但稍微給人粗短的印象。鱷科則是呈現俐落的「V」字型，長吻鱷科更是一眼見到就能分辨其細長口吻的「Y」字型。關於鱷魚，我所知道的知識就這麼多了。

不久之前，我到靜岡的爬蟲類專門動物園「iZoo」去參觀。和飼育員聊天時提到「我對鱷魚很感興趣」，於是就被帶到動物交流區，讓我抱著性情溫和的侏儒凱門鱷（短吻鱷科）。眼睛好大，看起來實在可愛。更重要的是可以這樣抱著鱷魚的話，那我不就有機會從各種角度仔細觀察了嗎。「要不製作凱門鱷好了？」心裡雖然這麼想，但又覺得好不容易來一趟，還是到園內多參觀一下好了。此時映入眼簾的是大隻的暹羅鱷（鱷科）。仔細盯著看了一會兒，牠那一副天不怕地不怕的樣子，呈現出「果然就是鱷魚」的風貌。「還是製作鱷科好了！」，因此再對飼育員說道「鱷科還真是帥氣！」，於是我又被領著前去參觀園內別處飼育的鱷科河口鱷、沼澤鱷、尼羅鱷。尼羅鱷是雌雄一對，2隻鱷魚的體格稍微有些不同。像這樣能夠同時觀察比較複數隻同種

個體實在讓人感到魅力。因為有這麼一段故事，最後這次製作鱷魚造形的觀察對象就決定是「尼羅鱷」了。

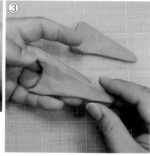

正式製作前隨手捏製的鱷魚。這裡使用的是Fando黏土。因為是還沒有觀察之前的階段就製作，不管是身體姿勢或體型比例均衡都與完成作品有很大的差別。在這個時候感覺到的「怪怪的部位」，在正式製作時也要特別注意。這裡是當作描繪素描的感覺，放鬆肩膀的力量，輕快地製作完成了。

尼羅鱷的製作① 製作頭骨　製作充滿野性表情魅力的頭部以及其底座。

因為我有一個鱷科的頭骨標本，所以就拿來與在動物園拍攝的照片一邊比對，一邊確認形狀。托盤中的細微骨頭是在吃了食用鱷魚肉料理後保留下來的骨骼。這是鱷科的前肢與後肢。

樹脂黏土加熱後就會硬化。因為容易燒焦的關係，請使用可調整溫度的烤箱進行加熱。※加熱黏土的時候需要充分的換氣通風。

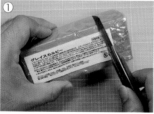
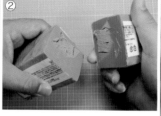
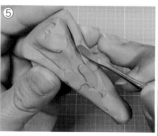

黏土使用的是灰色Super Sculpey黏土。只將所需要的量切下來使用①②。配合想要製作的製作，準備好頭部的骨架。上顎與下顎合計需要2個骨架。當骨架形狀完成後③，放入烤箱先將其烤硬備用。

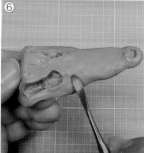

製作上顎。確認上下的比例均衡④，將黏土追加堆在上顎骨架，並以黏土抹刀整理成頭骨的形狀⑤⑥。

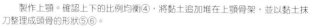

為了要讓烤硬的牙齒顯得更加銳利，以砂紙來修整磨尖表面①。然後再以刻磨機來切削牙齒根部②。雖然我觀察的個體並沒有發現這樣的狀態，不過因為我想要重現下方的牙齒穿透上顎的外皮形成開孔的鱷魚樣貌，便使用刻磨機鑽開兩個孔洞③。

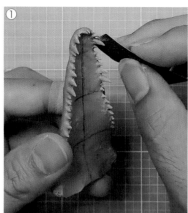
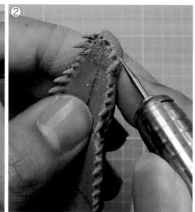
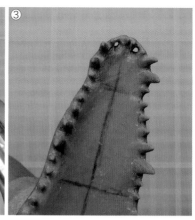

將下顎的牙齒也製作出來。試著將上下顎重疊起來看看，配合上顎的孔洞，製作 2 顆牙齒④⑤。其他牙齒也以相同的要領，一邊注意位置及大小尺寸，一邊進行製作⑥，烤硬後，以砂紙整理形狀⑦。修飾完成之後，確認與上顎之間的咬合狀態⑧。

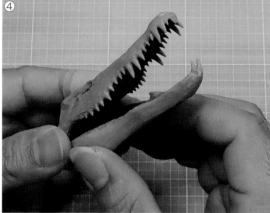
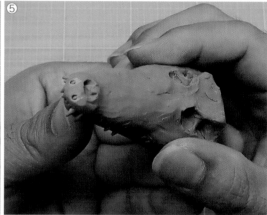

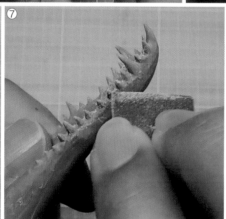
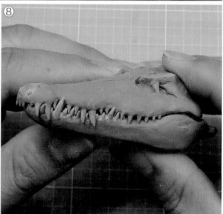

修正口腔底部

預先切削出凹陷的下顎底面，還想要讓深度再深一些，因此要進行修正。如果就這麼切削下去的話，會開出孔洞，因此要在下顎的下面堆上黏土①。烤硬之後，將內面以雕刻刀挖得更深一些②。再次堆上黏土③將表面整理乾淨④。

以 Super Sculpey 黏土來表現鱗片

　　製作尼羅鱷時必須要將鱗片的表面質感重現，這道工程要使用灰色 Super Sculpey 黏土來做詳細介紹。實際上會使用到數種不同的黏土抹刀，但在這裡姑且只以一種慣用的標準黏土抹刀來進行說明。

腹部及側腹部的鱗片

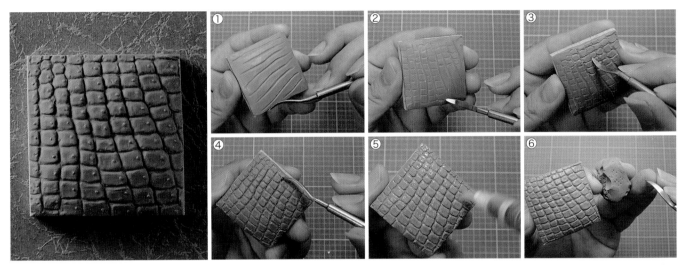

　　在造形物表面薄薄地貼上黏土後，以自然的間隔刻劃出數道平行線條①。變換造形物或黏土抹刀的角度，加上仔細刻劃的線條。到此為止算是打草稿的階段②。以稍強的線條描繪出一個一個的四角形③。在將線條刻劃得較深的過程中，為了不讓邊緣太過明顯，要用黏土抹刀前端以按壓的方式整形④。然後再塗上琺瑯漆溶劑使表面溶化，將邊緣修飾平滑。四角鱗片完成了⑤。

　　接下來的工程就有點辛苦了。先準備一小塊新的黏土。以黏土抹刀輕輕刮取極微量的黏土。將其擦抹在鱗片上，製作出外皮感覺器官⑥。為了要讓黏土顆粒固定，再次塗上琺瑯漆溶劑後，加熱硬化即告完工。

背面的鱗片

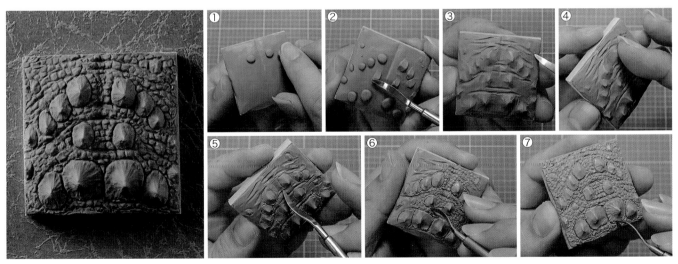

　　大塊的鱗板會明顯地向外側凸出，因此要在平坦的黏土表面，貼上想要凸出分量的黏土粒①。不過貼上的位置需要注意。如果排列得雜亂無章就變得不正確，但如果排列得太過整齊，看起來也不自然②。使用黏土抹刀將黏土粒抹平修飾表面，並將大致的皺紋流勢呈現出來③。鱗板尖起的部分以手指整理形狀④。決定好鱗板的輪廓⑤，將周圍的細小鱗片也刻劃出來⑥。變換黏土抹刀的角度，線條繞著造形物的外形，不要過於單調。在鱗板加上生長的紋路⑦。製作到這裡，要再次使用琺瑯漆溶劑溶化表面，修飾邊緣，使表面看起來自然平滑。最後將黏土烤硬便完成了。

製作尼羅鱷② 製作身體

配合頭骨的尺寸，製作軀體與尾巴的骨架，加上肌肉。

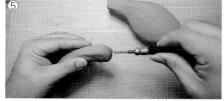

首先要製作骨架。軀體的骨架是用鋁箔紙揉出形狀後壓緊固定而成。尾巴的骨架是將鋁箔紙纏繞在鋁線製作①。然後再用黏土覆蓋在鋁箔骨架上，以手指撫平，放入烤箱中烤硬②③。分成數次堆上黏土整理出想要的形狀④。

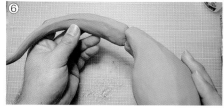

在軀體與尾巴的接合面鑽開一個孔洞，將鋁線插入後接著⑤⑥。並將連接處以黏土填埋固定⑦⑧。

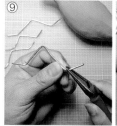
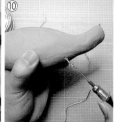
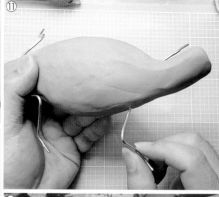
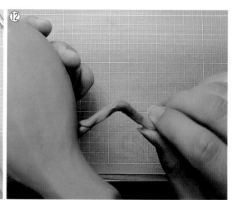
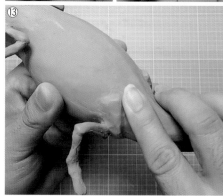
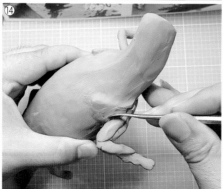
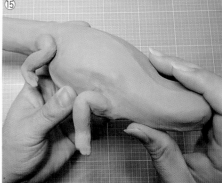

製作四肢的骨架。裁下一截鋁線，決定好關節的位置，以尖嘴鉗折彎加工⑨。在軀體骨架上開孔⑩，插入事先裁切好的鋁線，接著固定⑪。一邊想像著骨骼的形狀，一邊將黏土堆在鋁線上，然後放入烤箱使其硬化⑫⑬。硬化後再次想像著肌肉，一邊追加堆上黏土⑭⑮。

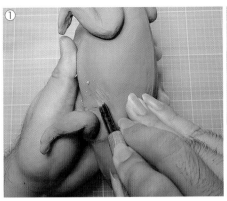 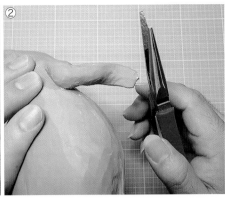 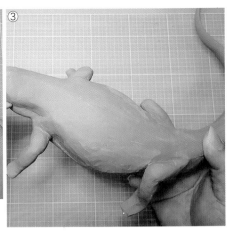

觀察整體的比例均衡，如果有太厚的部分，就以雕刻刀或筆刀削減黏土①。因為手腳的長度也讓人有些在意，所以便將裡面的鋁線一起剪短②。到這裡全身的肌肉形狀就製作完成了③。

COLUMN 尼羅鱷 分辨鱷魚的種類

雖然決定了「要製作尼羅鱷」，但其實自己對尼羅鱷特徵還是一知半解。經過調查之後，據說「辨別種類的重點在於頸部或腰部附近的大塊鱗片數量」。在那之後，我也造訪好幾座不同的動物園，觀察各種不同種類的鱷魚，但要去計算鱗片數量實在有其難度。除此之外，也有人告訴我鱷魚的其他特徵，我自己也進一步查詢了其他資料，確實每一項都言之有理，但還是沒有辦法完全理解差異所在。於是，我將觀察的重點由「種類的差異」轉向「個體的差異」。顏色、模樣、體格…即便是同種類的鱷魚，看起來也會有很大的差異；反過來說，不同種類的鱷魚，看起來也會有覺得「好像很相似」的情形。說到頭來，我只不過參觀過幾座動物園，能夠觀察到的鱷魚個體數量還是太少了吧。

這樣下去也不是辦法，總之還是再去一趟 iZoo 觀察尼羅鱷好了！於是這次我就盡量靠近，仔細進行了觀察。於是乎，看到了一些從遠處無法察覺的部分。整個身體的一個一個鱗片上都可以看見比芝麻粒更小的凸起物。飼育員先生告訴我：「這個哦，是一種叫做外皮感覺器官的東西。身體上佈滿這個器官是鱷科的特徵哦」。聽到這裡，我再去觀察侏儒凱門鱷，雖然嘴巴四周有同樣的凸起物，但身體上確實沒有看見。雖然我還是不清楚這個感覺器官具體是個什麼樣的東西，但不由自主「終於被我找到了！」興奮了起來。

後來回到家中我就開始動手造形工作。製作到大致成形的時候，又再次前訪 iZoo，向飼育員森悠先生請教了一些問題。
竹內（竹）：「剛才有看到尼羅鱷的腳。前腳和後腳的指節數量和長度、大小都不一樣？」
森先生（森）：「腳的形狀會因為使用的方式不同而有不同的形狀哦。前腳是陸地用，所以是能夠抓緊地面的形狀，後腳則是水中用，就像這樣的感覺。」
（竹）：「後腳好像看到有蹼呢。」
（森）：「沒錯。而且蹼的位置和尺寸也都不一樣哦。」
為了要能夠理解前腳與後腳的形狀差異，加入「使用方法」這個觀點，就更容易明白了。不同指節上蹼的大小不同，這件事很慚愧我自己並沒有觀察出來。接著再請教一些與造形工作並無直接關係的事情。
（竹）：「在我專心觀察的過程中，有一隻小母鱷魚靠近到我身邊，除了讓人感覺可愛之外，好像也發現到鱷魚有聰明的一面。」
（森）：「我也有鱷魚和其他爬蟲類好像有些不一樣的感覺哦。當然和性格是不是與人親近有關，但總得來說鱷魚應該是比較聰明吧。」
觀察的過程中，好幾次有一瞬間明顯感覺到對方正意識著自己。雖然直接朝著我的方向靠近，但並沒有要朝這裡攻擊的感覺。我很難將這種感覺直接說清楚，不過總覺得對方好像已經放下戒心讓我仔細觀察牠們了。當然，這是我擅自想像的印象，實際上鱷魚是不是真的這麼想，不得而

知。不過，類似這樣的感覺，在我觀察哺乳類的時候經常可以感受得到。
（竹）：「性格傾向之類的，會有種類上的差異嗎？」
（森）：「大致上說來，與凱門鱷、短吻鱷相較之下，還是鱷科比較兇暴一些。牠們都很討厭移動的時候必須要做的捕捉程序，經常不願意乖乖就範。河口鱷就更加危險了，千萬大意不得。」
數日後，我向網路上有所交流的鱷魚研究者稻田雄介先生問了同樣的問題：「尼羅鱷對於同種的其他個體的容忍度還算比較高的。這是因為原本的棲息地非洲有生存條件嚴苛的乾季，必須要集中在一起，依靠僅存的水來維持生存，因此而產生的適應。河口鱷則是在所有鱷魚類當中對其他個體容忍度明顯極低的。」
稻田先生這麼說道。這與森先生告訴我的事情不謀而合，觀察尼羅鱷的時候「覺得對方好像已經接受讓我仔細觀察」，根本是我個人完全搞錯了也說不定。
「找不出不同種類的差異問題」這個最初甚至讓我產生覺得棘手意識的問題，只要繼續收集更多的知識，或許尼羅鱷與河口鱷的差異之處，也能像老虎與獅子一樣清晰可見也說不定。當我這麼想之後，不由得感到有些躍躍欲試了。

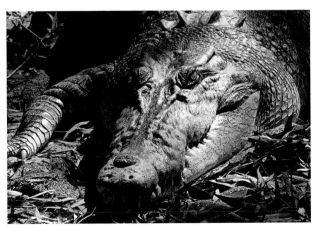

飼育員森悠先生再三提醒不得大意的珍貴野生河口鱷。請注意觀看由下方牙齒造成的鼻尖孔洞。這是鱷魚類當中體型最大的種類。（照片提供／福田雄介）

製作尼羅鱷③ 頭部的表面質感　製作作品最精采的部分-頭部。口中也要仔細製作。

先要製作出口腔內的表面質感。鱷魚口中乍看之下很單純，不過仔細觀察就可以發現裡面有無數個凹凸不平的凸起形狀。這裡要打起精神將這些凹凸形狀全部重現出來。薄薄地貼上黏土①，以前端尖銳的黏土抹刀將較小的凹凸形狀呈現出來②。上下的造形作業都結束後，以琺瑯漆溶劑將表面的邊緣部分修飾平滑③④，然後再將其烤硬⑤。

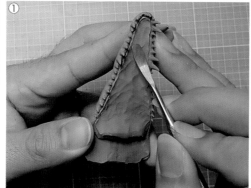

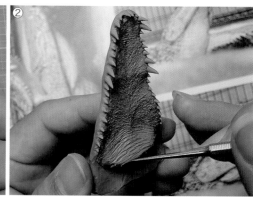

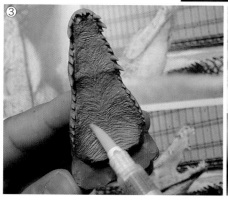

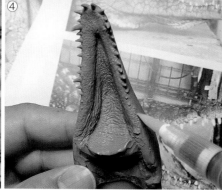

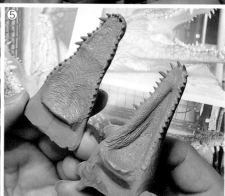

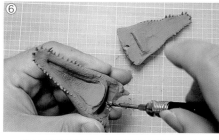

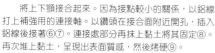

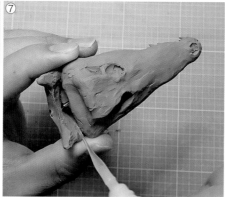

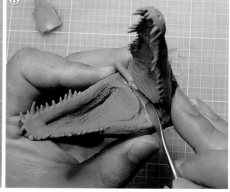

將上下顎接合起來。因為接點較小的關係，以鋁線打上補強用的連接軸。以鑽頭在接合面附近開孔，插入鋁線後接著⑥⑦。連接處部分再抹上黏土將其固定⑧。再次堆上黏土，呈現出表面質感，然後烤硬⑨。

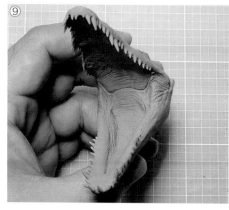

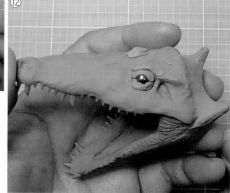

接下來要裝入眼睛。眼球與非洲象相同，使用較小的金屬球。頭骨的眼窩部分堆上新黏土少量填埋，準備裝入金屬球⑩。觀察左右的比例均衡，將另一側的金屬球也埋入⑪，然後大致決定出眼瞼的位置⑫。
※ 建議事先準備數種不同尺寸的材料（金屬球）庫存，以便製作各種尺寸作品時使用。

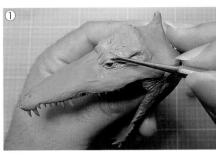

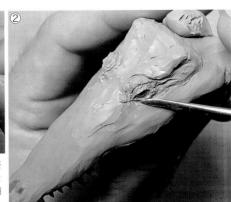

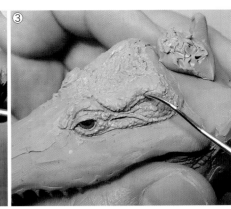

製作由眼瞼到耳朵周邊的表面質感。薄薄地堆上新的黏土①，以黏土抹刀的前端製作細微的皺紋以及鱗片②。耳朵周邊的形狀特別複雜，請參考資料仔細製作細部細節③。

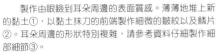

慢慢地將表面質感擴展出去。頭部是給人印象最為深刻的部位，同時也是形狀最難掌握得當的部位。請參考資料照片，正確掌握形狀，以細黏土抹刀仔細、慎重地製作。上顎整體都覆蓋表面質感後④⑤，使用琺瑯漆溶劑將邊緣修飾平滑後烤硬。下顎要由側面開始製作，暫時先烤硬⑥⑦，再進入底側的表面質感作業⑧。

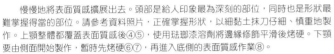

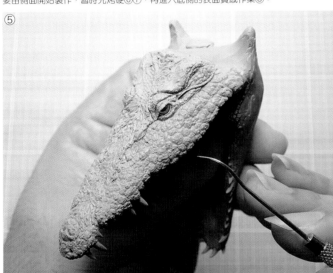

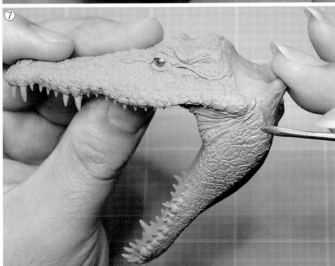

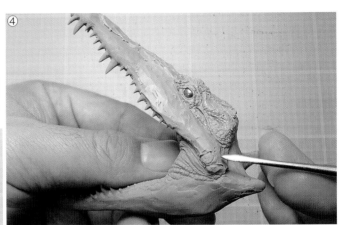

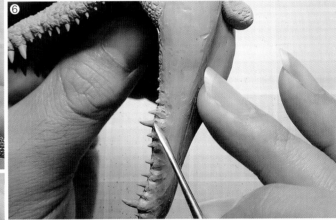

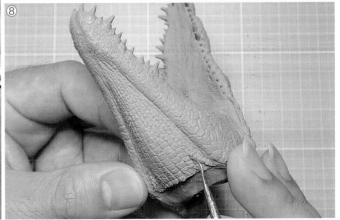

頭部的表面質感製作
完成後與軀體連接起來，
然後進入接合部的頸部周
圍的製作工程。首先在頸
部接合面以電鑽開孔①，
插入鋁線後固定②。

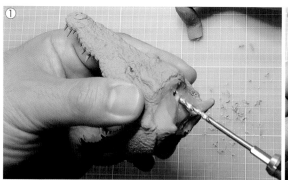

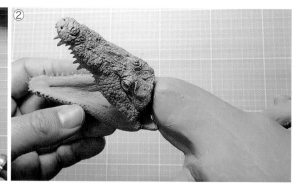

製作尼羅鱷④ 身體的表面質感　製作被各式各樣形狀與大小的鱗片覆蓋的身體。

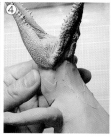

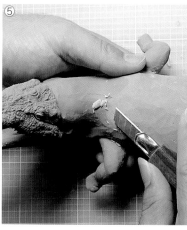

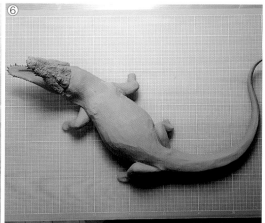

在頭部的接合部分堆上黏土固定③。一邊要意識到
頸部的肌肉，一邊追加堆上黏土④。堆土及切削黏土，
進行微調整，整理形狀至恰當的比例均衡⑤⑥。

在頸部堆上一整圈黏土⑦，由喉嚨開始加上表面質
感。這個面有很多較小的四角形鱗片⑧。鱗板是背面的
特徵，請注意鱗板的生長位置以及個數。將粒狀黏土配
置上去⑨，用黏土抹刀按壓整形⑩。為了不與頭部表面
質感的資訊量差異太過極端，要仔細地將鱗片刻劃出來
⑪。鱗片堆塑完成後，以琺瑯漆溶劑將表面修飾平滑後
烤硬⑫。

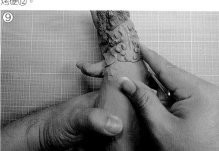

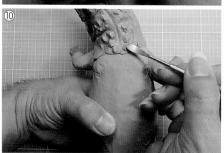

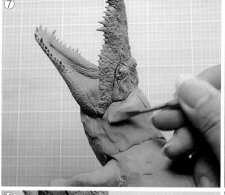

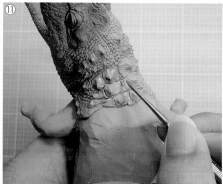

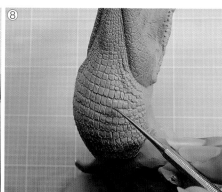

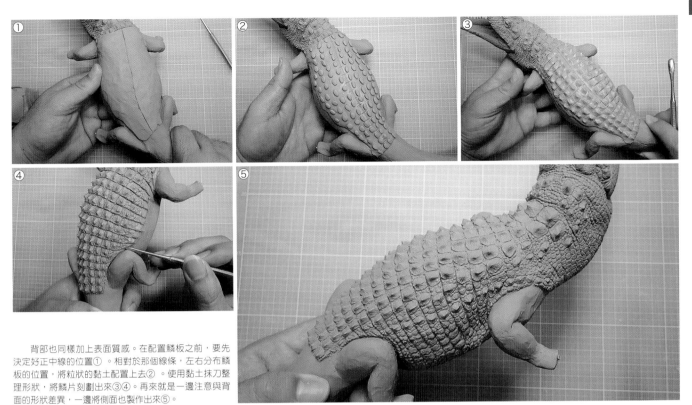

① ② ③

④ ⑤

　背部也同樣加上表面質感。在配置鱗板之前，要先決定好正中線的位置①。相對於那個線條，左右分布鱗板的位置，將粒狀的黏土配置上去②。使用黏土抹刀整理形狀，將鱗片刻劃出來③④。再來就是一邊注意與背面的形狀差異，一邊將側面也製作出來⑤。

 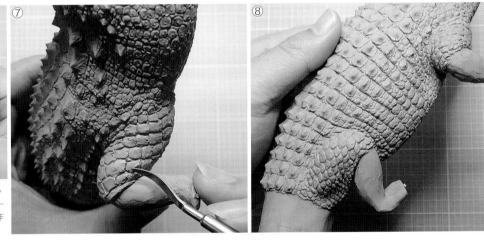

⑥ ⑦ ⑧

　鱷魚鱗片形狀會因為部位不同而有所差異。上臂及大腿的鱗片形狀也相當獨特，所以需要一邊緊盯著拍攝收集來的資料照片，一邊進行製作⑥⑦⑧。

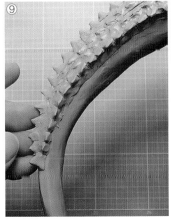 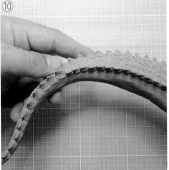 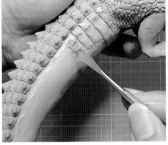 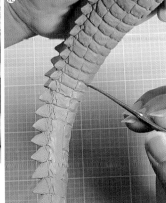

⑨ ⑩ ⑪ ⑫

　注意尾巴的上面的鱗板配置方式，與背部相同的要領進行製作⑨⑩。尾巴側面的鱗片又是相當獨特的形狀。如果急著進行製作的話，鱗片的模式就容易變得單調，需要慢慢地、仔細地將表面質感刻劃出來⑪⑫。

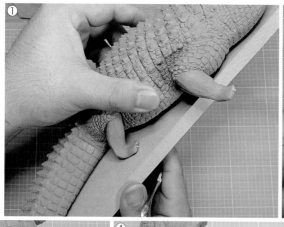 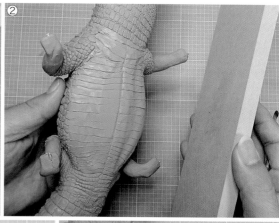

因為想要將腹部製作成與地面接觸的形狀，所以要先藉由平板將平面製作出來①②，再堆上黏土，以黏土抹刀將鱗片刻劃出來。這裡的四角形鱗片雖然是整齊排列，但製作時要意識到呈現出看起來自然的形狀③。腹部與脇腹好像有些錯位，要大刀闊斧進行修正。將出現錯位的部分削掉④，再次堆上黏土，並將鱗片刻劃出來⑤。

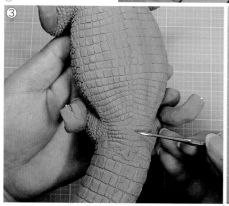 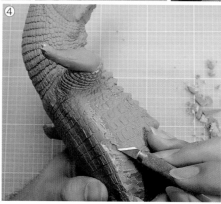 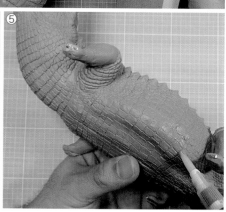

 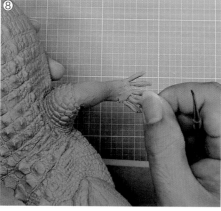 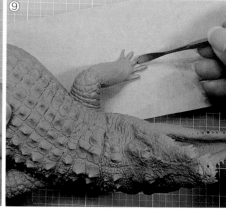

接著製作前腳。在手指的位置加工出細小的孔洞，插入黃銅線條後固定⑥。將手指的長度裁切整齊⑦，然後包覆黏土⑧。利用平板將接地面對齊後烤硬⑨。

 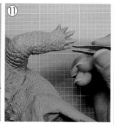 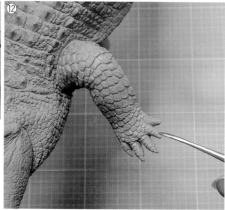 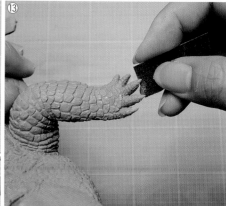

由前臂部分開始將鱗片刻劃出來⑩。指尖的爪子，是用我將“拔毛夾”改造過後的工具夾起來塑形的⑪。以前端細小的黏土抹刀整理形狀後，放入烤箱加熱硬化⑫，再以砂紙打磨爪子前端⑬。

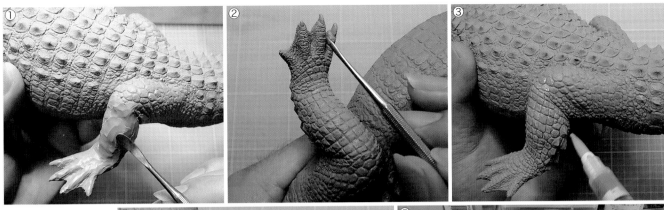

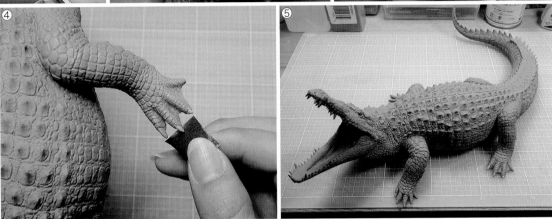

後腳也和前腳以相同的
要領進行製作。製作時要注
意指節的數量以及蹼的大小
①②。所有的表面質感都製
作完成後，以琺瑯漆溶劑將
表面修整後烤硬③，最後將
爪子磨尖作為最後的完工修
飾④⑤。

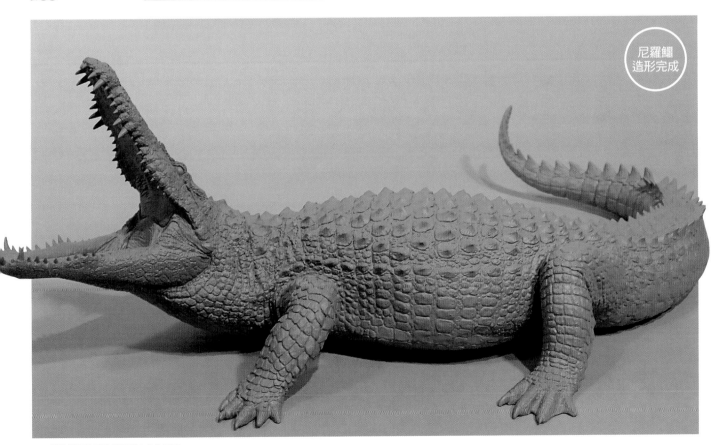

尼羅鱷
造形完成

塗裝前要先噴塗底漆補土作為基底。

尼羅鱷的塗裝

終於要進入塗裝作業。與非洲象時相同，基本塗裝是使用拉卡油性漆，細部再以琺瑯塗料進行完工修飾。

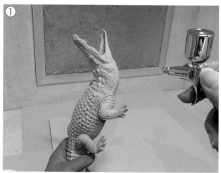

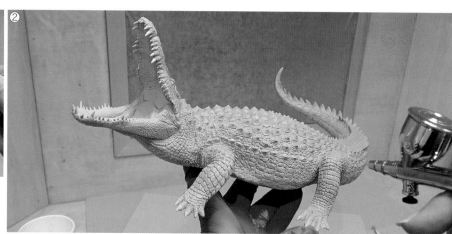

底漆補土完全乾燥後，將拉卡油性漆調製成的奶油色，以空氣噴槍噴塗整體作為塗裝基底色①②。

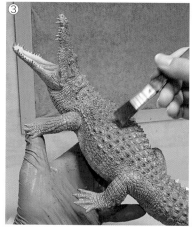

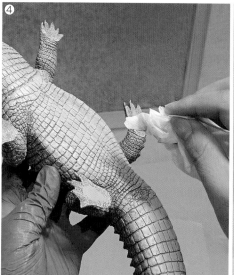

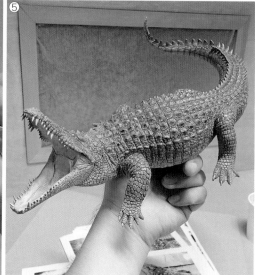

將稍微深的茶色塗料平均塗布在整個表面③，以面紙將表面殘留多餘的塗料擦拭掉④。表面質感的立體感得到強調，此時看起來就已經很有鱷魚的樣子了⑤。

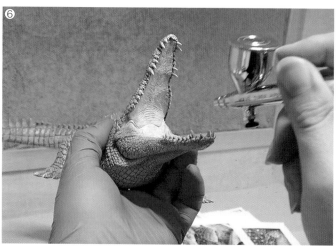

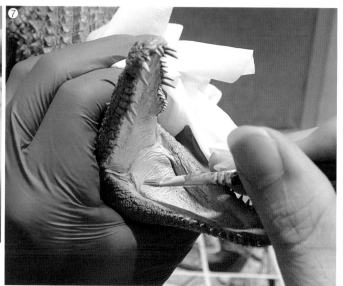

口內以拉卡油性漆調製的淡粉紅色，輕輕地以空氣噴槍噴塗上色⑥。與嘴巴的外側（奶油色的部分）之間的境界線，使用筆刷將兩種色調修飾融合，呈現出自然的感覺⑦。

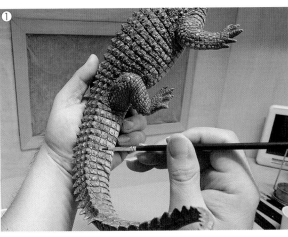

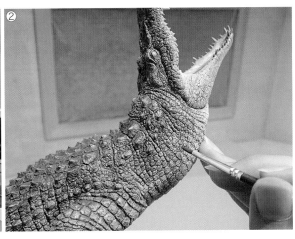

參考資料照片，以拉卡油性漆的茶色將模樣重現出來。不要一口氣大範圍的塗布，而是要以鱗片為單位，將塗料輕輕地點塗在上面的感覺上色①②。

接著要對牙齒、眼睛這些細部進行塗色。這兩個部位都是作品的魅力所在。仔細作業…③④。

※以琺瑯塗料入墨線後，再使用拉卡油性漆，有時會使先前塗色的琺瑯塗料溶出。若很在意的話，入墨線後可以先以表層護膜劑保護已塗裝的部分。

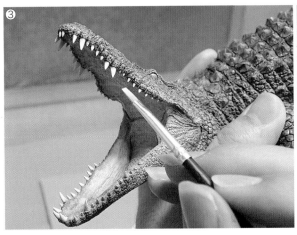

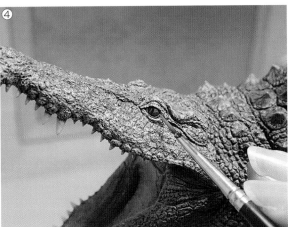

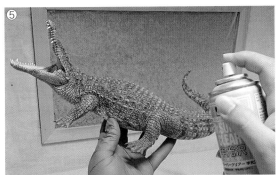

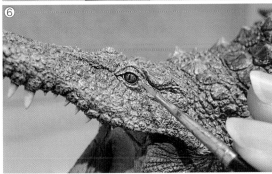

完成

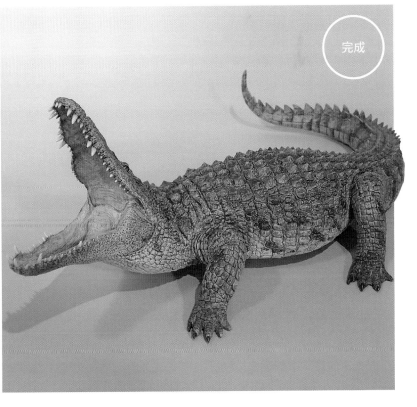

使用半光澤的表層護膜劑來保護塗膜，以及調整光澤感作為完工修飾⑤。最後再用透明漆將眼睛、牙齒及爪子的光澤呈現出來就完成了⑥。

模型是我自孩童時代以來的興趣。當時只要有能夠將塑膠模型的盒子翻過來的作業空間就已經很足夠了。隨著模型開始佔據我生活中的大部分時間，現在整個房間都成為我的工房了。和以前相較之下，場地雖然寬廣了許多，但還是一樣雜亂無章，堆滿了東西。

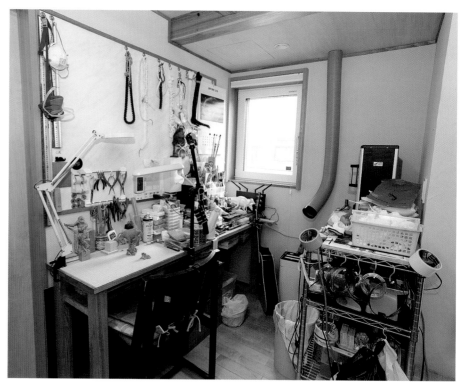

桌子前方的壁面設置了一塊大的白板。背後的棚架放了電動工具及烤箱。天花板延伸了一條排氣用的通風管，如果有輕微的臭氣，在手邊就簡易排氣。手邊的照明裝置有好幾種，視狀況來區隔使用。

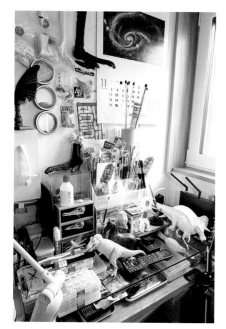

桌子上好不容易算是騰出作業空間，其他部分總是堆滿了各種物品。製作到一半的作品以及道具標本等等，都立體疊放在伸手可及的附近。

桌上和壁面有很多資料用的標本。自然的造形物既精密而且沒有一絲多餘，是最好也最棒的參考對象。

工房裡面的小房間有一個訂作的塗裝空間。盡可能騰出最大的作業空間，並使用堅固的木頭材質。這是我自己製作建築模型，再與建築師友人商量後，請木工幫忙製作而成。塗裝空間的周圍到處都是複製作業使用的矽膠模具…。

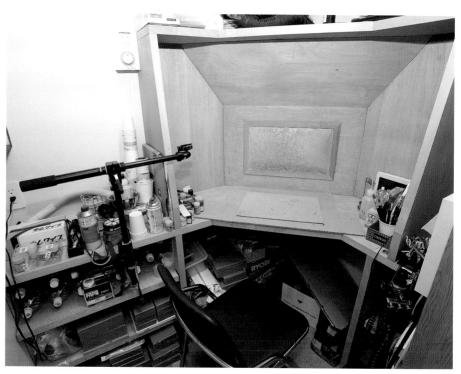

製作小狗與小貓

狗和貓是經常存在於我們身邊,眾所皆知的生物。應該不需要我在此再多做說明了吧。因此,這次要稍微改變一下主題方向,除了製作工程之外,也要為各位介紹「作品製作完成之後」的二三事。

我們要將作品翻模、製作複製品,然後再製作成 GK 模型販賣。作品製作完成後,就會有想要讓其他人觀賞的心情。光是有人觀賞自己的作品就已經很讓人感到開心,如果能進一步製作成量產套件,而且還要有人願意購買,並且將套件製作成他自己的作品…。想到這點不覺得是一件讓人感到興奮不已的事情嗎?實際上,那份欣喜是語言難以形容出來的。只不過,這個複製作業有些大費周章。請各位參觀一下這個辛苦過程的現場風景吧!

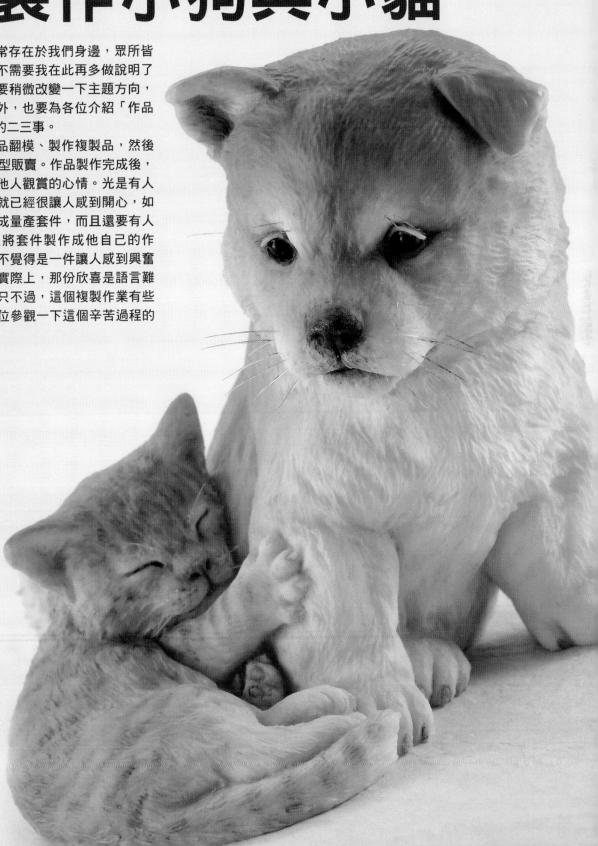

PUPPY & KITTEN

小狗與小貓

從作品製作到販售為止的過程

全長：約 6cm　原型素材：樹脂黏土（灰色 Super Sculpey 黏土）2018 年製作

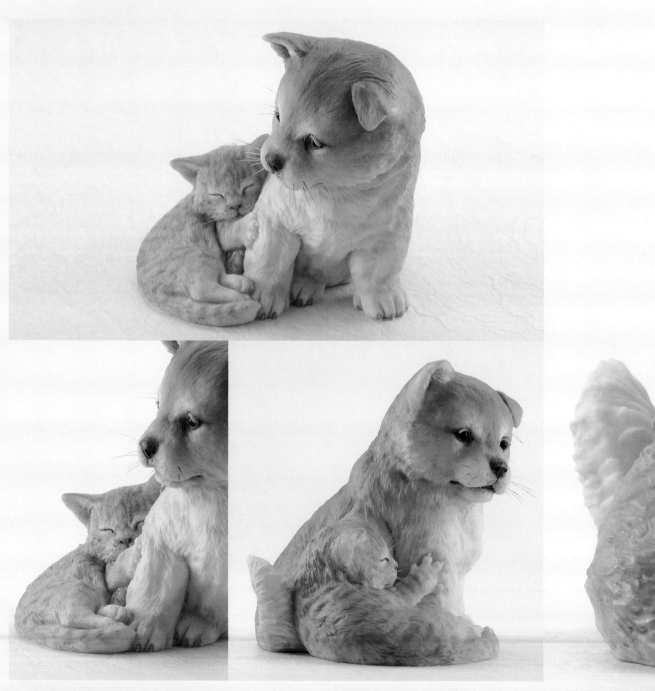

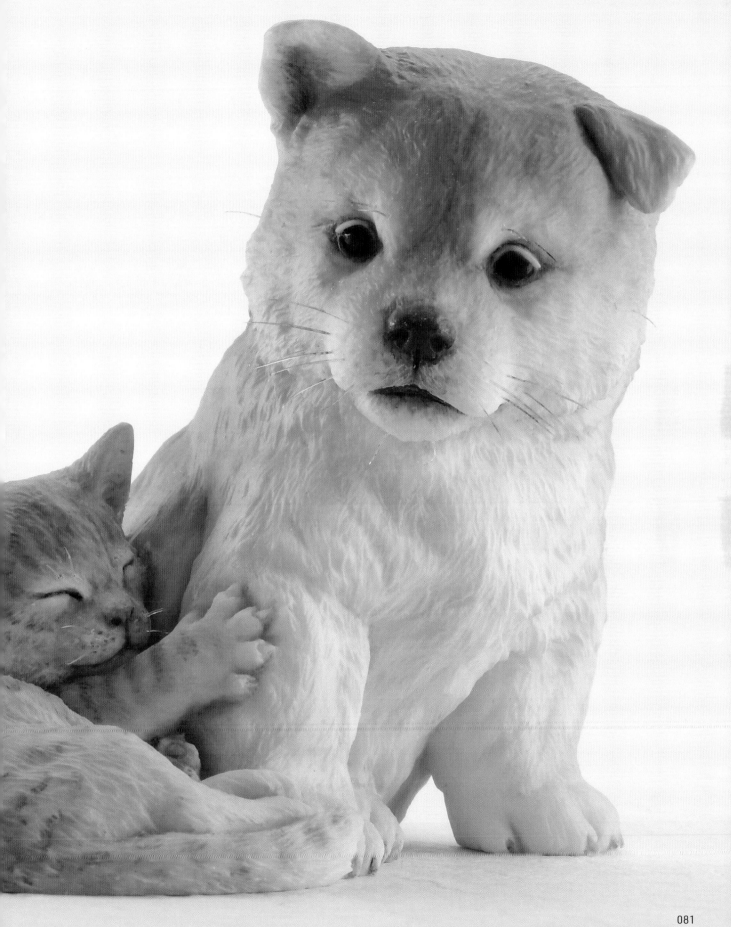

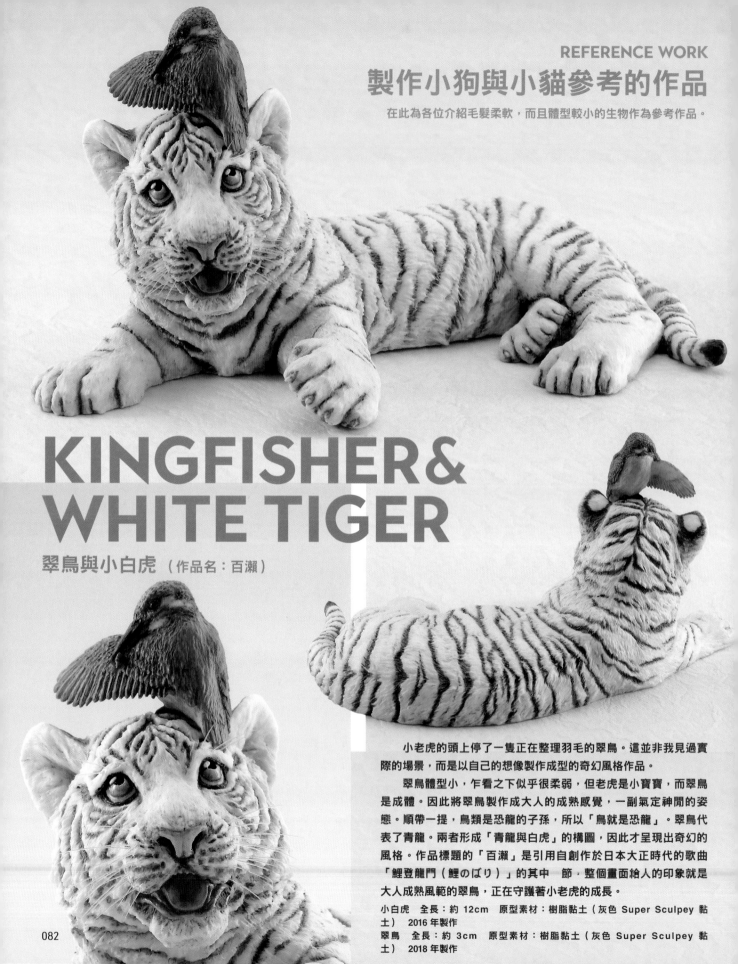

製作小狗與小貓參考的作品

在此為各位介紹毛髮柔軟，而且體型較小的生物作為參考作品。

KINGFISHER&
WHITE TIGER

翠鳥與小白虎（作品名：百瀨）

　　小老虎的頭上停了一隻正在整理羽毛的翠鳥。這並非我見過實際的場景，而是以自己的想像製作成型的奇幻風格作品。

　　翠鳥體型小，乍看之下似乎很柔弱，但老虎是小寶寶，而翠鳥是成體。因此將翠鳥製作成大人的成熟感覺，一副氣定神閒的姿態。順帶一提，鳥類是恐龍的子孫，所以「鳥就是恐龍」。翠鳥代表了青龍。兩者形成「青龍與白虎」的構圖，因此才呈現出奇幻的風格。作品標題的「百瀨」是引用自創作於日本大正時代的歌曲「鯉登龍門（鯉のぼり）」的其中一節，整個畫面給人的印象就是大人成熟風範的翠鳥，正在守護著小老虎的成長。

小白虎　全長：約 12cm　原型素材：樹脂黏土（灰色 Super Sculpey 黏土）2016 年製作
翠鳥　全長：約 3cm　原型素材：樹脂黏土（灰色 Super Sculpey 黏土）2018 年製作

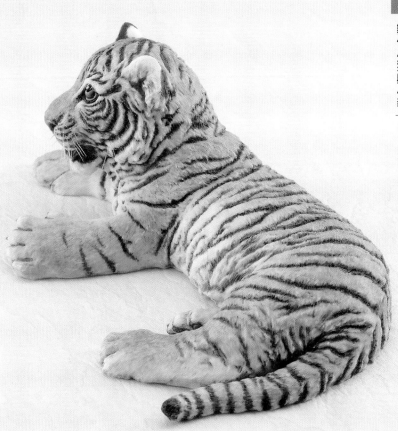

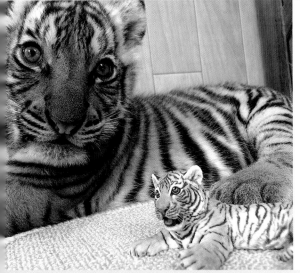

製作作品時，遇上白鳥動物園有新的老虎寶寶誕生了。作品完成時，正好與老虎寶寶的月齡相同！因此就一起拍了張照片。

TIGER

小老虎（作品名：虎毯）

這是參考香川縣的白鳥動物園生產的孟加拉虎寶寶製作的作品。虎寶寶身上的毛乍見之下好像很柔軟，實際撫摸之後才知道原來是粗獷的剛硬毛髮密集生長在小小的身體上，手感有點粗硬。我決定要將這個質感重現出來，製作時特別講究。透過凹凸造形的方式將虎斑條紋模樣表現出來，可以讓表面質感呈現立體感，形成自然的粗硬感覺。

額外的效果是塗裝時黑色模樣不會看起來過於突兀，未塗裝的狀態也能看到條紋模樣。

全長：約 12cm　原型素材：樹脂黏土（灰色 Super Sculpey 黏土）2016 年製作

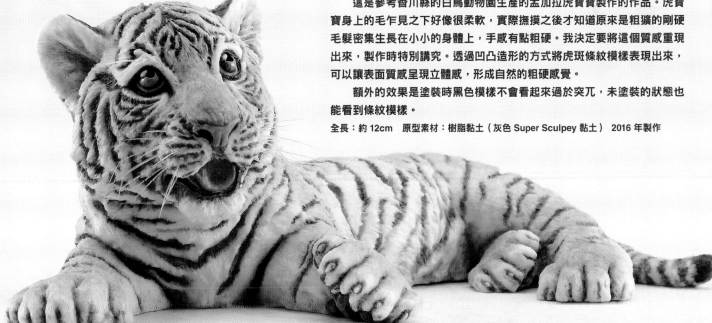

GOLDEN SNUB-NOSED MONKEYS

金絲猴家族（作品名：金絲猴）

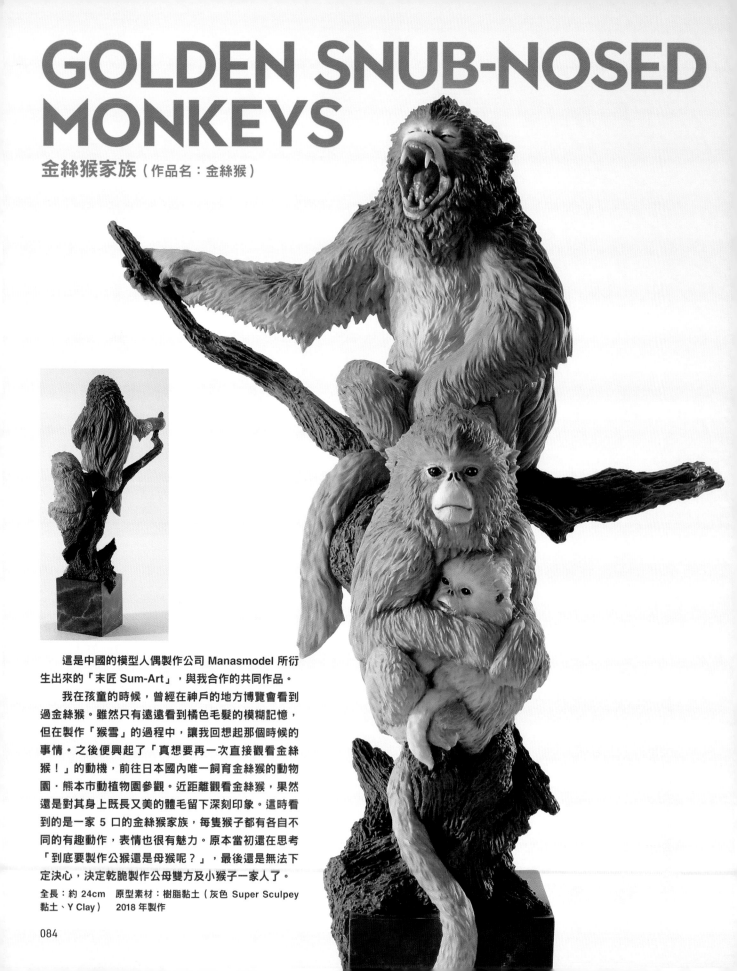

　　這是中國的模型人偶製作公司 Manasmodel 所衍生出來的「末匠 Sum-Art」，與我合作的共同作品。

　　我在孩童的時候，曾經在神戶的地方博覽會看到過金絲猴。雖然只有遠遠看到橘色毛髮的模糊記憶，但在製作「猴雪」的過程中，讓我回想起那個時候的事情。之後便興起了「真想要再一次直接觀看金絲猴！」的動機，前往日本國內唯一飼育金絲猴的動物園・熊本市動植物園參觀。近距離觀看金絲猴，果然還是對其身上既長又美的體毛留下深刻印象。這時看到的是一家 5 口的金絲猴家族，每隻猴子都有各自不同的有趣動作，表情也很有魅力。原本當初還在思考「到底要製作公猴還是母猴呢？」，最後還是無法下定決心，決定乾脆製作公母雙方及小猴子一家了。

全長：約 24cm　原型素材：樹脂黏土（灰色 Super Sculpey 黏土、Y Clay）　2018 年製作

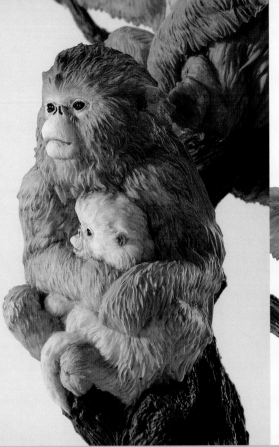

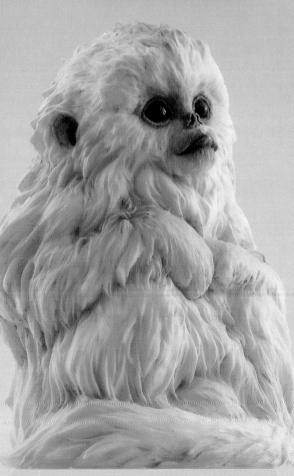

GOLDEN SNUB-NOSED MONKEY

小金絲猴（作品名：猴雪）

金絲猴的小寶寶。依靠蓬鬆柔軟的體毛，首次經歷並克服冬天的寒冷。好奇地伸出舌頭舔了口落在嘴上的飄雪。我以這樣的情景為印象製作了這件作品。金絲猴是面臨絕種危機的動物，因此也沒有人多可以與其接觸的機會。這個作品是我在撫摸到日本獼猴小寶寶的柔順蓬鬆體毛時，心裡感動之餘，想像著「金絲猴也是這種感覺吧？」，便製作成這件作品。但要怎麼將毛髮的柔順蓬鬆感以造形表現出來？這個難題確實讓我煞費了苦心。

全長：約 8cm　原型素材：樹脂黏土（灰色 Super Sculpey 黏土）　2017 年製作

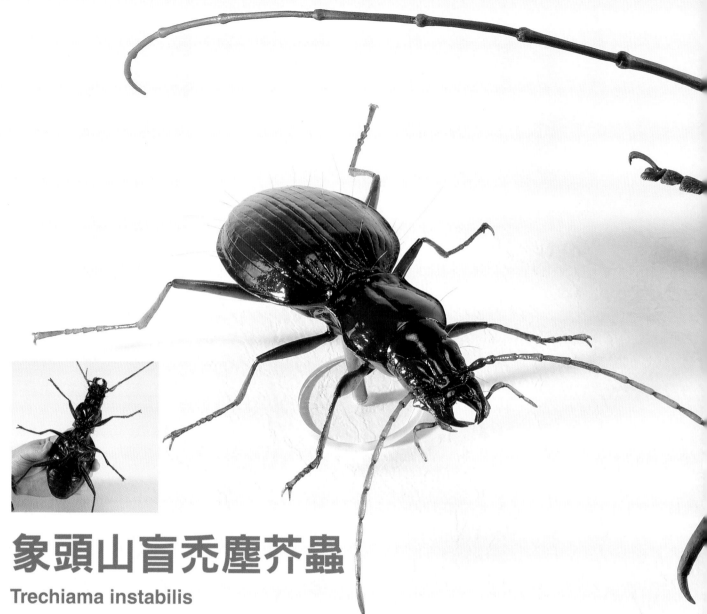

象頭山盲禿塵芥蟲

Trechiama instabilis

全長：約 25cm　原型素材：樹脂黏土（灰色 Super Sculpey 黏土、Y CLAY），環氧樹脂補土　2017 年製作

這 3 種昆蟲都與我的老家香川縣淵源很深。

姬太鼓打蝸蜻是水邊的昆蟲。因為棲息在較淺的水域，所以尾部的呼吸管比蝸蜻要更短一些。在日本的四國只生息於香川縣。外觀看起來像泥土或枯葉的體表很引人注目，不過仔細看的話，前肢根部附近的毛甚至會讓人感覺有些可愛。

岐背高瘤矢筈天牛是背高瘤矢筈天牛的讚岐山脈亞種。特徵是顏色呈現略帶黃色的褐色。身上如同怪獸一般的凸起物相當有魅力。在顯微鏡下仔細觀察時，可以看見密集的黃色細毛，「毛是黃色的啊～」原來如此。

象頭山盲禿塵芥蟲是香川縣固有種。眼睛適應了地底的生活已經退化。取而代之的是身體到處生長了長長的感覺毛。色素較淡，呈現通透的麥芽糖色，是一種美麗的昆蟲。我使用矽膠及透明樹脂來進行複製，塗裝時將透明感保留下來。

這 3 件昆蟲作品是受到香川縣的委託，配合 2017 年夏季舉辦，以介紹香川縣自然史為主題的展示會，由 NPO「みんなでつくる自然史博物館・香川」的研究員，松本慶一先生提供資料並詳細解說，得以製作完成。因為我平常製作的都是脊椎動物，心裡有些不安是否能夠做好昆蟲。但當我自顯微鏡下進行觀察之後，發現哺乳類及爬蟲類在身體的設計概念上就已經完全不同，這樣的發現讓我感到既驚訝同時又很感動。製作過程中，比我預料得還要來得開心。

各位可能會有「怎麼介紹起昆蟲了？」這樣的疑惑，其實是因為這 3 件作品，很意外地各自都有不同的體毛呈現方式，因此還是決定在此介紹給大家作為參考。

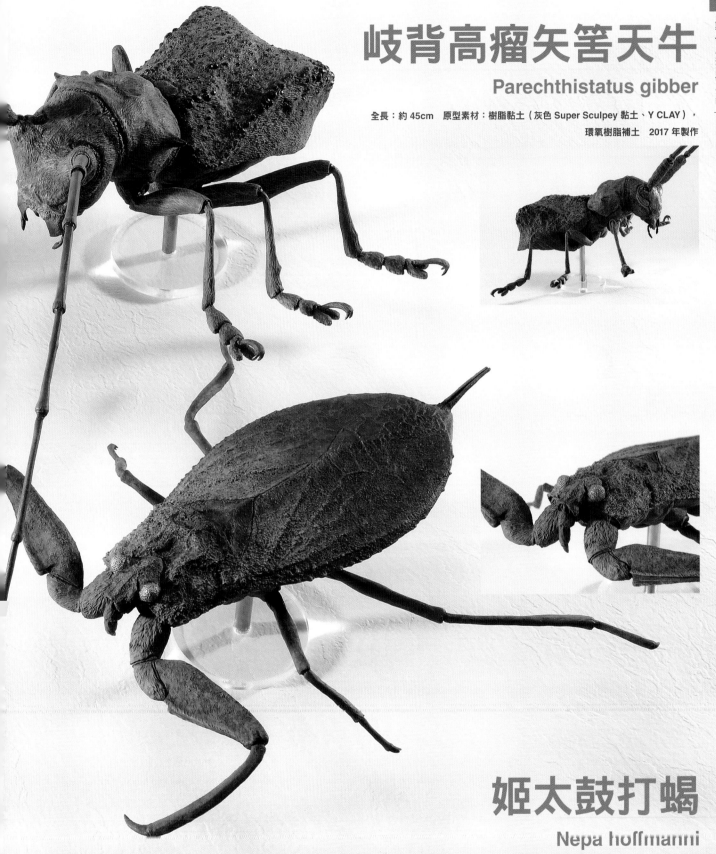

岐背高瘤矢筈天牛

Parechthistatus gibber

全長：約 45cm　原型素材：樹脂黏土（灰色 Super Sculpey 黏土、Y CLAY），

環氧樹脂補土　2017 年製作

姬太鼓打蝎

Nepa hoffmanni

全長：約 22cm　原型素材：樹脂黏土（灰色 Super Sculpey 黏土、Y CLAY）　2017 年製作

PUPPY AND KITTEN
製作小狗與小貓

製作準備 ～考量後續複製作業的作品製作～

在此除了目前為止介紹的如同非洲象及尼羅鱷的製作過程之外，再加上完成後的作品複製、量產這些過程，提供給各位參考。不過這個稱為「複製」的作業，會因為原型的作品形狀，而有很大的難易度差別。也就是說愈複雜的形狀，複製的作業也就愈辛苦。因此，這次關於複製的作業內容，打算盡可能以簡單易懂的方式呈現出基本的部分。所以也將製作的作品設計成不需要零件分割，形狀也較為單純。

我有一塊購入後放置一段時間，油分散失變硬的黏土，因為捨不得丟掉，所以就決定拿來製作成試作品。像這樣有 2 隻動物互動的作品構圖，先製作出簡略的試作品，會比較容易掌握整體的印象。

製作小狗與小貓① 製作原型　減少使用烤箱的次數，一口氣製作。

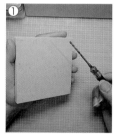

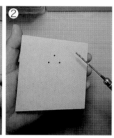

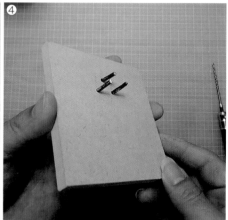

這次不是用手直接拿著造形物製作，而是拿著固定的底座進行製作。先在底座木板上鑽出孔洞①②，打上鋁線連接軸。如果只有 1 根軸的話會原地旋轉，因此這次要打上 3 根軸。為了之後能輕易拆下來，連接軸要打得筆直③④。

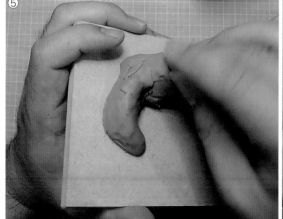

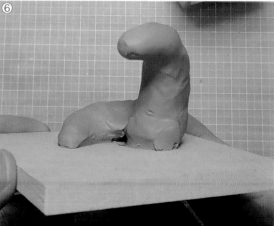

這裏黏土使用的是灰色 Super Sculpey 黏土。用黏土將連接軸包覆起來。此時要先將其烤硬一次⑤⑥。

※底座材料使用的是 MDF（中密度纖維板）。這是以木材為原料的木質纖維板，因為比起木材翹曲與裂痕少，是容易取得又好用的板材。

不要一口氣將形狀塑造出來，而是要將黏土撕成小塊，一點一點地堆土，呈現出大略的形狀①②。

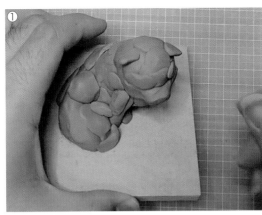
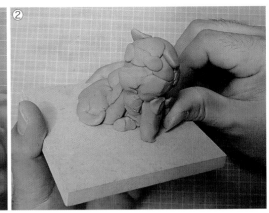

以黏土抹刀將剛才粗堆的黏土修飾平滑③④⑤，整理形狀。不要只集中製作一個部位，而是要慢慢地將整體的形狀提升立體感⑥⑦。

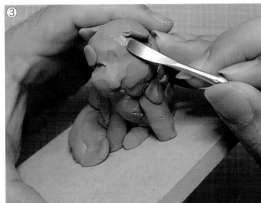
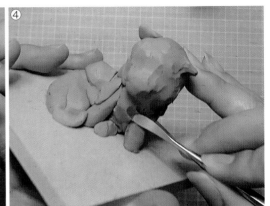

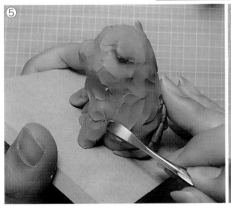
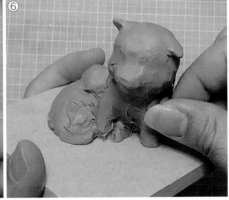
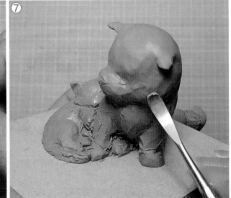

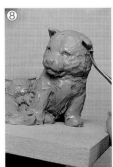
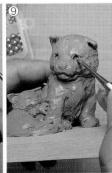
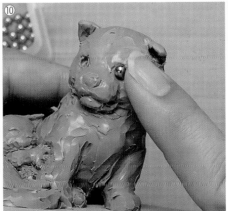
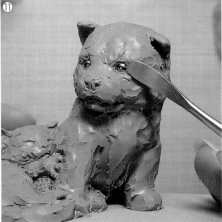

顏部形狀可以某個程度分辨出來時，在小狗的眼睛部位挖開孔洞⑧⑨，然後埋入作為眼珠的金屬球⑩⑪。

以 Super Sculpey 黏土製作出體毛的表現

這裡要使用灰色 Super Sculpey 黏土來詳細介紹「體毛」的表面質感。

我一直認為「寫實的毛髮表現」在黏土造形上算是非常棘手的環節。要用黏土來表現柔軟蓬鬆的毛髮，實在是一件很困難的事情。直到如今，我自己心裡也很難消除那樣的印象。

不過，日文的「野獸（けもの）」的語源本來就是「毛茸茸（けもの）」的意思。只要是生物造形，就一定無法避開這個關卡，但正因為困難，才更值得去挑戰。

心裡這麼一轉念，說不定原本棘手的事情也可以成為吸睛表現的機會。這次一樣使用同一根黏土抹刀來試著挑戰看看。

較長的毛

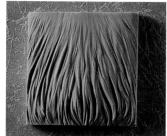 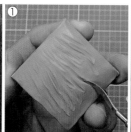 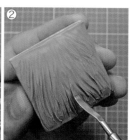 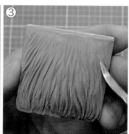

 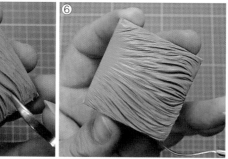

　　一邊意識毛的長度，一邊滑動黏土抹刀①。心裡想著流勢的方向，重覆將線條刻劃出來②③。較深的線條要將黏土抹刀確實地深入黏土刻劃出來。反過來說，較淺的線條就要以若有似無的柔軟筆觸呈現出來。下刀時要意識強弱差異④⑤⑥。完工修飾要以琺瑯漆溶劑稍微將表面修飾平滑⑦。順著毛髮的流勢移動筆刷，如此一來筆刷的刷痕也可以形成效果，但要注意不要讓黏土過度溶化了。烤硬之後便完成了。

較短的毛

 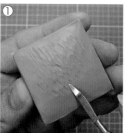 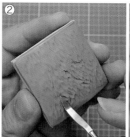 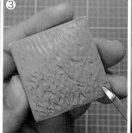 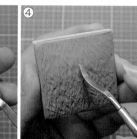

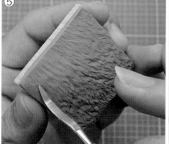 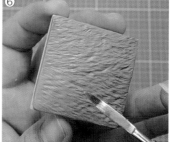 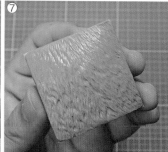

　　短毛的造形是相對來說難易度較高的表現手法。在此同樣要去意識到毛髮的長度，以黏土抹刀刻劃出無數的線條①。因為毛短的關係，線條也比較短②。刻劃線條時要避免漫無目的重覆作業，而是要盡可能仔細刻劃出來③④⑤。毛髮的流勢要製作到可以看得出來的程度⑥。琺瑯漆溶劑的修飾要盡量輕微，只要輕輕撫摸的程度即可⑦。加熱固化後就完成了。

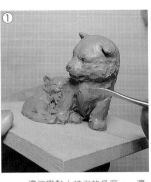

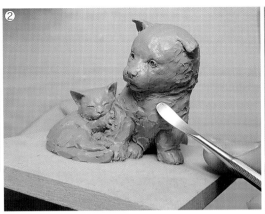

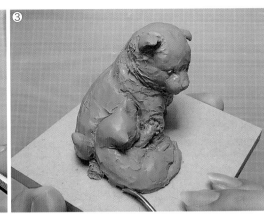

　　一邊改變黏土抹刀的角度，一邊整理形狀，進一步提升整體的立體感①②③。

　　到這裡還不要將黏土烤硬，直接進入下一階段，將表面質感製作出來④⑤。我使用的主要是慣用的黏土抹刀以及前端細小的抹刀⑥⑦。因為將黏土抹刀抵在表面刮動時，會產生很多黏土屑，請避免黏土屑堆積放置在作品上，請使用剩餘的黏土將黏土屑擦下來⑧。

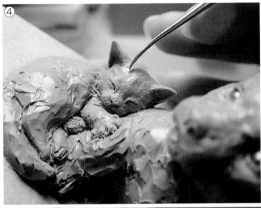

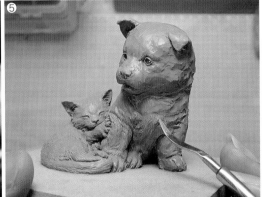

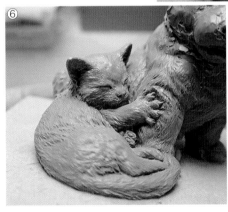

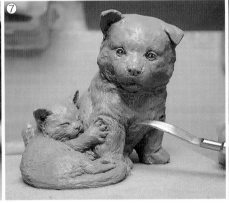

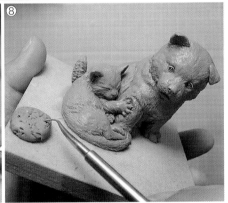

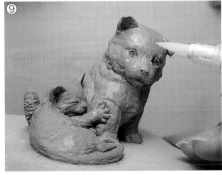

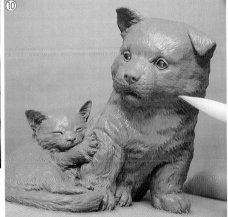

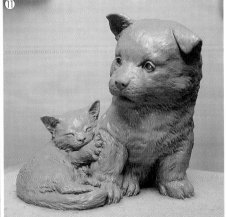

　　即使如此，還是會有較小的黏土屑殘留，或者是邊緣過於明顯的部分，所以要以琺瑯漆溶劑稍微地將表面修飾平滑⑨⑩⑪。

 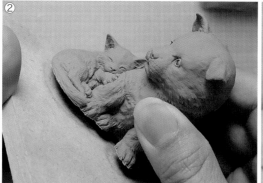 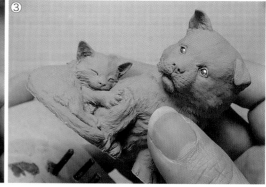

到這個時候終於要以烤箱加熱黏土使其硬化了①。確實硬化之後，將底座拆開。這可是重要的原型，慎重行事，別弄壞了…②③。

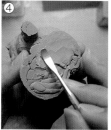 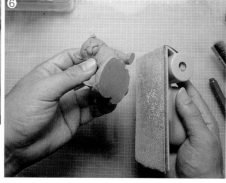 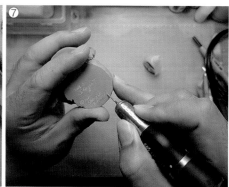

底座拆開之後，底面還維持黏土的堆塑痕跡，因此要用新的黏土填埋④⑤。填埋後的黏土再次烤硬，以裝有砂紙的平板將平面磨出來⑥。順便在底面以電動刻磨機刻上簽名⑦。

製作小狗與小貓② 複製的準備作業　準備將完成後的原型製作成複製用的模具。

 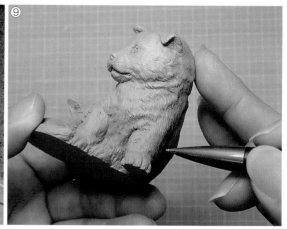

噴塗底漆補土，對原型進行最後確認⑧。請注意不要噴塗過厚，將好不容易製作出來的表面質感掩埋住了。確認完成後，就要考慮分模線（模具的拼合位置）的位置，如果有必要，可以在原型上刻出標記⑨。

關於模具

　　接下來會出現一些關於複製用模具的專門用語，所以在此先解說幾個代表性的名詞。

· 料…製作複製品時使用的材料。
一般為樹脂（注型用不飽合聚酯樹脂），因為操作方便而且也比較容易入手。
· 澆口…複製品的材料流入模具的注入口。
· 澆道…模具中的樹脂料通道。視模具的內部配置，不一定會有澆道的設計。
· 入水…通過澆道的樹脂流進成型空間的部分。

· 脫模…將原型或成型品自模具取出。
· 隱藏式澆口…模具的種類。將液狀的未硬化樹脂透過澆道導入成型空間的底部，由設置於成型空間上部的排氣孔將模具內部多餘的空氣排出的澆注成型方法。這種設計可讓成型品不易混入氣泡，但需要澆道的空間，因此模具的尺寸會變得較大。這次是以此種澆注成型方式進行解說。

· 頂注澆口…模具的種類。樹脂不經過澆道，直接流入成型空間的注型方式。模具的構造簡單，模具的尺寸也可以控制在最低限度，但樹脂在澆注的時候容易混入空氣。

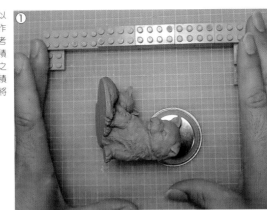
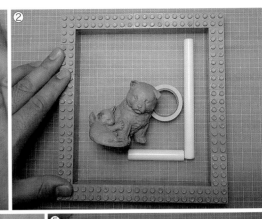

首先要製作單側的矽膠模具,以油性黏土將原型埋住一半。準備工作是要製作模板。依照原型的尺寸,考量模具的大小①,將塑料製的組合積木組成模板。模板除了原型的尺寸之外,還要能夠容納澆口,澆道的面積②。在模板的內側貼上保護膠帶,將塑料積木的間隙填補起來③④⑤。

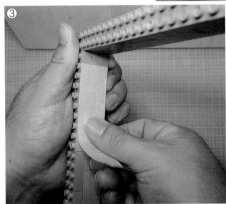

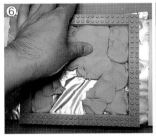
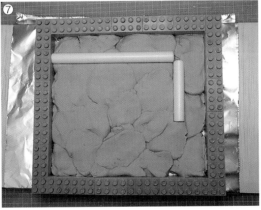
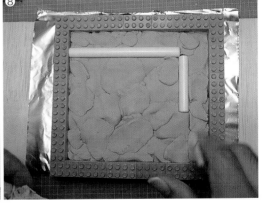

在模板下方鋪設鋁箔紙,以免油性黏土的油分滲透到底下的木板。在模板內填入油性黏土打底⑥,配置澆口與澆道用的棒子⑦⑧。

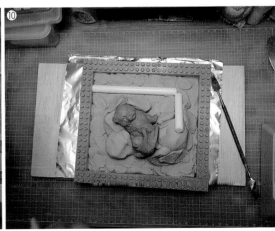

將原型配置在內。一邊想像樹脂會怎麼樣流動,一邊決定原型的放置角度⑨。將油性黏土堆土至預設的分模線位置附近⑩。

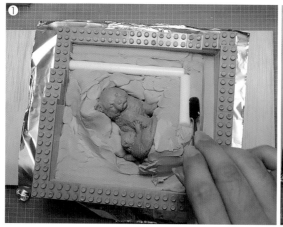

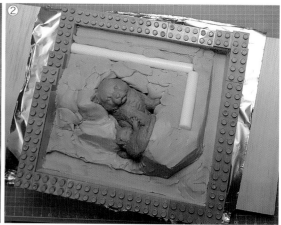

在模板附近堆出堤防，加高一層。使用較大的黏土抹刀，盡可能將油性黏土的表面修飾平滑①。雖然這是很麻煩的作業，不過在這裡仔細作業的話，可以減少成型時的模具錯位②。

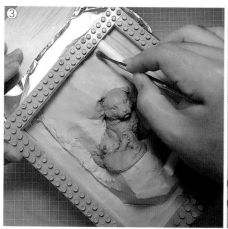

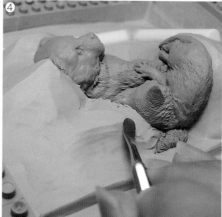

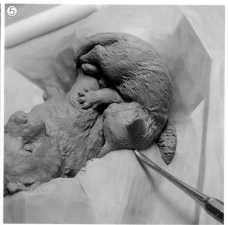

換成較小的黏土抹刀，進一步將整體表面修飾平滑③④。尤其與原型之間的接點是會對成型品產生極大影響的部分，必須要妥善包埋整形⑤。如此一來，原型就有一半被埋在油性黏土當中了⑥。

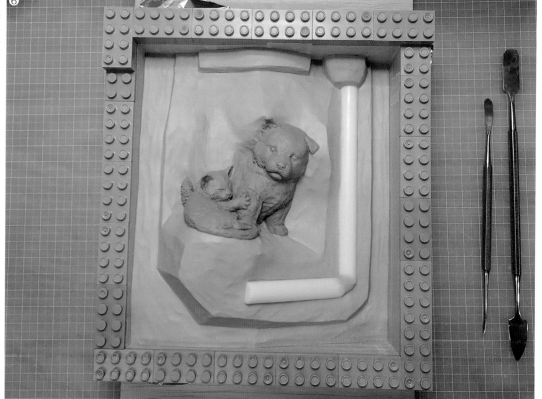

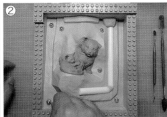
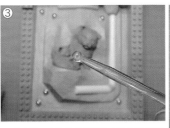

為了防止合模時出現錯位，模具要打上一些暗榫。在數個位置埋入市售的圓蓋螺帽，製作出凸形的暗榫①②。然後在其他空白的位置以玻璃棒按壓成凹形的暗榫③④。

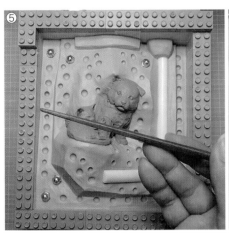
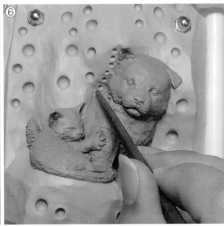
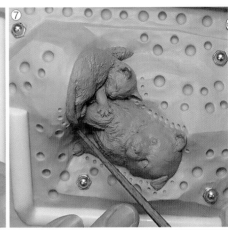

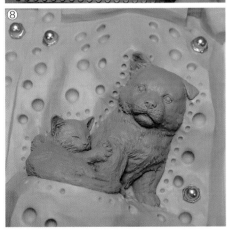

以細棒在原型周圍打上較小的暗榫⑤⑥⑦。藉由這個暗榫，可以減少分模線出現微妙的錯位⑧。複製具備纖細表面質感的作品時，需要極力減少分模線的高低落差。到此為止，模具的準備工作就告一段落了⑨。

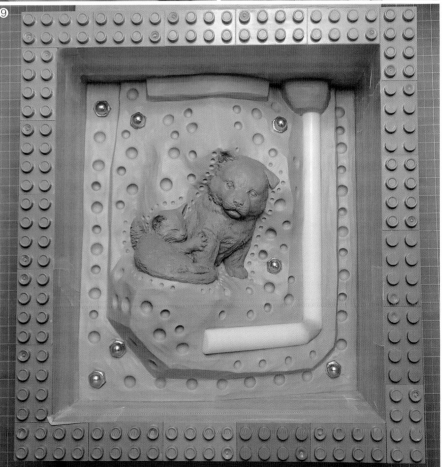

製作小狗與小貓③ 製作矽膠模具　以油性黏土包埋原型的作業完成後，終於要將矽膠倒入了。

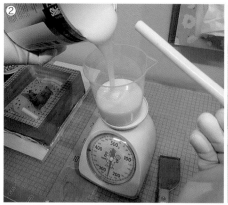

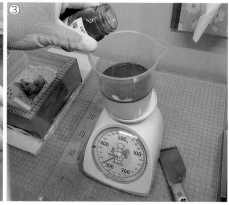

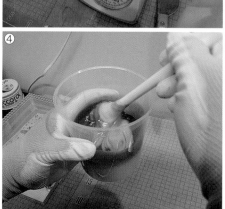

　　這裡使用的矽膠是信越 KE-1417-40（翻模用 2 液型 RTV 橡膠）。
※模型的翻模作業用矽膠產品，包含價格低廉的產品在內，有很多選擇性。選擇矽膠產品需要考慮到成型品的形狀以及預計生產數量。這個 KE-1417 是主材黏度較高的矽膠，雖然需要注意除去氣泡的工作，但矽膠本身的品質良好，生產效率也高，所以經常獲得生產 GK 模型時選用。只不過，大部分的場合都是專業人士才會使用。對於第一次嘗試翻模作業的初學者來說，建議選擇低價而且流動性高的產品。

　　考量使用量，決定好主材與硬化劑的分量後，仔細計量主劑與硬化劑②③，充分的攪拌。攪拌時不要太過用力，小心攪拌至均勻混合為止④。
※KE-1417 的黏度較高，氣泡排出的速度較慢，因此需要分成數次倒入模板。第 1 次只計量了 300g 主材，但其實單側模具就需要使用合計 1kg 的矽膠。
※通常 1 罐主材就要搭配 1 罐附屬的硬化劑方為適量，因此要計算比例，計量所需的使用量。不同產品所搭配的硬化劑的分量也會有所不同。

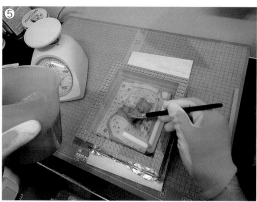

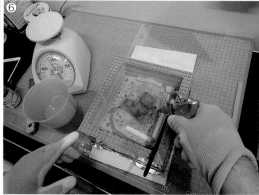

　　為了不讓氣泡附著在原型上，使用筆刷將矽膠塗在原型表面⑤。就算再怎麼小心作業，還是會有較小的氣泡殘留，因此需要使用吹塵噴槍（空氣噴槍亦可）噴出空氣，將氣泡趕走⑥。稍微倒入矽膠，吹氣，然後再倒入矽膠，再吹氣。重覆數次後⑦⑧，原型已被完全遮蓋，然後再倒入矽膠，填埋 1cm 左右。完成倒入矽膠的作業後，靜置一天⑨。

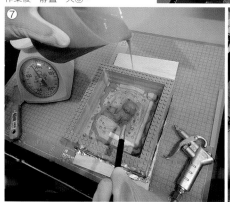

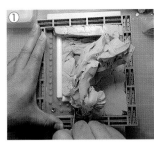

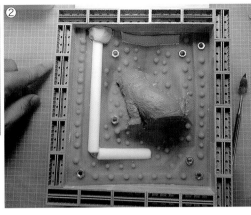

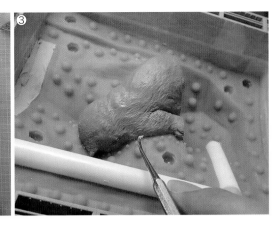

確認矽膠凝固之後，將模板翻至背面，輕輕地將油性黏土剝除①。保留澆口及排氣口的出口附近的油性黏土②，將其他部位的油性黏土以及暗榫周圍的圓蓋螺帽清除乾淨③。

將原本是油性黏土的部分再次倒入矽膠填埋，即可完成另一側的模具。在將矽膠倒入這個剩下來的另一面之前，為了避免兩側的矽膠相互沾黏，先要在矽膠部分以筆刷塗上矽膠隔離層（離型劑）。請小心不要沾附到原型④⑤。

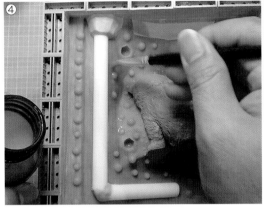

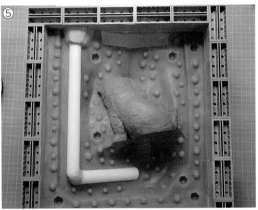

將矽膠倒入剩下來的這一面⑥⑦。與第 1 次倒入矽膠的要領相同。倒入矽膠完成後靜置一天⑧。
※這次使用了約 850g 的矽膠。

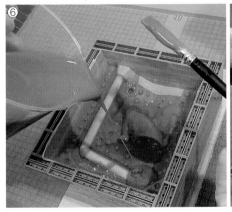

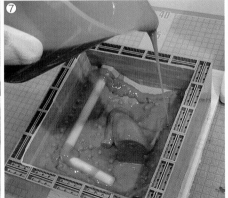

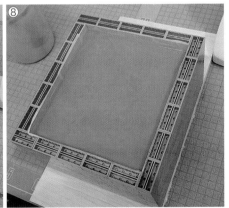

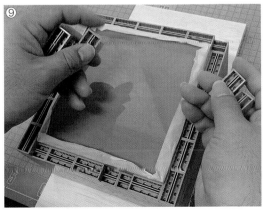

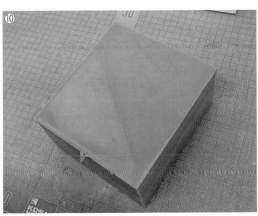

終於來到要將原型自矽膠模具取出的作業（脫模）。首先要確認矽膠已經完全凝固，然後將模板拆除⑨⑩。

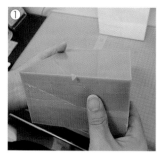
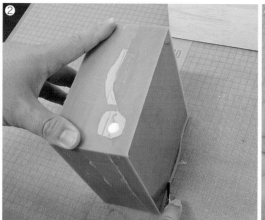
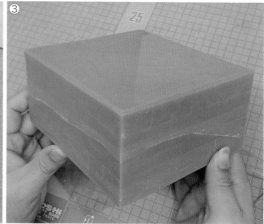

　　樹脂注型時，因為是以平板抵住矽膠模具當作夾鉗全面平均施力的關係，所以會在模板之間的接點形成多餘的矽膠邊料①。使用美工刀將其切除②③。

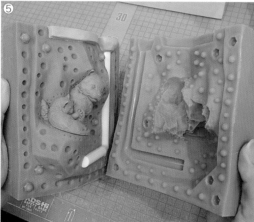
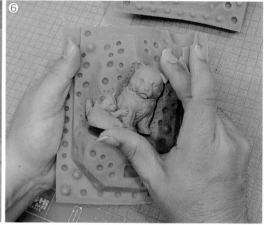

　　由模具的兩面一點一點地剝開來④。完全剝開後，將裡面的原型及澆道取出⑤⑥。

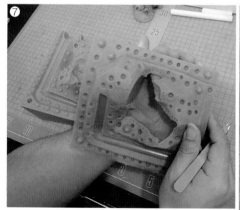
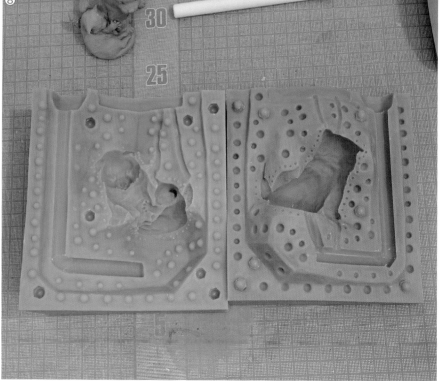

　　使用手術刀與雕刻刀切開入水，使澆注口到排氣口之間的樹脂（澆料）通道連通⑦。到此為止，矽膠模具就大功告成了⑧。

製作小狗與小貓④ 以樹脂翻模複製　將成型用樹脂注入完成後的矽膠模具，複製作品。

這就是要用來複製的成型用樹脂「Wave Resin Cast EX」①。將 A 液與 B 液以重量比 1：1 混合就會開始硬化，硬化後的顏色是象牙色。使用的時候只將必需使用量從罐中移至別的容器②。

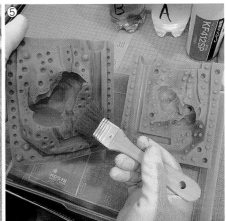

將噴霧罐型的離型劑噴塗在模具的內側③④。然後再用刷毛將靜電刷掉，好讓成型用樹脂液確實流入模具的每個細部細節⑤，接著再以吹塵噴罐將灰塵徹底的吹掉⑥。最後將兩面的模具確實組合在一起，把 MDF 木質纖維板當作夾板，套上橡皮圈夾緊之後，準備工作就完成了⑦。

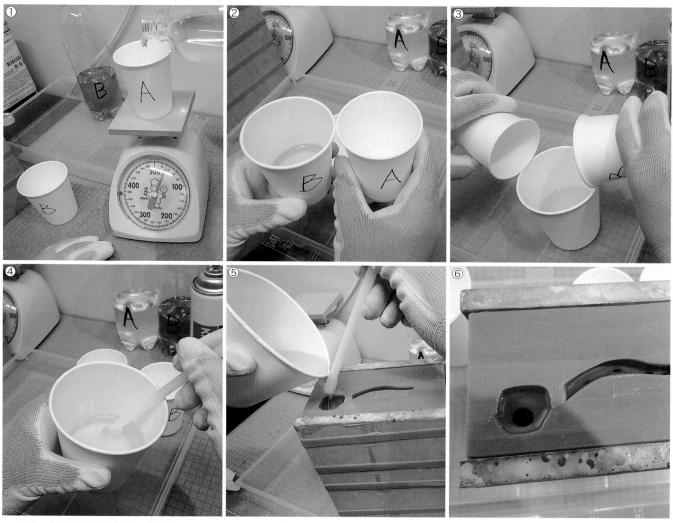

　A 液 B 液以重量比計測出相同分量①②。將這 2 液快速混合完成後③④，不要間隔時間，馬上由澆注口倒入模具中⑤。一直澆注到位於模具的上部的排氣口有樹脂慢慢滲出為止，接著放置等待硬化⑥。硬化時間會因為室溫而有所變化，基本上大約需要 10～20 分鐘。

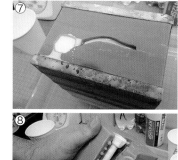

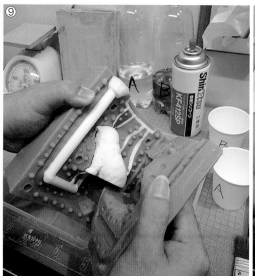

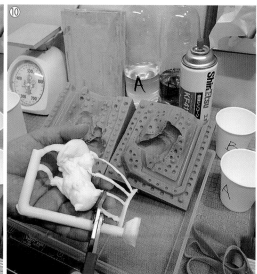

注意！！　操作成型用樹脂時，一定要確實換氣，並且配戴防毒面具，小心不要吸入硬化過程中產生的氣體。此外，操作時注意不要讓樹脂接觸到皮膚，請穿戴手套。

　當澆注口的樹脂變成白色⑦，碰觸時感到變硬之後，就可以將橡皮圈拆下，打開模具⑧⑨。取出成型品後，將入水等不要的部分以斜口鉗切掉⑩。

製作出來的最初成型品（測試品）經過檢查確認後，發現有 2 處發生氣泡殘留。如果是製作來給個人保存的話，這樣也沒什麼關係；但如果是要拿來販賣的話，這樣的品質就不能接受了。改善的方法可以增加排氣口的數量，但這麼一來就會失去那個部分的表面質感，所以不希望有過多排氣口，因此要想想別的對策方法。

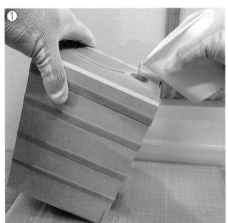

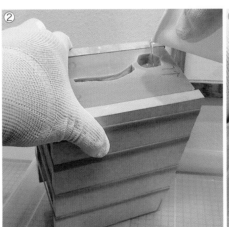

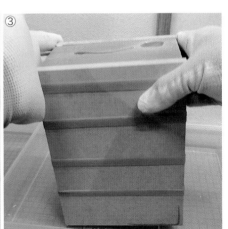

這次為了要讓空氣更容易排出，改採一邊將模具傾斜的方式，一邊鑄塑①②③。實際上試作之後的結果大為成功④。

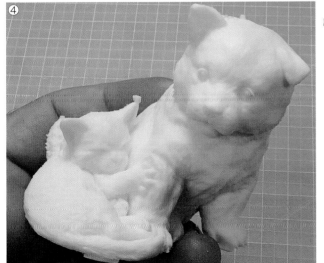

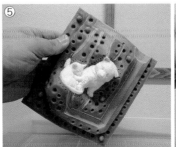

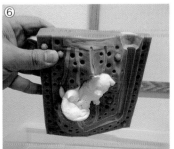

要除去試作品殘留的氣泡所必要的傾斜角度有 2 種模式⑤⑥。因為最終還是要將模具恢復原來的狀態，以免發生其他的氣泡殘留，所以 1 回的鑄塑合計需要 3 種模式的角度。複製作業總被誤認為是一個有系統有組織的作業，實際上卻是像這樣累積許多小地方的工夫用心，才能製作出品質良好複製品。

製作小狗與小貓⑤ 小狗與小貓的完工修飾　對複製完成的成型用樹脂零件進行塗裝及完工修飾。

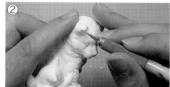

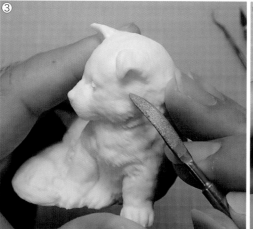

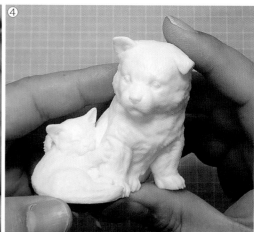

以斜口鉗將殘留下來的澆口切除，再用筆刀整形修平①②。接著再將模具的組合邊界形成的分模線也削掉整平③④。

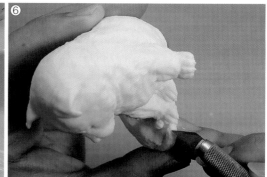

如果表面有離型劑殘留的話，塗料的附著狀況就會變差，所以要用中性洗劑沖洗乾淨。這個時候發現有較小的氣泡存在，便以筆刀進行擴孔⑥，再注入彩色補土⑦。最後以銼刀整形後，就看不見氣泡了⑧⑨。

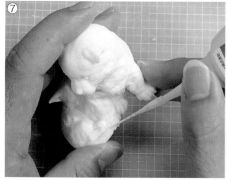

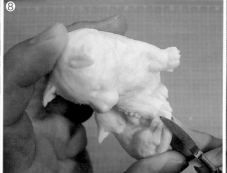

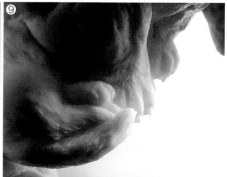

這次的完工修飾因為打算活用成型用樹脂本身的象牙色來進行塗裝，所以就不使用SURFACER 底漆補土，而是藉由噴塗透明金屬底漆來改善塗料的附著狀態⑩⑪。

為了要活用樹脂底色的象牙色，毛髮的塗裝決定使用透明漆①。調合色調後，將濃度稀釋備用②。不要一口氣塗布，而是將筆刷先用乾布吸水③，擦去過多的塗料後，再一點一點地塗上顏色④⑤。慢慢地重疊上色，一邊呈現出漸層的效果，一邊再讓顏色逐漸變深⑥⑦⑧。

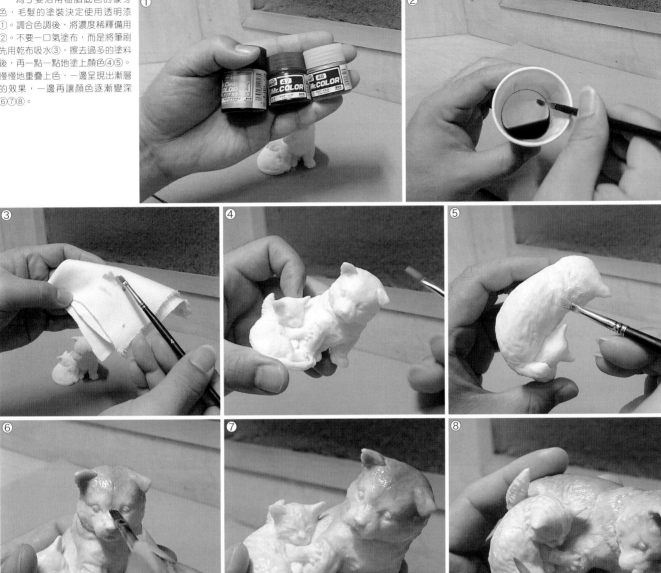

在鼻子與耳朵加上粉紅色、焦褐色等細部細節的色彩⑨⑩。

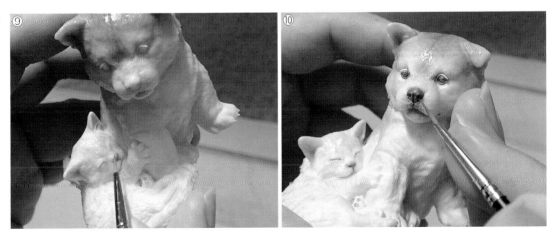

整體的塗裝完成後，接下來要使用水性壓克力塗料①。以進行化妝的感覺來調整色調②③④，添加微細的塗裝⑤⑥⑦。完工修飾要以消光表層護膜劑來消去整體的光澤並保護塗膜⑧。

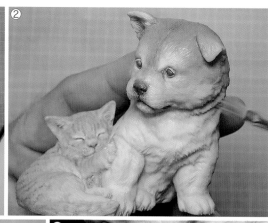

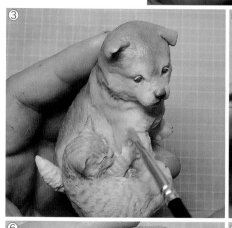

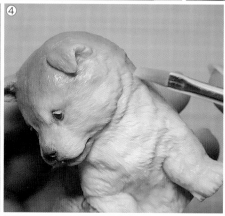

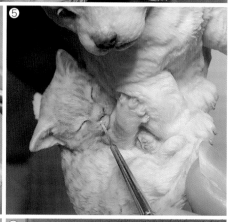

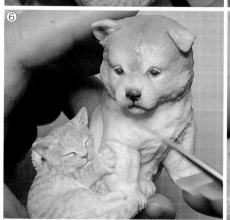

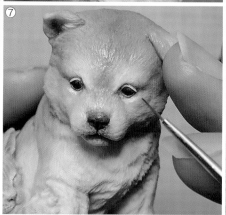

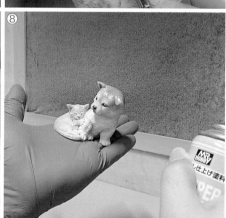

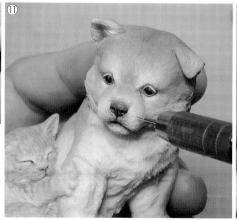

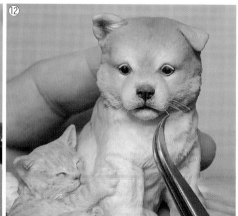

利用牙刷的毛來重現鬍鬚⑨⑩。鑽出極細（直徑 0.3mm）的乳洞⑪，用攝子夾起鬍鬚插入⑫。預先將鬍鬚捋過，製造出弧形角度，可以表現得更加自然。此外，在鬍鬚的根部先塗抹瞬間接著劑，附著的狀態會更好。

以油性麥克筆稍微地幫鬍鬚著色①，鼻尖及眼睛以透明漆呈現出光澤②，終於大功告成了！

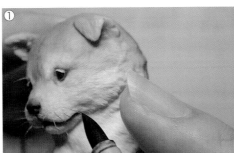

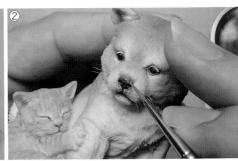

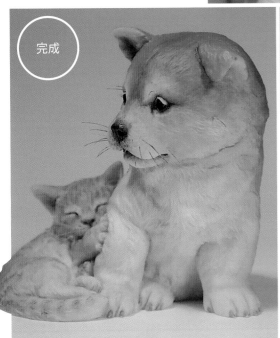

完成

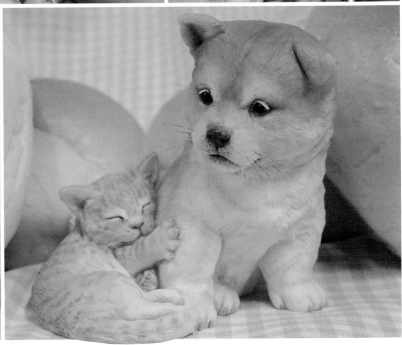

製作小狗與小貓EX 將自己的作品銷售出去吧！

我將製作完成的複製品當作 GK 模型在活動會場上試著販售。當看到客人伸手拿取商品購買時，心裡面高興的程度就更上一層樓了。

使用模具量產樹脂複製品，製作說明書及包裝袋，然後裝在盒子裡③。拍攝看起來有些時尚感的照片，刊登在網站或 SNS 上，說不定就會有對角色人物模型有興趣的客人會來前來關注。然後再到日本最大的角色人物模型即售會「Wonder Festival」參展。很幸運所有的商品庫存都賣完了④！感謝!!

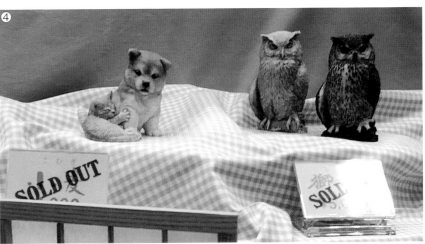

Wonder Festival 裡面有很多和我一樣，將自己的作品透過自己的雙手進行商品化，然後在會場販賣的參展商。在 WF 期間與客人和參展商之間的交流非常的開心，在會場看到各種不同的作品，對自己也是直接的刺激，讓我興起了製作下一件作品的心情。。除此之外也有很多其他關於造形‧創作的活動展會。各位如果有機會的話，也請務必參加看看。

　　我第一次對模型產生興趣，是在快要上小學的時候。當時只知道可以將爸媽買給我的市售塑膠模型組合起來玩。隨著我喜歡的動畫及電影愈來愈多，還以為「店家沒有賣的角色人物就是無法做成模型的角色人物」。不過當我來到十多歲前半時，開始懂得閱讀模型雜誌，才發現一件事，「模型是由誰製作的？」玩具店的塑膠模型，實際上也是一位不知道是誰的人，透過了不起的技術製作出來的。「這麼說來，如果自己動手做的話，不就可以得到店家沒有賣的模型了嗎？」雖然是這麼理所當然的事情，但在當時我的腦袋裡只有充滿阿宅物慾的思考方式。不過，這就是我投入造形領域的原點也說不定。

　　後來我得知有一個名為「Wonder Festival」（通常簡稱為WF）的展會活動。不論你是專家或是素人、製作模型（GK模型）的人，以及想要購買那個作品的人都會大量齊聚一堂的大型展會活動。無論如何我都想要去參加!!中學2年級的夏天，我向父母千萬拜託，終於以暑假的家庭旅行這樣的名義前往東京，只有我一個人單獨行動前往WF會場。當天在雨中一大早就排在等待入場的人龍，會場內也充滿了難以想像的熱氣，那天夜晚我就發燒病倒了。不過我心裡還是決定「我還想要再去一次」，隔年就以出展者的身分參加活動了。

　　當時是網路尚未普及，原型的製作方法，複製的方法等相關資訊都還很少的時代。即使如此，我還是想辦法自行摸索生產了自己的GK模型。當時流行的遊戲和時尚打扮，我完全不碰，把存下來的壓歲錢及零用錢全部都砸下去，以參展商的身分參加WF。攤位名稱叫做「SHINZEN造形研究所」。本著只要全部賣完了就能回本的熱情，結果卻是大慘敗。如今回頭看當年的作品，完成度太低，會得這樣的下場也不奇怪。雖然是一場讓人惱恨的回憶，不過能夠親眼看到平常只能在雜誌上見到的作品，也能有機會遇到崇拜的原型師，驚訝於那天才第一次知道實力超強的其他參展商作品，對我來說是一連串的刺激。再者，所謂的「大慘敗」，指的是銷售金額，但畢竟不是完全沒有人買單。有幾位客人願意花錢購買我的作品，也有很多人對我口頭鼓勵。那份欣喜很難用言語形容，總之對我來說是經過了不得了的一天。

　　這樣的經驗，我不希望僅只一次就沒有了。於是隔年也努力湊齊費用繼續參加。之後我就每年都參加，一直持續到現在。說真話，銷售額其實到現在也在是勉強打平的水準，不過只要持續參加，就會由客人那裡聽到「先前向你買的套件，我已經完成囉！」這樣的回饋，或是「下次我們來辦交流會吧！」這樣的同伴也一直增加。製作自己喜歡的物品，然後有喜愛那個物品的人願意購買，我想這是只有在興趣的世界裡才能有的體驗。以後我還是會持續參加WF展會，而且還要一邊接收著各種刺激。

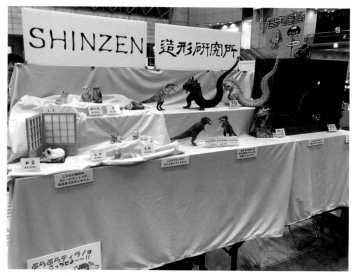

2018年夏季WF的SHINZEN造形研究所攤位。前一天在颱風近逼的天氣中，好不容易抵達會場。小狗與小貓的作品「小麥」是在這個會場首次販賣。

①

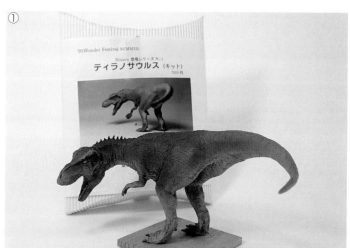

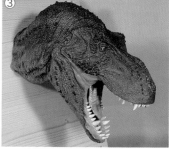
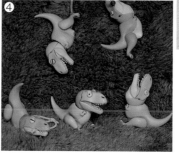

②　③　④

1995年，初次參加WF時販賣的暴龍與當時的其他作品①②。經過自己再三考察資料製作的暴龍頭像（2001年製作）。在當時的WF會場是拿來當作看板展示③。受到同為參展商啟發而製作的「暴龍吊飾」是我第一次挑戰使用彩色樹脂成形的作品（2013年製作）④。

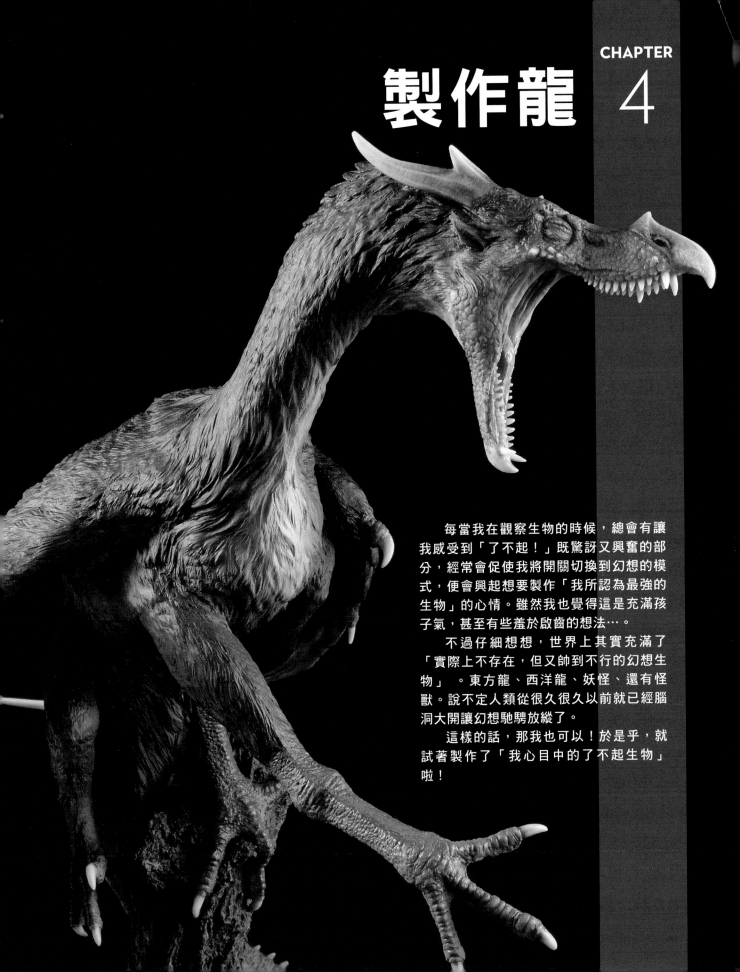

製作龍

　　每當我在觀察生物的時候，總會有讓我感受到「了不起！」既驚訝又興奮的部分，經常會促使我將開關切換到幻想的模式，便會興起想要製作「我所認為最強的生物」的心情。雖然我也覺得這是充滿孩子氣，甚至有些羞於啟齒的想法⋯。

　　不過仔細想想，世界上其實充滿了「實際上不存在，但又帥到不行的幻想生物」。東方龍、西洋龍、妖怪、還有怪獸。說不定人類從很久很久以前就已經腦洞大開讓幻想馳騁放縱了。

　　這樣的話，那我也可以！於是乎，就試著製作了「我心目中的了不起生物」啦！

SEIRĒN

賽蓮海妖

由實際的生物來創造幻想生物

全高：約 30cm　原型素材：樹脂黏土（灰色 Super Sculpey 黏土、Mr.SCULPT CLAY、Ｙ CLAY）　2018 年製作

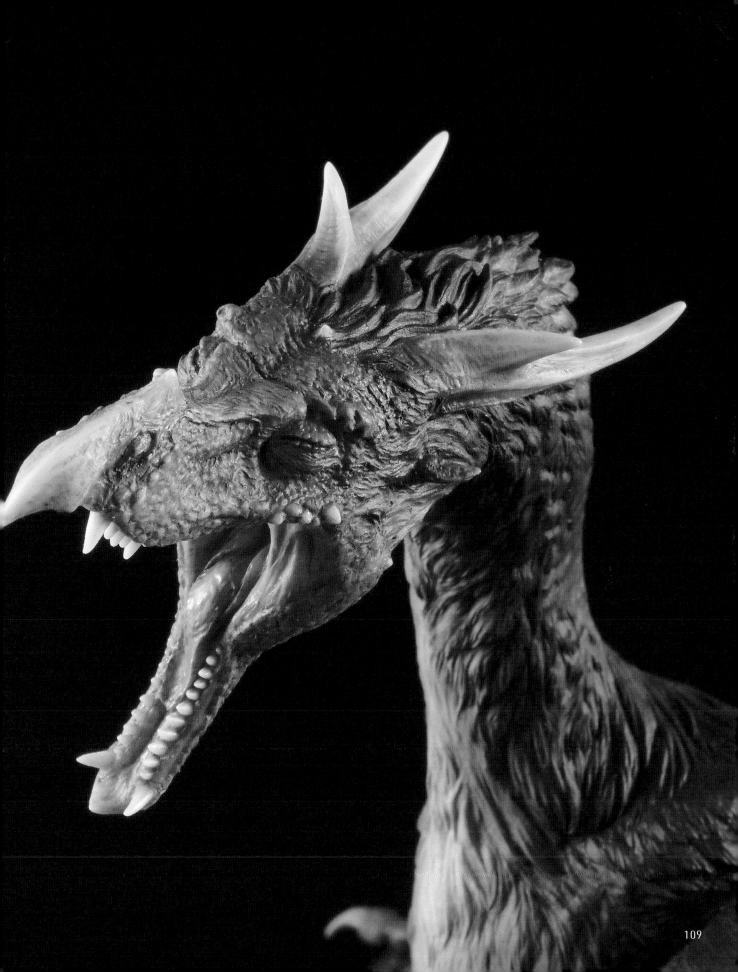

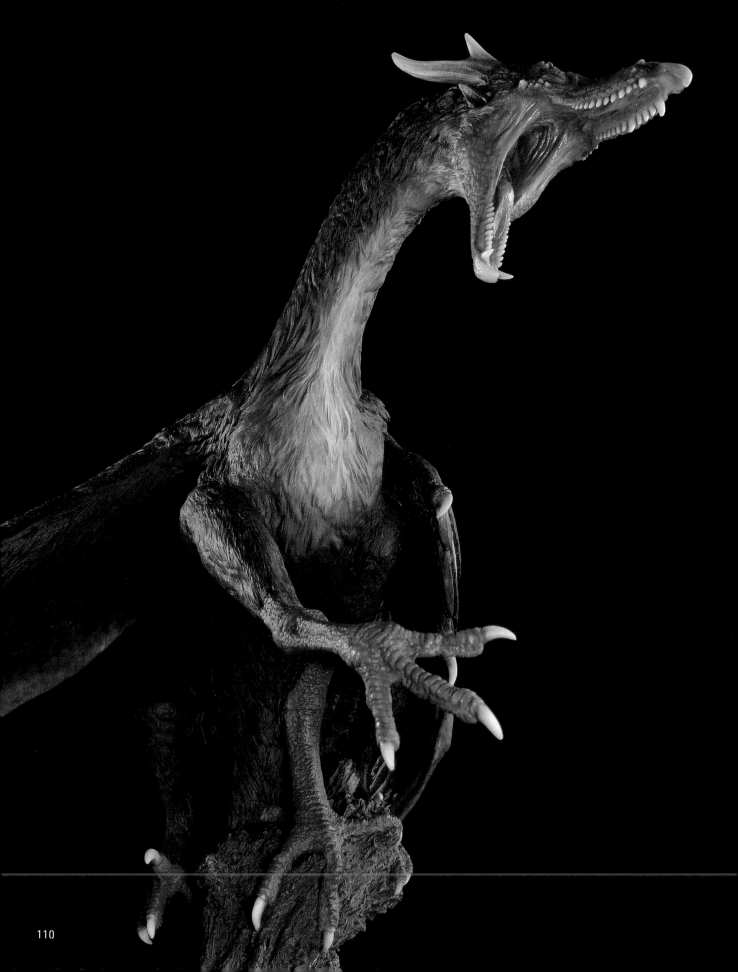

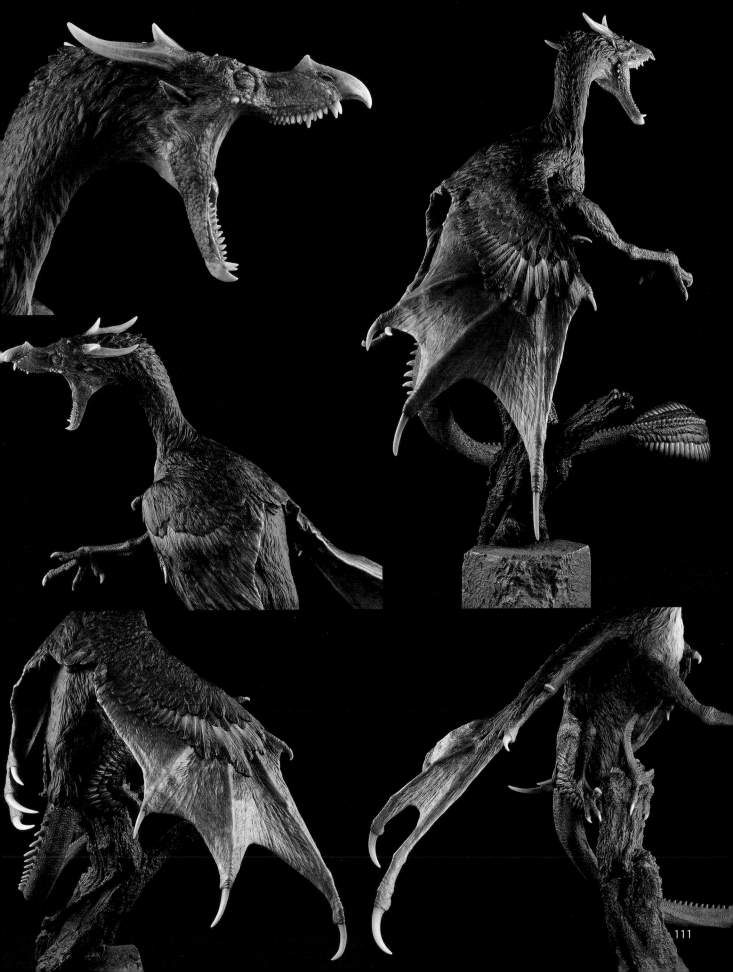

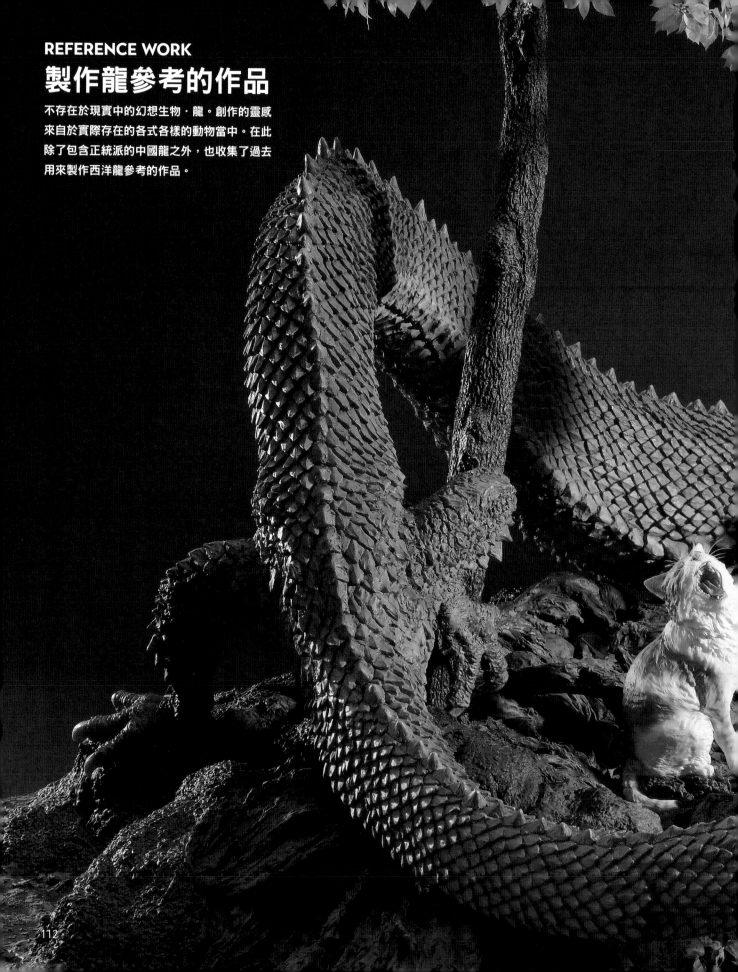

製作龍參考的作品

不存在於現實中的幻想生物‧龍。創作的靈感
來自於實際存在的各式各樣的動物當中。在此
除了包含正統派的中國龍之外,也收集了過去
用來製作西洋龍參考的作品。

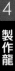

DRAGON

龍（作品名：守珠）

這是只剩下殘根的巨樹。
這顆樹木過去是當地民眾的信仰中心。
人們用石頭製作了一個球體祭祀於樹木的根部，
作為祖先的供養塔。
隨著時光流逝，供養及信仰的形式改變，只留下石球還在原地。
樹木則長成了環抱石球的巨樹。
而如今巨木的樹幹也已經枯朽，成為孕育下一代年輕樹木的苗床。
此外，石球露出的巨大樹洞成了野貓們的遊戲場所。
有一天，年紀尚輕的龍為了尋找寶珠而現身。
偶然與正在午睡剛要清醒過來的貓咪不期而遇。
看到貓咪打呵欠的形象，不禁讓龍吃了一驚，以上述的狀況為印象創作了作品。
作品標題的「守珠」，是童謠「待ちぼうけ」中為人所熟知歌詞，
引用自韓非子的「守株待」的參考設計。

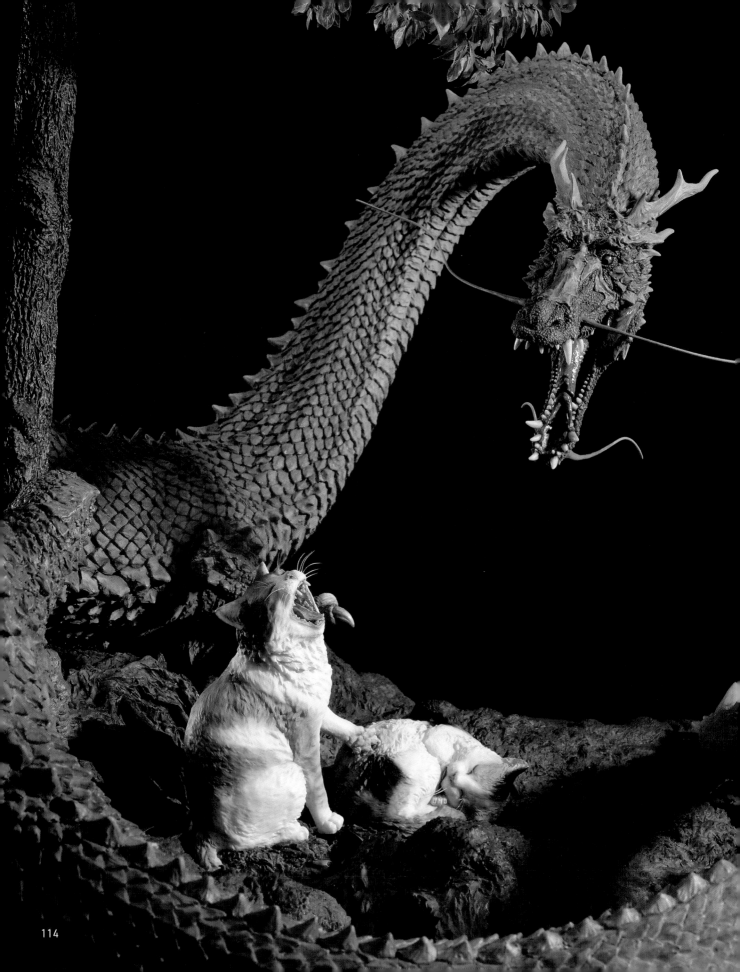

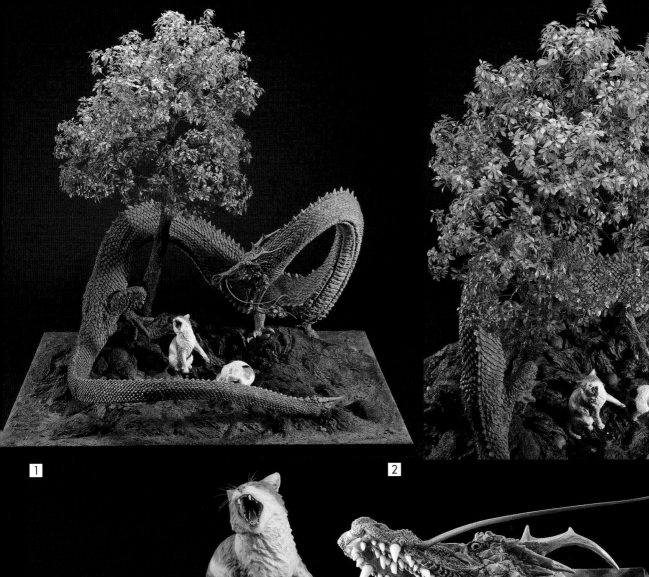

1 2

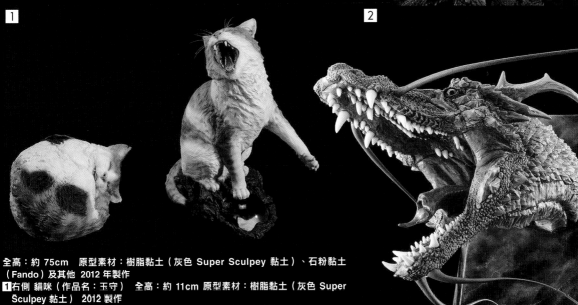

全高：約 75cm　原型素材：樹脂黏土（灰色 Super Sculpey 黏土）、石粉黏土
（Fando）及其他 2012 年製作
1 右側 貓咪（作品名：玉守）　全高：約 11cm　原型素材：樹脂黏土（灰色 Super
Sculpey 黏土）　2012 製作
1 左側 貓咪（作品名：毛球）　全寬：約 8cm　原型素材：樹脂黏土（灰色 Super
Sculpey 黏土）　2012 年製作
2 守珠之龍 頭部模型　全高：約 18cm　原型素材：樹脂黏土（灰色 Super Sculpey
黏土）　2012 年製作

狼牙鱔的頭骨標本（標本製作・照片提供/T.Watanabe）

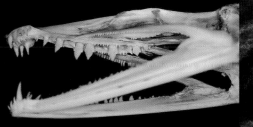

　　這是配合 2012 年東京都美術館舉辦的「群龍割據 貓與龍展」製作
的作品。製作這個作品的時候，不知為什麼對於「樹木」這個題材深感
興趣，製作時間的一大半都耗費在作品中的「樟樹」部分。樹葉是將透
寫紙裁切下來製作，樹枝用的是黃銅線，樹幹與基底則是以「ando 黏土
製作。

　　龍的頭部，參考了數種恐龍骨骼調整設計後，由頭骨開始製作。口
內則參考了魚類的狼牙鱔的齒列。另外，因為我家裡沒有養貓的關係，
製作這個作品時，特別跟在附近的野貓後面參考觀察。

LION

獅子（作品名：流離）

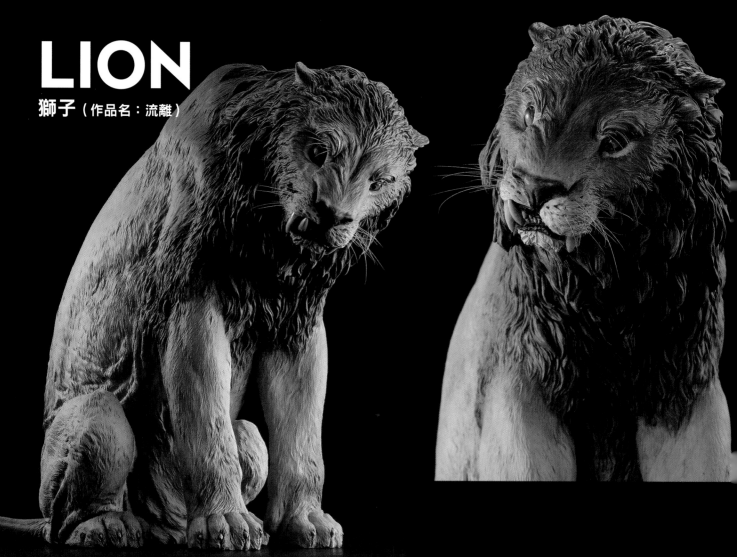

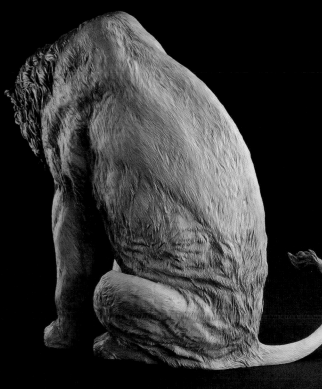

　　小時候，我的家裡有一個漆塗的日本舞獅頭，經常被我拿來玩耍。當時，周遭的大人告訴我「舞獅頭其實就是獅子哦」，但在我幼小的心中依稀記得「獅子的鬃毛有這麼少嗎？」覺得無法認同。

　　總觀日本全國各地有很多傳統的獅子造型。各有不同的設計，具備的特色也是多彩多姿。若包含沖繩石獅和狛犬等衍生設計在內的話，種類幾乎要多到數不清了。究竟傳統及文化怎麼樣產生，而且普及的呢？不禁讓我產生了興趣。

　　根據流傳於那須地區的傳說，很久以前，在天竺吃遍人肉的獅子正在考慮想要渡海來到大和的時候，日本的神明派遣狐狸去說服獅子：「只要在大和幫忙打退惡魔，就會受到人們的崇敬，再也不愁沒有食物」，因此決定來到了日本。

　　印度的獅子與非洲的獅子相較之下，鬃毛確實較稀疏而且較短。西洋文化中所謂獅子應該有的獅子形象相較，東洋的獅子不怎麼強調鬃毛的造形，是否是因為受到印度獅子的影響呢？

　　作品標題的「流離」，是引用自童謠「椰子の実（椰子果實）」中的一小節。據說這首童謠是詩人島崎藤村，將認為日本的民俗文化源自南方諸島渡海傳來的民俗學者‧柳田國男的故事，寫成詩歌創作而成的。

　　與其說是「獅子」的刻板形象，不如說是以「口後被認為是獅子的生物」為印象製作的作品。雖然製作時心裡想說「真正的獅子不會像這樣露出牙齒吧～」，沒想到後來到動物園觀看獅子時，居然看到有一隻年輕的公獅真的像這樣將牙齒裸露了出來。

全高：約 21cm　　原型素材：樹脂黏土（灰色 Super Sculpey 黏土）　　2015 年製作

FOX

狐狸（作品名：狐靈）

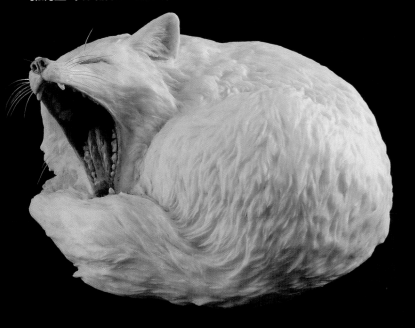

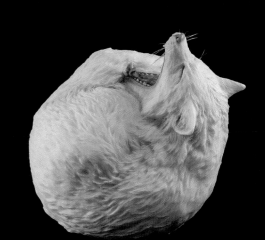

我在中學生的時候，曾經在恐龍展的禮品專區購買了一個狐狸的頭骨標本。在製作這個作品時，頭骨對於讓我觀察牙齒的排列方式派上了很大的用處。

全寬：約 9cm　原型素材：樹脂黏土（灰色 Super Sculpey 黏土）　2015 年製作

EAGLE OWL

鵰鴞（作品名：獅木菟）

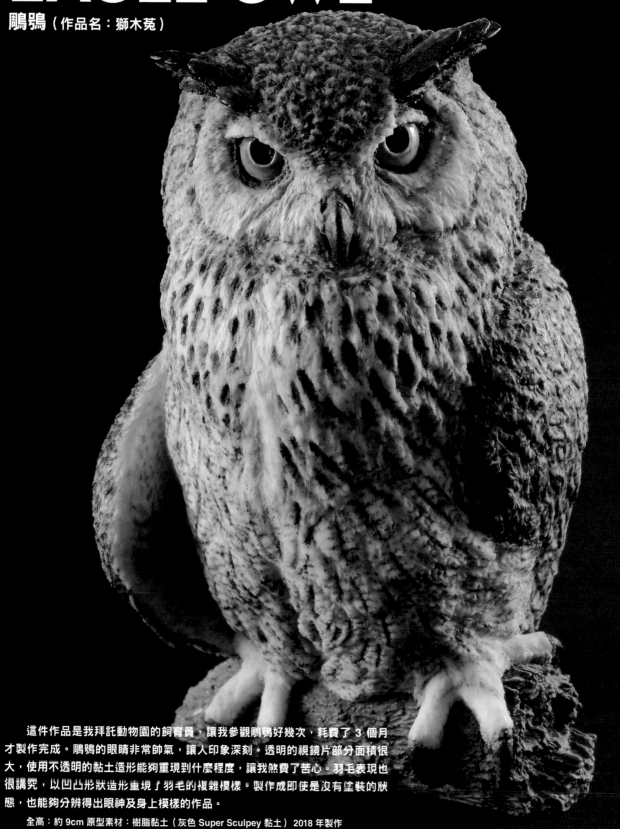

　　這件作品是我拜託動物園的飼育員，讓我參觀鵰鴞好幾次，耗費了 3 個月才製作完成。鵰鴞的眼睛非常帥氣，讓人印象深刻。透明的視鏡片部分面積很大，使用不透明的黏土造形能夠重現到什麼程度，讓我煞費了苦心。羽毛表現也很講究，以凹凸形狀造形重現了羽毛的複雜模樣。製作成即使是沒有塗裝的狀態，也能夠分辨得出眼神及身上模樣的作品。

全高：約 9cm　原型素材：樹脂黏土（灰色 Super Sculpey 黏土）　2018 年製作

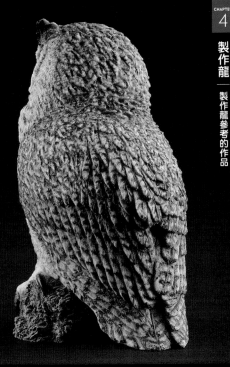

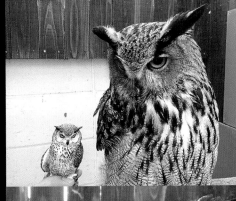

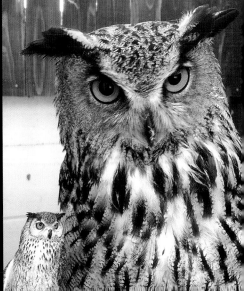

製作完成後，與這段期間觀察無數次
的鵰鴞本尊一起來拍張紀念照。

DEMON

鬼怪（作品名：轉轉）

在我孩童的時候，有一本非常喜愛的繪本叫做《地獄裡的宗兵衛》（田島征彥作）。這是將上方落語的演目「地獄八景亡者戲」繪製成繪本，書中閻魔大王、三途之川、針山等強烈的視覺畫面，讓地獄的情景深植在我心裡面。其中我最喜歡的就是「鬼怪」這個角色。既強悍又恐怖，但好像又有些幽默。不僅限於這本繪本或是落語劇情，在整個日本的許多地方，鬼怪都是人們既害怕又喜愛的角色人物。

這個作品是想像著「老後的鬼怪」製作而成。年老之後，離開需要動用暴力的職位，如今的工作是在三途川的河邊，負責整理從亡者身上奪取下來的物品。肌肉失去了彈性，頭上的角也沒能順利重新長出來，乍見之下甚至不像是鬼怪，反而只像是個皮膚偏紅的老爺爺。原本擁有的充沛活力已經衰退。在地獄的生活也接近來到了終點。和不久之前以為是小狗撿回家飼養後，體型成長得比預想還大，才發現原來是名為「饕」的野獸一起安靜地渡日。

有一天，鬼怪在工作場所發現一支篳篥。對他來說，並不知道這是一種樂器。或許他瞇著眼睛順著管徑窺看的方位，可以看見全新的來世也說不定⋯。

我試著將這樣的狀況製作成了作品。作品的標題是由童謠「毬と殿樣（手球與主公）」的開頭歌詞改編而來。

全高：約 10cm　原型素材：樹指黏土（灰色 Super Sculpey 黏土、Mr.SCULPT CLAY）、環氧樹脂補土　2018 年製作

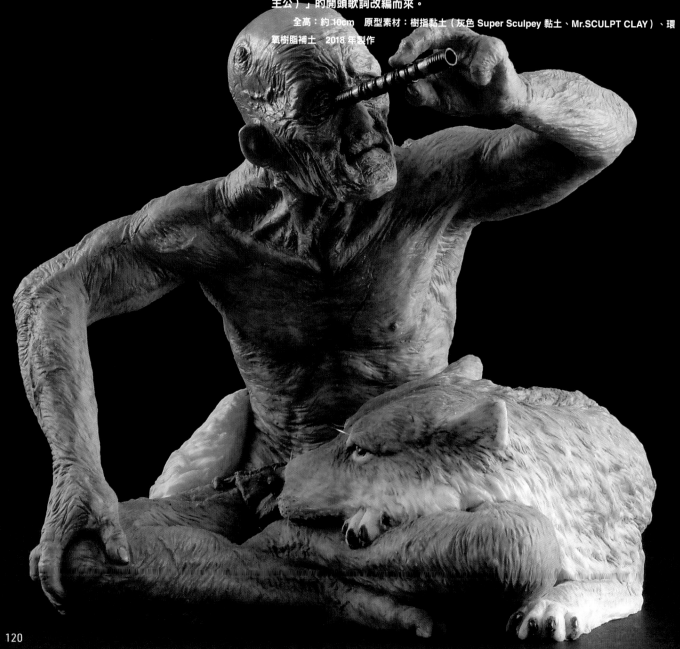

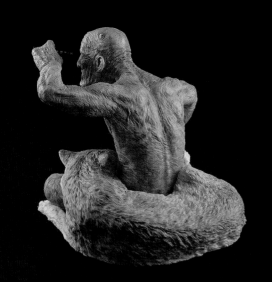

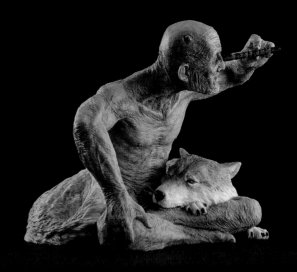

WOLF

狼（作品名：饕）

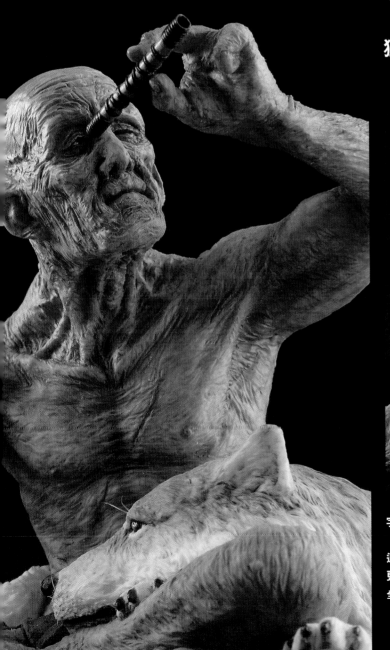

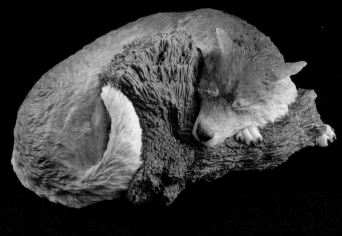

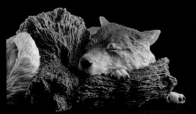

　　這是將「轉轉」的一部分修改製作而成的作品。「饕」這個名字是引用自中國神話裡登場的「饕餮」。

　　這是我在與調皮的大型犬一起玩的時候，因其力量強大，讓我連想到狼，便製作成了這個作品。一想到真正的狼的力氣一定還要更大，不禁感到不寒而慄。

全寬：約 11cm　原型素材：樹脂黏土（Mr.SCULPT CLAY）　2017 年製作

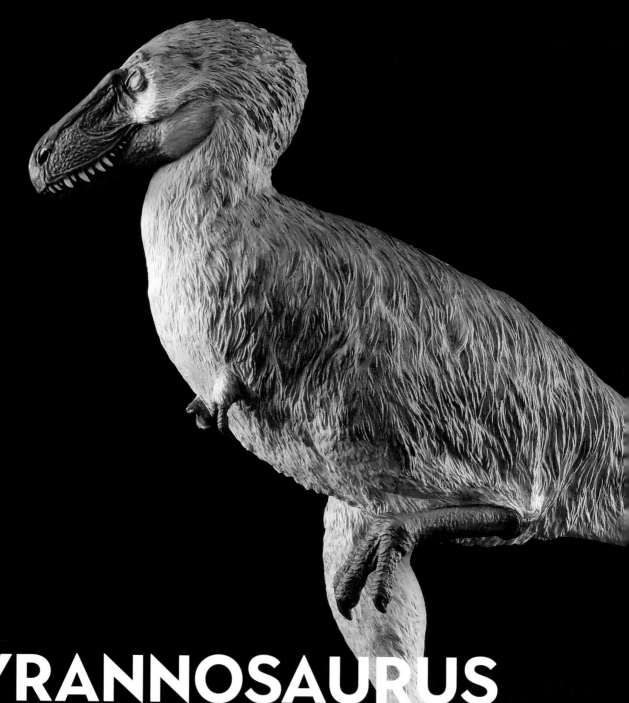

TYRANNOSAURUS
暴龍 2015 羽毛・亞成體

　　隨著研究成果的進展，鳥類和恐龍之間的關係愈來愈明朗。很久以前就有一種說法是暴龍身上也有可能長著羽毛，但更常聽到的是「暴龍身上長著羽毛太難看了吧」這樣的意見。不過我們看到身上長滿羽毛的鳥，並不會覺得長相難看啊…。想想也許暴龍身上長了羽毛，其實出人意料外地帥氣也說不定…？

　　這個作品將姿勢製作成鳥類經常會有的單腳站立睡覺的姿勢。雖然我也覺得大型恐龍可能不會有單腳站立的姿勢，不過若是體型還沒有開始變得巨大，腳長的亞成體也許就能單腳站立了？隨著想像力的肆意發揮，便製作出了這件作品。

全長：約 27cm　原型素材：石粉黏土（Fando）　2015 年製作

ACROCANTHOSAURUS

高棘龍

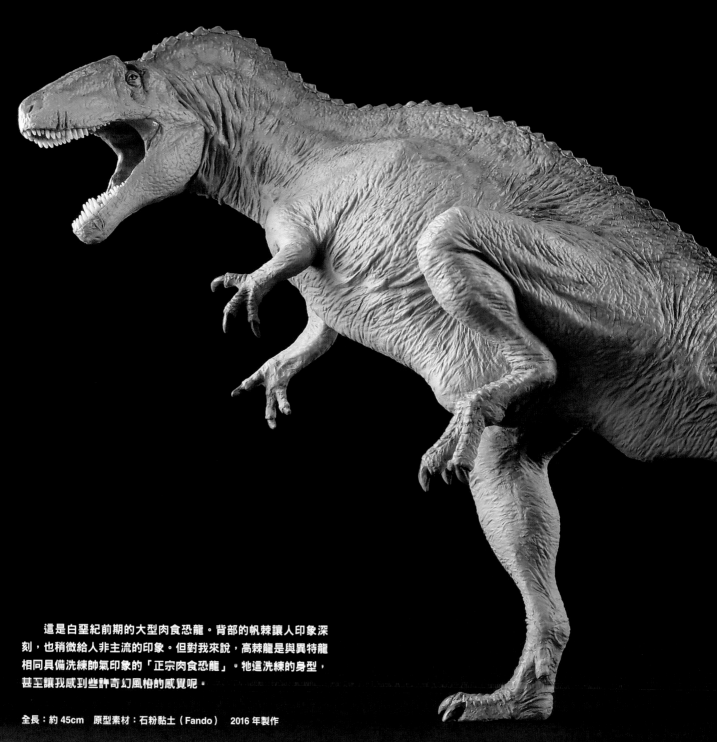

　這是白堊紀前期的大型肉食恐龍。背部的帆棘讓人印象深刻，也稍微給人非主流的印象。但對我來說，高棘龍是與異特龍相同具備洗練帥氣印象的「正宗肉食恐龍」。牠這洗練的身型，甚至讓我感到些許奇幻風格的感覺呢。

全長：約 45cm　原型素材：石粉黏土（Fando）　2016 年製作

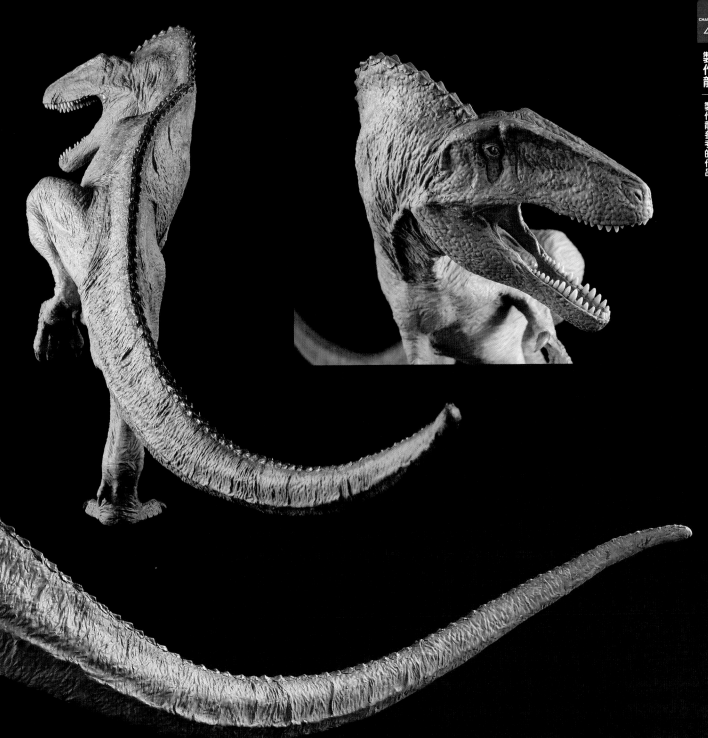

DRAGON
製作龍

製作準備① ～製作一個超帥氣的生物吧！～

當我開始有「製作我心目中的超帥氣生物」這樣的想法時，浮現腦海中的模糊印象是「西洋風格」龍的姿態。那並不是在某個地方看見過的西洋龍作品的樣貌，而是由自己創作，可以讓人感覺似乎「實際生活在世上某處～」的生物形象。

以前我在「守珠」這個作品製作過程（參考第 112 頁）。是一個東方風格，慣見的長長身體，「怎麼看就是龍」的姿態。不過，「如果是實際存在的生物會是什麼樣？」，透過自己的思考，仔細進行了設計。雖然是像蛇一樣的長長身體，但既然要加上手腳的話，我認為有手臂就會有肩膀，有腳就會有腰，於是便在軀體加上了肩胛骨的凸出形狀以及骨盆隆起。然後胸部與腹部會有厚度的差異，由肩膀到頭部之間算是頸部，由骨盆以後的部分算是尾部，像這樣思考如何去區分身體的各個部位。同時也要想像龍的動作方式與行動模式是怎麼樣的？像這樣去思考各種不同環節，讓我覺得很開心，製作過程也讓我經過了一段開心的時間。這次也想要像那樣一邊思考著各種環節，一邊去將其製作出來。

依照「西洋風格」龍的一般印象，身形姿勢是爬蟲類，以四隻腳步行，背部還長著巨大的翅膀。不過，這裡有一件事情讓我心裡一直很在意。一般來說，翅膀是由前肢變化而來，但依照這個設計的話，龍會變成「有 4 條手臂」。在此要聲明，我完全沒有「不可以有 4 條手臂的龍！」這樣的想法。倒不如說，我覺得最初想出如此破天荒設計的人根本是位天才。但對我自己來說「自己無法做出合理解釋」這樣的狀態讓我有些抗拒。實際上，這個曖昧不清的狀態讓我從很久以前就一直無法釋懷，這也是到目前為止我沒有意願製作西洋風格龍的理由所在。

數年前的某一天，我和參與過許多實際存在的動物及怪物設計、插畫工作的插畫家綠川美帆小姐有機會見到面，對於龍應該有的樣貌討論得很熱烈，那個時候，我也提出了這個「4 條手臂問題」。

於是綠川小姐這麼告訴我：「龍如果是由恐龍這類四肢動物進化而來的話，確實有 4 條手臂很奇怪，但如果是在更久遠的古代，比方說身上長了很多鰭的魚類時代就開始分岐，依照獨自的系統進化的話，不就解決這個問題了嗎？」

真是讓我茅塞頓開。我可以接受這樣的說法。

為了要享受與投入奇幻世界，像這樣對於幻想生物「基於自由的想像所撒的謊」是非常重要的。相對於此，我認為「寫實程度」與「科學的根據」都是為了要讓那個小謊聽起來更加有趣的最重要的要素。也就是說，龍的手臂有 4 條，就算是虛假的設定也無妨。不過還是會希望要有為了讓那個謊言能夠更加有趣的「說得像真的一樣的理論」。就算只是自己思考得來的經不起考驗的理論，也能夠增加更多的樂趣。

製作準備② ～思考設計的部分～

既決定好要製作類似西洋龍的作品，便開始思考各種關於細節的部分，但一直沒辦法構思出能夠讓自己滿意的設計。我也想要以自由的想像，撒一個屬於我自己的謊啦！

苦惱到其實在沒有辦法，只好什麼都不想，先動手描繪素描。沒想到畫出的形象，簡直就像是恐龍長了翅膀的怪模怪樣。「算了，就這樣也可以吧」心中這麼想，接著就試著捏成黏土。雖然自己對於設計本身並不滿意，但在過程中還是發現了自己想要製作「像鳥一樣將翅膀向後伸展，做出"拉長身體"的姿勢」的場景。當下有了就這樣直接製作成作品好了的想法。不過在實際動手製作之前「還是再向綠川小姐商量看看好了」，於是便與綠川小姐取得連繫。

竹內（竹）：「我的設計一直無法成形，看起來愈來愈有偏向恐龍的感覺了。」
綠川小姐（綠）：「啊～偏向恐龍的設計不適合拿來製作龍哦。」
（竹）：「咦？這是為什麼呢？」
（綠）：「比方說，你先畫一個類似恐龍的設計草稿（圖 1）。將重心單純化之後，就成了這樣（圖 2）。」
（綠）：「這麼一來，如果再幫恐龍加上翅膀的話…（圖 3），一樣將重心單純化呈現，就會像這樣（圖 4）。無法保持比例均衡，看起來就不像能夠使用 2 腳站立。所以，為了要支撐住沈重的上半身，就需要也增加下半身的重量（圖 5）。」

這個重心位置的問題，我在製作恐龍的時候也有同樣的感覺。製作腳前方的身體較大的暴龍時，與其他主流的獸腳類恐龍相較之下，更需要注意重心位置，否則整個身體就會向前傾斜。這樣的狀況，似乎同樣也會發生在西洋龍的設計上。

（竹）：「其實關於先前向綠川小姐請教的"4 條手臂問題的解決方案"，我有一些個人的想法，比方說在觀察魚類的時候，不要想成"4 條手臂加上 2 隻腳，合計 6 肢"，而是當作"2 條手臂加上 4 隻腳，合計 6 肢"的模式似乎會比較有趣。就是在腳的後面，尾巴的根部也長了腳的感覺。再說鰭與腳兩者之間似乎也有某種關連性…。剛才談到的重心問題，如果在加上翅膀的恐龍身上，再加上那個尾腳的話，似乎比較容易取得比例均衡（笑）。」
（綠）：「以魚類來說的話，就是尾鰭之類的演化成腳，對吧？」
（竹）：「沒錯。但尾鰭一般是生長在正中央，而且只有 1 片，所以我還是有些猶豫，不過就算要設計成這樣，只好是我自己喜歡，好像也沒什麼不可以。假設進化成類似鳥類的外觀，然後尾巴的腳在飛行時還可以發揮尾翼的功能之類的。啊，不過如果設計得太像鳥類，翅膀的印象就會過於強烈，說不定看起來就像一般的鳥類了…。」
（綠）：「如果將翅膀的外形輪廓設計得更像龍如何呢？（圖 6）」

就像這樣的感覺，商量完後，我就順勢開始製作了。思考各種環節再製作雖然有些困難，但是很有趣，這次我充分體會到這樣的感覺了。

當形狀差不多大致呈現出來後，原本設計成「打個大呵欠」的表情，看起來倒像是在唱歌了。因為這樣的形象與希臘神話生活在海中的怪物賽蓮海妖的印象有重疊之處，乾脆就將其當作這次作品的名稱了。

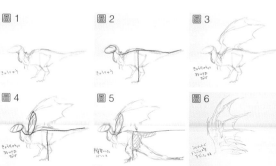

圖1　圖2　圖3
圖4　圖5　圖6

賽蓮海妖（雛型）

圖1～圖6 插畫／綠川美帆

126

製作賽蓮海妖① 製作頭部　　繼續煩惱下去也是於事無補。總之先動手再說了。

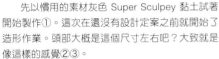
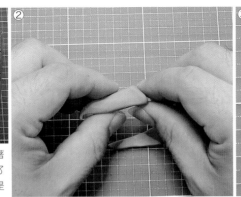

先以慣用的素材灰色 Super Sculpey 黏土試著開始製作①。這次在還沒有設計定案之前就開始了造形作業。頭部大概是這個尺寸左右吧？大致就是像這樣的感覺②③。

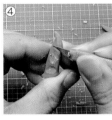
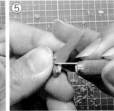
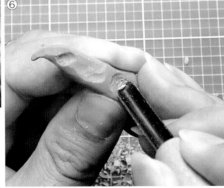
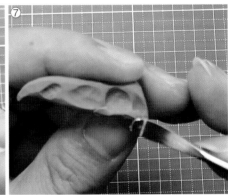

切削進去，將骨骼感的形狀呈現出來④⑤⑥。稍微堆上黏土試試看，此時完全都還沒有具體的印象⑦。

狗的頭骨　　火雞的頭骨

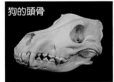

因為「想要有裝飾感覺的角」，所以姑且就先裝上骨架堆上黏土試試看⑧⑨。照片中的標本是火雞和狗的頭骨。拿來參考看看。

接下來要製作牙齒。較大的牙齒要安裝在基底黏土上⑩，使用改造過的拔毛器前端將黏土夾成尖銳形狀⑪。

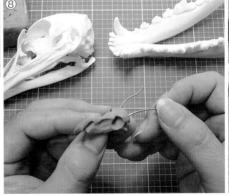
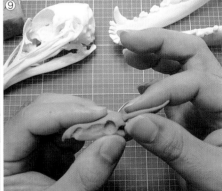
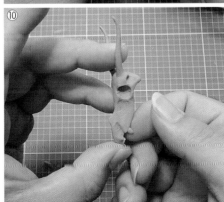
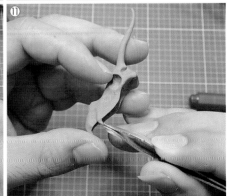

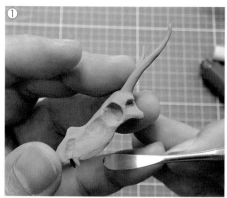 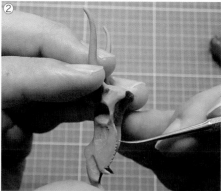 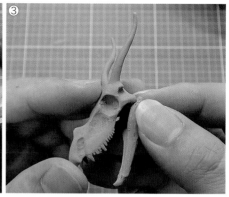

製作較小的牙齒時，要先在齒列位置堆出一道黏土平台①，再使用黏土抹刀將大致的牙齒位置雕刻出來②。將上下顎合在一起看看狀況如何③。

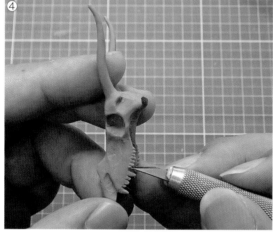 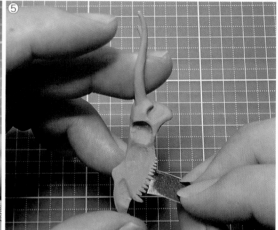

將牙齒烤硬後，以筆刀切出牙齒之間的銳利角度④，然後再以砂紙將牙齒磨尖⑤。

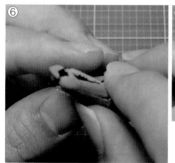 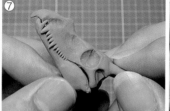 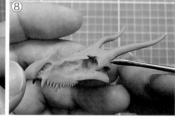 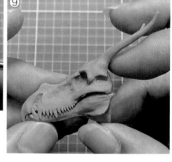

將下方的牙齒也安裝上去。請注意上下顎合起來時，牙齒之間不會彼此妨礙咬合⑥⑦。「角的根部應該要有補強的感覺吧～」「下顎部要不要做成類似哺乳類骨骼的形狀呢～」，像這樣的思考過程變得愈來愈有趣了⑧⑨。

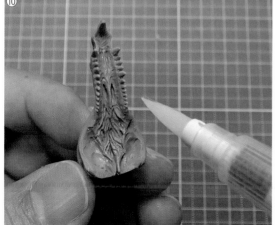

將口中的細部細節製作出來。以真實生物為印象，使用黏土抹刀將上顎側、下顎側雙方的形狀呈現出來後，以琺瑯漆溶劑將整體修飾平滑⑩⑪。

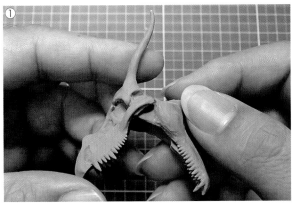 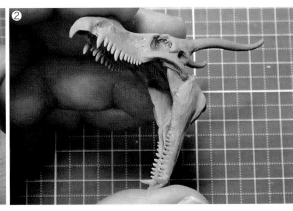

接著將上下顎合體。呈現出毫不猶豫張開大口打呵欠的感覺。在關節的位置接著固定，將口角的肌肉製作出來①②。

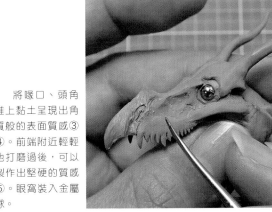 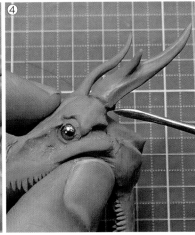 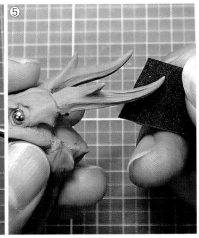

將喙口、頭角堆上黏土呈現出角質般的表面質感③④。前端附近輕輕地打磨過後，可以製作出堅硬的質感⑤。眼窩裝入金屬球。

表皮的表面質感試著使用 Mr.SCULPT CLAY 來呈現⑥。臉上的鱗片也呈現出來。除了先前製作的喙口以及頭角之間的質感不同，眼瞼、嘴角、臉頰周圍等部位的質感也都不同，製作時要意識到各部位的差異⑦⑧⑨⑩。因為眼瞼閉上的關係，眼珠就看不到了。

 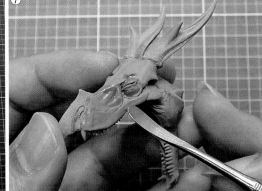

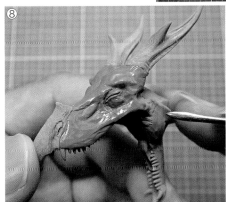 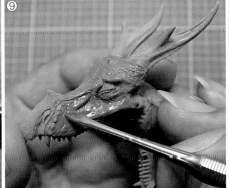 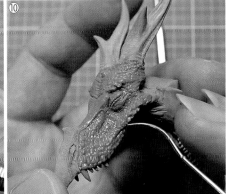

賽蓮海妖的製作② 製作基底　製作身體前，先要製作基底。

Super Sculpey 黏土經過長期間放置，油分會流失導致變硬。雖然不至於變得無法使用，但因為勉強練土會容易傷到手指，所以使用方法需要下一些工夫。剛好我有一塊Super Sculpey 黏土，放在桌上已有數月之久，這次剛好可以拿來試著當作製作基底的材料①。

將變硬的 Super Sculpey 黏土表面削落，修整成四角形的塊狀②③。然後再以筆刀及銼刀加工使其崩解，呈現出"朽壞遺跡"般的質感④。加熱使其硬化後，再做細節部位的崩解處理⑤，最後使用以琺瑯溶劑溶化成濃稠狀的Super Sculpey 黏土塗上表面當作是完工修飾⑥。

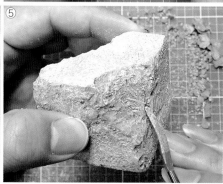
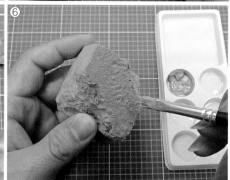

木頭的部分使用 Y CLAY⑦。將鋁線插在以 Super Sculpey 黏土製作的底座上，固定好後包覆上黏土⑧。將黏土堆造造形成木頭的形狀⑨，再以黏土抹刀仔細地塑形，呈現出朽木的感覺⑩⑪。一顆樹木纏繞在朽壞的遺跡上，自己也已經成為枯木，而幻獸就停留在朽木之上，這樣的場景設計⑫。

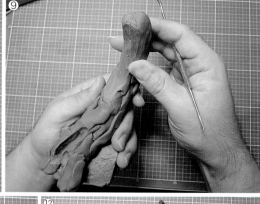

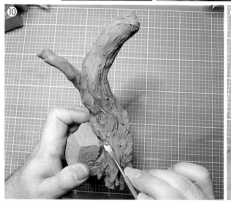
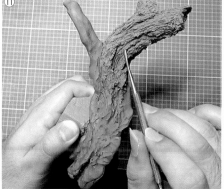
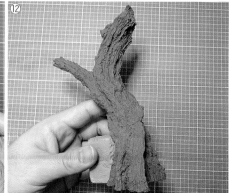

製作賽蓮海妖③ 製作身體

配合先前製作的頭部，由頸部依序製作到軀體。

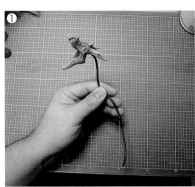 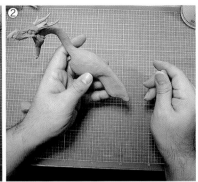 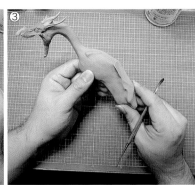

在頭部裝上鋁線①，再堆上 Super Sculpey 黏土，不時一邊烤硬，一邊製作頸部與軀體的骨架②。這個階段就要決定出肩胛骨及骨盆的位置③。

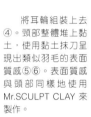 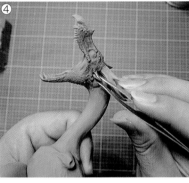 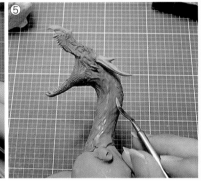

將耳輪組裝上去④。頸部整體堆上黏土，使用黏土抹刀呈現出類似羽毛的表面質感⑤⑥。表面質感與頭部同樣地使用 Mr.SCULPT CLAY 來製作。

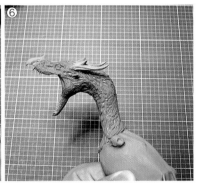

以 Super Sculpey 黏土將上臂與大腿的骨骼形狀製作出來⑨，烤硬後開孔穿過鋁線，製作出前臂、脛部及中腳⑩⑪。右臂則製作成另外的零件⑫。

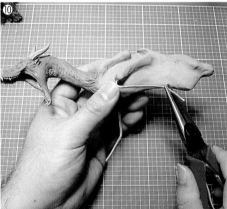

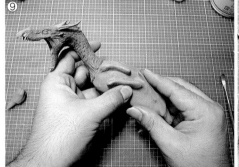

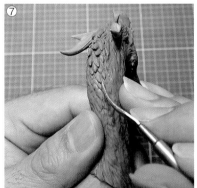

將頸部靠近頭部部分的羽毛稍微加長，在後頭部呈現出類似頭髮的感覺⑦。變硬後以銼刀修飾成俐落的線條⑧。

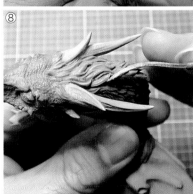

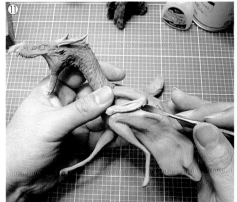

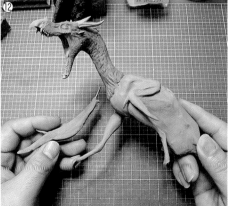

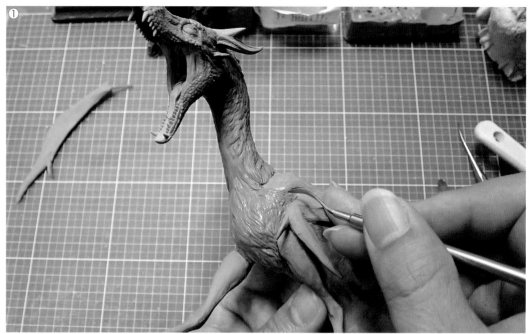

使用 Mr.SCULPT CLAY 在胸口
加上羽毛般的表面質感①。

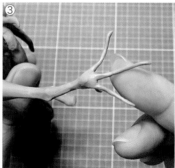
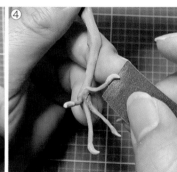

製作腳部。在指節的部分裝上
黃銅線②，包覆 Super Sculpey 黏
土後烤硬③，將爪子磨尖④。

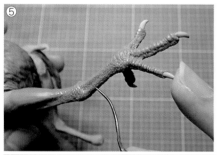
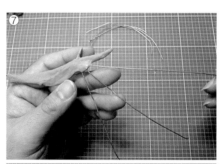
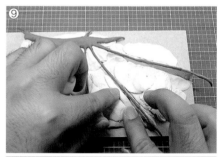
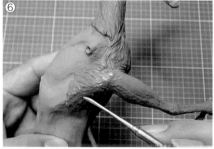
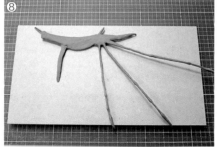
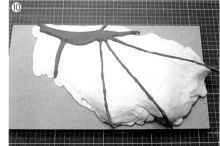

使用 Mr.SCULPT CLAY 在中腳～指節呈現出鱗片
狀的表面質感⑤。腿部～脛部則呈現出羽毛的感覺⑥。

將右臂製作成張開的翅膀。骨架裝上黃銅線⑦以
Super Sculpey 黏土包覆，製作骨骼與爪子。找一塊符
合尺寸的合板，為後續製作皮膜做好準備⑧。

將骨架與合板的間隙以 Fando 黏土填埋，製作出
皮膜造形用的作業台⑨⑩。

將 Mr.SCULPT CLAY 薄薄地延展，堆土在 Fando 製作的作業台上①，再以黏土抹刀呈現出表面質感②。

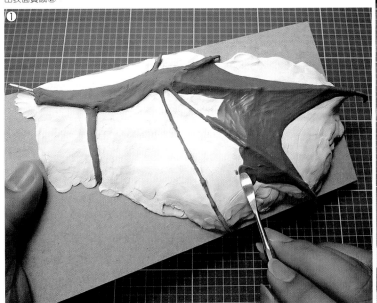

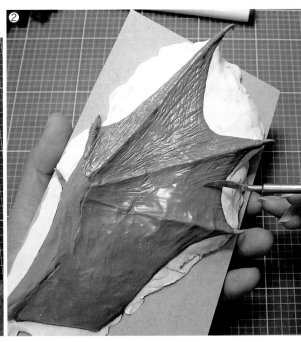

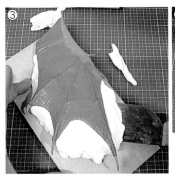

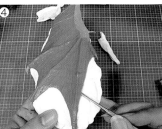

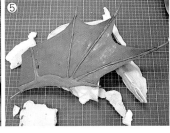

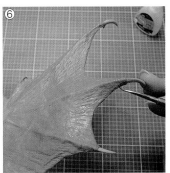

Mr.SCULPT CLAY 烤硬之後，將 Fando 與合板分離③。慎重地將 Fando 作業台破壞後移除④⑤。因為作業中造成 Mr.SCULPT CLAY 的皮膜出現裂痕，所以要再填埋黏土修復⑥。

將相當於鳥類翅膀的"撥風羽"部分，改成比較像龍的皮膜狀設計。因為還想要呈現出長滿羽毛的表現，所以在手臂周邊都加上羽毛⑦。為了不讓表面質感顯得過於單調，便加"覆羽"表現得更加俐落一些⑧。

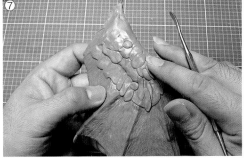

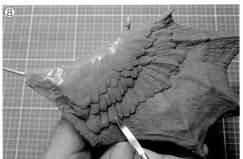

翅膀內側也呈現出皮膜的表面質感⑨，加上羽毛⑩。烤硬後，使用銼刀修整黏土的連接處⑪。

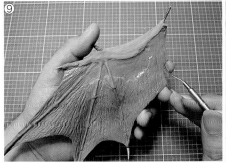

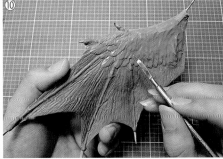

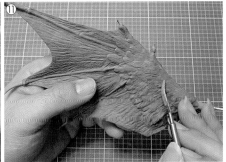

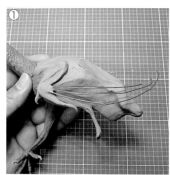 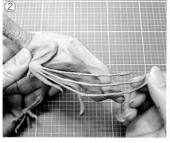 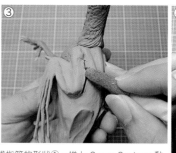 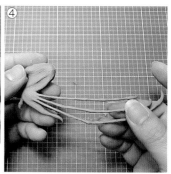

接下來製作左翼。裝上黃銅線，彎曲成指節的形狀①，堆上 Super Sculpey 黏土，製作爪子②。然後在上臂部分加入切口，將翅膀分離③④。

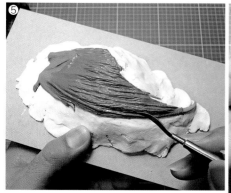 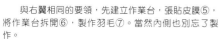 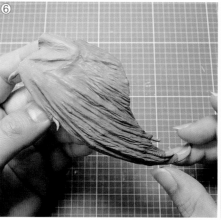 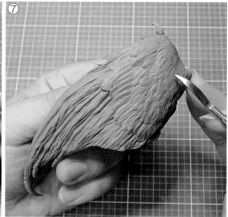

與右翼相同的要領，先建立作業台，張貼皮膜⑤，將作業台拆開⑥，製作羽毛⑦。當然內側也別忘了製作。

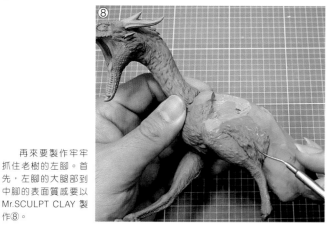

再來要製作牢牢抓住老樹的左腳。首先，左腳的大腿部到中腳的表面質感要以 Mr.SCULPT CLAY 製作⑧。

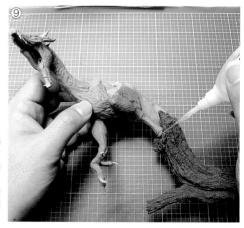

將身體安置在基底的老樹上方。照片的另一側，在老樹與身體恥骨部分開孔，穿入鋁線製作出連接軸。滴入瞬間接著劑固定接點⑨。

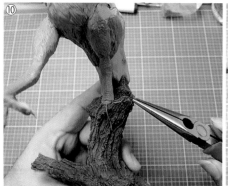 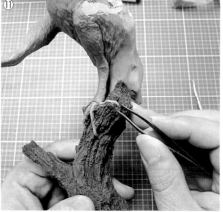 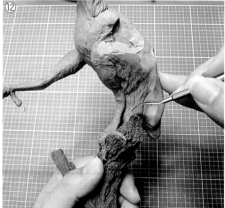

製作指節。裝上黃銅線⑩，以 Super Sculpey 黏土製作骨架⑪使其硬化後，用 Mr.SCULPT CLAY 呈現出鱗片質感⑫。

以 Super Sculpey 黏土來表現樹皮‧羽毛

藉由「賽蓮海妖」的表面質感模式，接著為各位詳細介紹「樹皮」和「羽毛」的製作工程。這 2 種質感，要以完全不同的方式製作。「樹皮」要粗獷豪放，「羽毛」則要仔細慎重。這 2 種都很難說是簡單的技法，然而一旦開始挑戰，就能體會到黏土造形的深奧，進而使作品更能夠呈現出有趣的表現。

為了要消除在別的頁面介紹過的表面質感教學內容，以及素材、道具之間的差異，讓大家只專注於技巧手法，在此刻意選用灰色 Super Sculpey 黏土作為素材，黏土抹刀也只使用一根慣用的標準品來進行製作。

樹皮

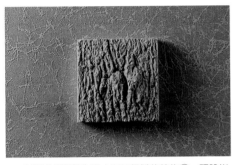

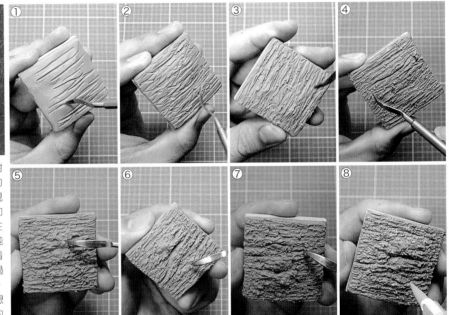

刻劃出相對較為略大而且粗糙的線條①。預設樹木成長的方向，意識到一定的流勢方向，勿使所有的線條保持平行，隨機地加入線條②③④。當表面呈現出乾燥粗糙的感覺後，有時要強力按壓⑤，有時要如同劃出細線一般⑥，有時要像是撫摸表面一樣⑦，在表面留下黏土抹刀的痕跡。注意不要只是呈現出單純的雜亂造形。像這樣帶有偶然性的凹凸造型，若能看起來像是樹瘤或是凹洞就成功了。再以琺瑯溶劑將過度粗糙的部分稍微修飾，讓外觀看起來更加自然⑧。不同的樹種，樹皮給人的印象也會完全不同。我也想要再多觀察比較各種樹木，試著挑戰製作各種不同的樹皮模式呢。

羽毛

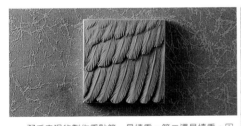

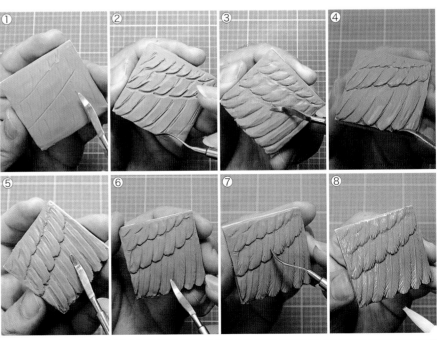

羽毛表現的製作重點第一是慎重，第二還是慎重。因為勢必得花上許多時間製作，所以不要著急，請慢慢地面對、挑戰。先劃出一根一根羽毛的配置草稿①。慢慢地加強黏土抹刀的按壓力量，加深刻痕②，但如果羽毛翹起來的話，看起來就顯得不自然，因此要意識羽毛呈現的自然圓弧，將邊緣修飾平滑③。將黏土抹刀從各種不同角度下刀，仔細地按壓，整理形狀④。將每一根羽毛的羽軸製作出來⑤。羽軸的線條並非筆直，而是稍微地彎曲，呈現出立體感看起來會更自然。

由羽軸向兩側延伸，稱為羽片的羽毛部分，要使用黏土抹刀的邊緣仔細地刻劃呈現⑥⑦。最後再用琺瑯溶劑清除黏土碎屑⑧。羽毛是鳥類獲得如同奇蹟般的超高性能器官。仔細觀察 1 隻鳥，身上各部位的羽毛形狀都完全不同。幾乎可以說想要完全重現是一件不可能的任務。製作的時候「挑戰看看」這樣的意識非常重要。我好想要將羽毛製作得更逼真啊！

製作賽蓮海妖④ 製作尾翼腳　製作本作的特徵，那一對多出來的腳以及周邊部位。

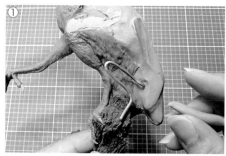

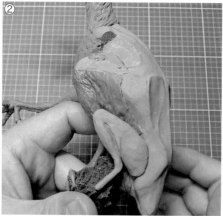

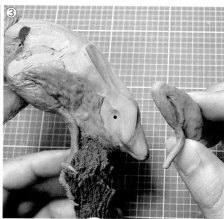

接下來要製作普通的生物所沒有的另一對腳。在此將其暫時叫做尾翼腳。在相當於髖臼的部分開孔，裝入鋁線①，使用 Super Sculpey 黏土製作骨架②。因為這樣的狀態不好作業的關係，所以要先將其拆下③。另一側也以相同的方式製作。

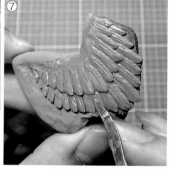

因為這裡要裝上撥風羽，所以和製作翅膀時相同，先製作出一個補助用的黏土作業台。這次使用的不是 Fando 黏土，而是 Y CLAY④。烤硬後，為了不讓後來堆上的黏土沾黏在一起，要先撒上嬰兒爽身粉⑤。將 Mr.SCULPT CLAY 放置在黏土作業台上，製作羽毛⑥⑦。

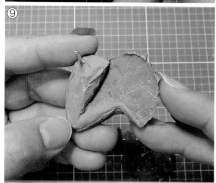

羽毛烤硬之後，將 Y CLAY 製作的黏土作業台，慎重地剝開拆下⑧⑨。

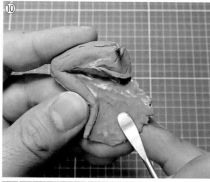

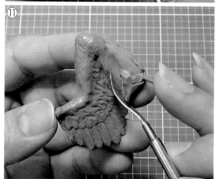

內側也要堆上 Mr.SCULPT CLAY，製作羽毛⑩⑪。雖然是組合起來後幾乎看不見的位置，但只要仔細看的話，還是能看得到這裡。所以一樣要仔細的製作。

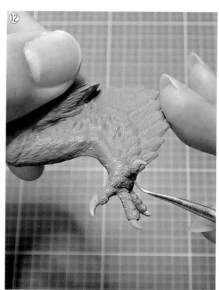

右尾翼腳會與伸展開來的翅膀形成連動，以放開樹木、騰在空中的印象進行製作。與製作其他腳時相同，先用黃銅線與 Super Sculpey 黏土製作骨架與爪子，再以 Mr.SCULPT CLAY 將鱗片呈現出來⑫。

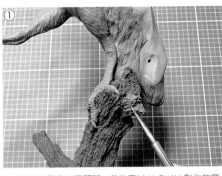

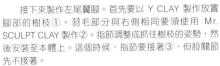

接下來製作左尾翼腳。首先要以 Y CLAY 製作放置腳部的樹枝①。羽毛部分與右側相同要領使用 Mr. SCULPT CLAY 製作②。指節調整成抓住樹枝的姿勢，然後安裝至本體上。這個時候，指節要接著③，但股關節先不接著。

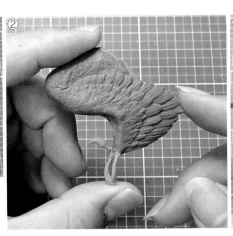

為了要讓後續的製作工程能順利進行，先將左尾翼腳分割開來。以筆刀切入抓住樹枝的部分，將兩者割開④。股關節因為還沒有接著固定，所以可輕易取下⑤。由於裁切面處於凹凸不平的狀態⑥，將其中一面以 Super Sculpey 黏土填埋後⑦烤硬，再削磨整平⑧。然後在那個平面上撒上嬰兒爽身粉⑨，並將另一個切割面堆上 Super Sculpey 黏土，按壓在先前整平的平面上，如此就能形成兩側完全吻合的切割面了⑩。維持這個狀態，將黏土烤硬。

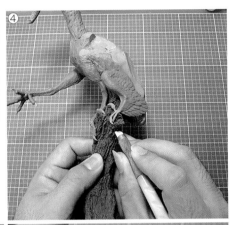

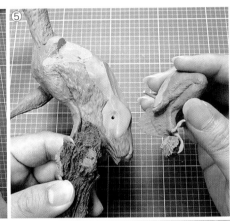

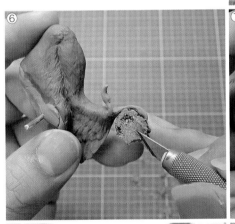

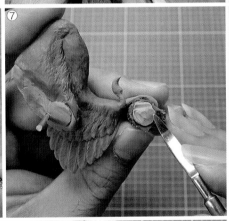

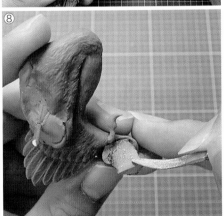

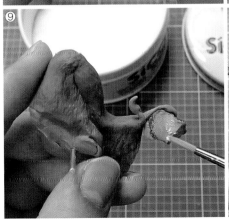

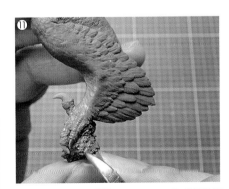

將分割後的左尾翼腳以 Mr.SCULPT CLAY 製作出鱗片。也稍調整樹枝，呈現出用力抓緊樹枝的形狀⑪。

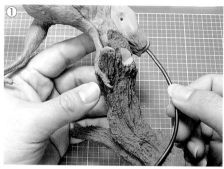
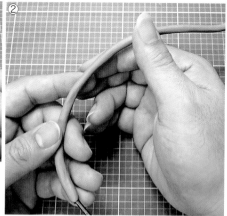
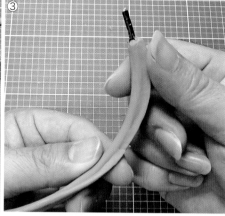

製作尾部。首先要在軀體側開孔，插入鋁線，決定好形狀①。因為就這樣直接作業的話會有困難，所以要從軀體拆下，以 Super Sculpey 黏土包覆起來②。烤硬之後，堆上揉成細長形的黏土，將正中線定位出來③。

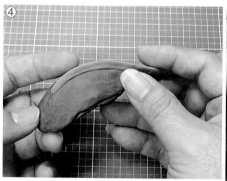
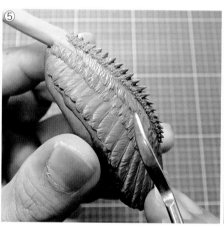
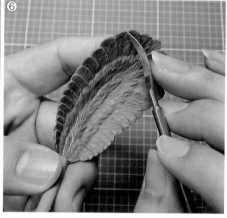

試著要在前端裝上飾羽。先用 Y CLAY 製作黏土作業台④，再以 Mr.SCULPT CLAY 製作羽毛、鱗片以及尖刺⑤。拆掉黏土作業台，製作內側⑥。

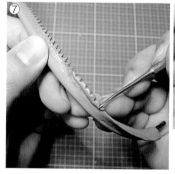

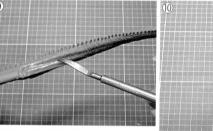
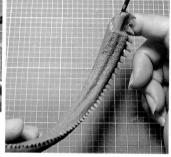

前端以外的部分製作成沒有羽毛的鱗片狀表皮。以先前定位出來的正中線作為參考，將尖刺製作成排列自然⑦⑧。意識到肌肉的緊張與弛緩，使用 Mr.SCULPT CLAY 進行造形作業⑨⑩。

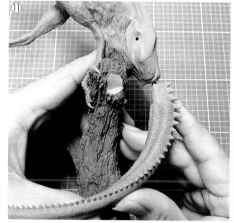
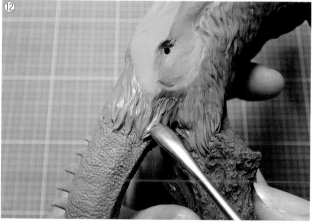

與軀體連接起來⑪。尾巴根部連接處，藉由讓軀體的毛髮覆蓋其上的方式處理⑫。

　與分割樹枝的作業相同的要領，將尾巴根部也分割開來。沿著鱗片的皺紋裁切下來①②。並將切割面處理平整③。

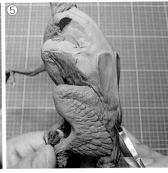
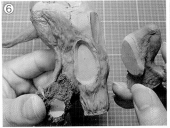
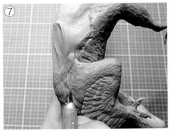

　將左尾翼腳暫時接合上去，接合線條附近以 Mr.SCULPT CLAY 堆土④，呈現出表面質感⑤。烤硬後以筆刀裁切，並將切斷面處理平整⑥。右側也是同樣的作業⑦。

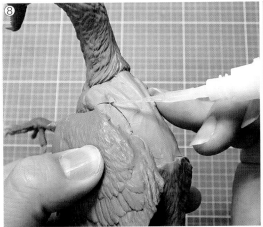
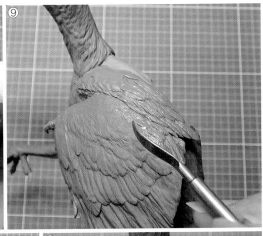

　將翅膀與軀體接著在一起⑧，接合部附近以 Mr.SCULPT CLAY 堆土，將表面質感呈現出來⑨。右側也以同樣方式接著⑩，在接合部與背面整體加上表面質感⑪⑫。

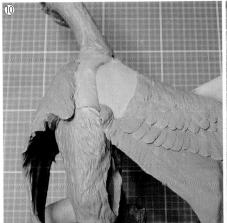
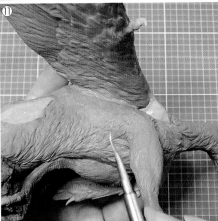
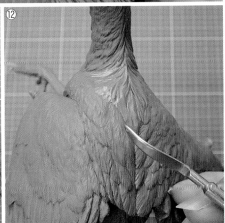

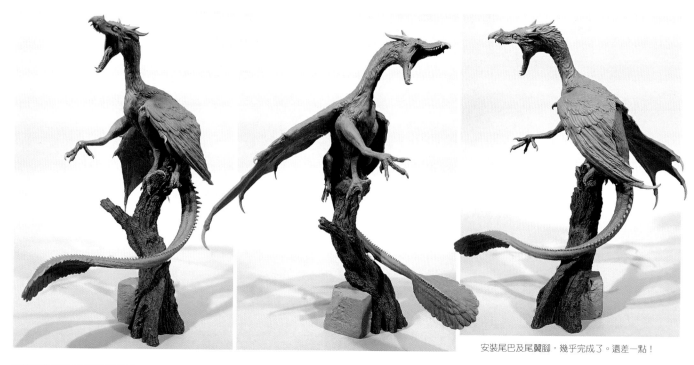

安裝尾巴及尾鰭腳，幾乎完成了。還差一點！

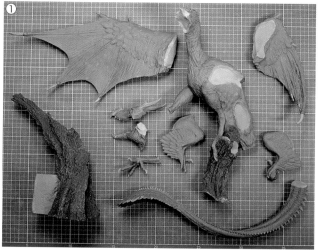

因為細小零件眾多，容易損壞的關係，決定先以成型用樹脂製作複製品後，再將其完成。為了讓複製作業更容易進行，將各零件分割開來①。分割後順便將右眼修改成稍微張開的狀態②。因為眼球是裝入金屬球的關係，很容易就能修改完成。

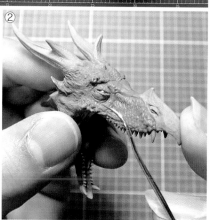

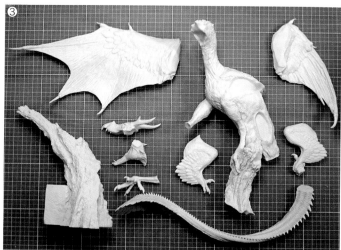

使用矽橡膠以及成型用樹脂製作完成的複製品③。翻模作業的工程請參考「CHAPTER3 製作小狗與小貓」。

　將複製完成的樹脂零件組裝起來。零件的接合面使用鋁線來製作連接軸①②③。暫時組裝後，確認整體④，如果有不易塗裝的部分，就先拆下不要接著固定⑤。除此之外的零件確實組裝後，填埋接合部的間隙，做好塗裝的準備。

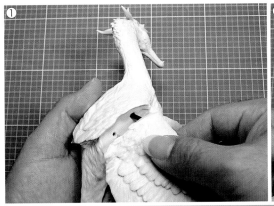

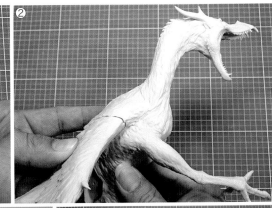

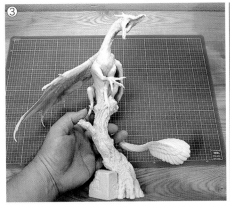

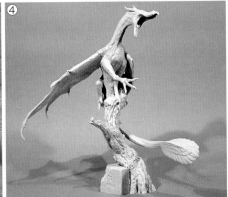

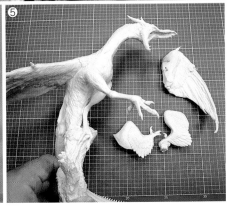

賽蓮海妖的塗裝　終於到了最後的工程。以修飾出栩栩如生的生物感為目標。

　為了要活用樹脂的象牙色，先噴塗金屬用底漆，再以空氣噴槍將拉卡油性塗料的橘色透明漆、棕色透明漆、粉紅色透明漆重塗上色進行塗裝⑥。基底也要稍微地塗裝上色⑦。利用筆刷將色彩重疊的部分刷成模樣⑧。以溶劑將牙齒、爪子以及角質部分的塗料擦洗掉⑨。然後在其上使用焦褐色的琺瑯塗料入墨線⑩。

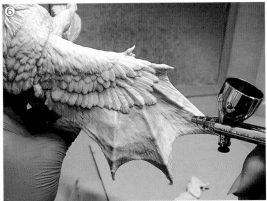

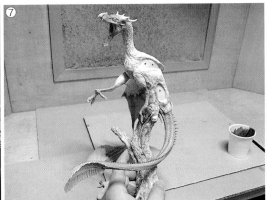

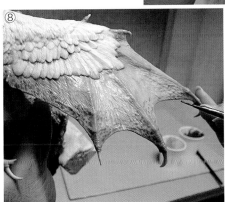

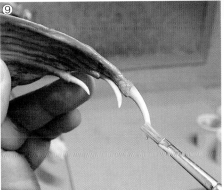

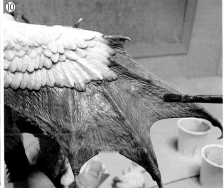

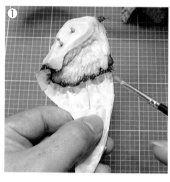

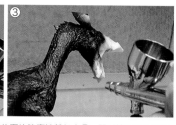

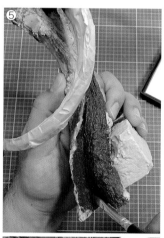

使用保護膠帶及噴氣罐將已塗裝完成的面塊確實遮蓋起來①。羽毛使用黑色拉卡油性漆，以空氣噴槍塗裝②。然後再稍微噴上珍珠色作為襯托色③。使用筆刷加上白色模樣④。因為在黑底塗上白色時，發色不佳的關係，要在白色塗料中添加微量的銀漆來改善發色。

維持遮蓋保護的狀態，用筆刷將水性壓克力塗料塗布在底座的樹木上⑤。撕下保護膠帶，進行遮蓋痕跡修飾等細部的塗裝。因為羽毛看起來過於漆黑，因此在頸部加上了灰色作為反差色。透過塗料的濃度調整，可以呈現出漸層效果⑥。口內及頭角也塗裝完成了。此時要將剩下的零件接著起來，連接處滴入瞬間接著劑，填埋間隙，再用電動刻磨機處理整平⑦⑧。附著在牙齒上的塗料可以用拉卡溶劑來去除⑨。樹脂的色調非常適合用來呈現寫實的牙齒。

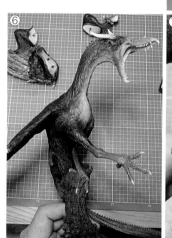

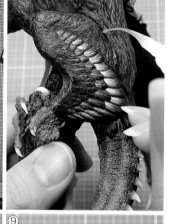

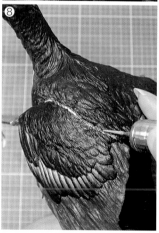

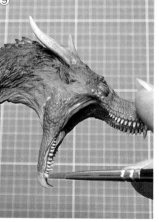

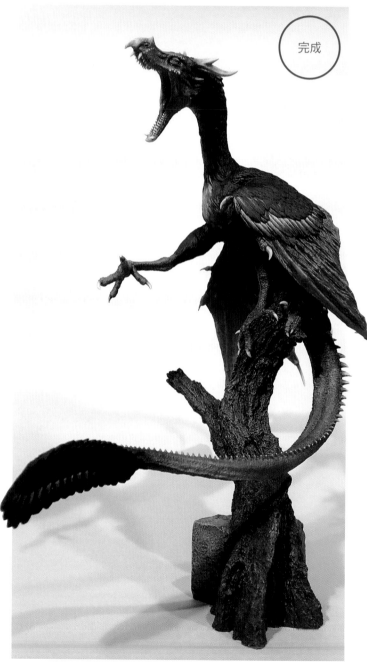

完成

整體著色完成之後，噴上消光表層護膜劑。最後將眼睛及口內具有光澤的部分，以拉卡透明漆來調整上色後就完成了。

後記

　　我小的時候就很喜歡塗鴉畫畫，到了小學生時期，更是迷上了組裝塑膠模型。我現在之所以會製作模型，是站在打自孩童時期就培養起來的興趣。每個階段喜歡的事物，我都會想要製作出具體的形狀保留下來。隨著年齡增長，喜歡的事物愈來愈多，一回神，我的作品也一點一點地增加。爾後我還是希望自己喜歡的事物，以及自己的作品能夠愈來愈多。

只不過，我的作品製作速度非常的緩慢。和快速製作相較之下，我覺得慢慢製作比較能完成好的作品。除此之外，還有另一個理由，那就是花時間慢慢製作的話，在製作的過程中，就會增加與喜歡相同事物與人的機會。

製作生物模型時，就會與同樣喜歡生物的人相遇。觀察的人、採集的人、研究的人、飼育的人…，以及和我一樣製作作品的人。聽到那些人分享的事情，讓我赫然察覺「每個人的觀點都不同」這件事。只要能夠增加更多不同的觀點，不光是單純的有趣，而且還能讓觀察的生物更加立體、更加栩栩如生。我的感覺就是這樣。

在我撰寫這本書的時候，獲得到很多人提供的協助。大家都有「喜歡生物」這個共通點，而且都以各自不同的觀點，對生物有著深入的觀察。像這樣來自各種不同觀點的建議，賦予我的作品許多良性的影響。我要藉著這個場合，向各位容忍我的任性的朋友們致上謝意。

同時也由衷地感謝閱讀本書的各位讀者們。期盼本書能夠對於各位的興趣生活能夠有所貢獻，使其樂趣更加倍，而且有更大的發展。

竹內しんぜん

動物園・博物館介紹

最後要為各位介紹對於本書的執筆、作品製作相關取材提供協助的各個設施。

動物園

白鳥動物園

〒769・2702
香川縣東香川市松原 2111
☎0879-25-0998

這是位於四國的香川縣東香川市的動物園。日本全國各地有著為數眾多的動物園，而白鳥動物園的特徵是與動物之間的距離相當接近。與透過望遠鏡拍攝的照片或影像不同，這裡是能夠親身感受「真正的近距離」的動物園。

如果來訪的時機正好，還可以和小老虎或小獅子一起玩、一起拍照。單純與可愛的小老虎拍攝紀念照也很有趣，但是當小老虎坐在自己身旁時，將近距離看到的老虎手掌大小記在心裡，後來在觀察無法直接碰觸交流的大老虎時，就更能夠對老虎的魄力留下鮮明的印象。在此與各種不同動物的近距離交流，都讓我有著像這樣的類似體驗。

這是一座位於四國・愛媛縣的大型動物園。園方致力於無柵欄式的展示方式。同時也是日本第一次人工哺育成功而知名的北極熊 Peace 生活的動物園。

以家族方式飼育的非洲象家族也是相當值得一看之處。在沒有柵欄阻隔的廣大運動空間一眼望去，大象們可以自由活動，讓我也感覺到好像能夠觀察出每隻大象的性格與特性了。

除此之外還有很多飼育動物，可看之處實在太多了。如果要全部仔細觀看的話，只有一天的時間恐怕不夠。

愛媛縣立砥部動物園

〒791 -2191
愛媛縣伊予郡砥部町上原町 240
☎089-962-6000

熊本市動植物園

〒862-0911
熊本縣熊本市東區健軍 5 丁目 14-2
☎ 096-368-4416

這是一座與植物園合併設立,幅員遼闊,可以在園區內悠閒散步的動植物園。2016 年在熊本地震中受損,之後有一陣子被列入無法進入的區域,但隨著復舊工作的進展,避難的動物們也已經回到園區。2018 年 12 月 22 日已經重新全面開園。

每到週六、日會有飼育員進行解說導覽,以輕鬆愉快的氣氛告訴我們關於生態的知識。在這裡也可以看到我製作非洲象時的觀察對象‧瑪琍與艾麗的活潑身影。

顧名思義,「體感型」就是可以和許多動物直接交流接觸的動物園。這裡飼育的動物是以爬蟲類為主,非常適合作為觀察爬蟲類的施設。

製作尼羅鱷的時候,只要來到這裡,就能夠近距離仔細觀察數隻不同種類的鱷魚。還可以順便觀察比較大型蜥蜴、烏龜這些鱷魚以外的爬蟲類,這也是這座動物園可以提供的獨特體驗。

飼育的種類從大家熟悉的寵物動物,一直到非常珍奇的動物,種類繁多。同時園方也致力於繁殖工作,擁有很多成功的實績。

體感型動物園 iZoo

〒413-0513
靜岡縣賀茂郡河津町濱 406-2
☎ 0558-34-0003

(博物館)

北九州市立
生命之旅博物館

〒805-0071
福岡縣北九州市八幡東區東田 2 丁目 4-1
☎ 093-681-1011

這座博物館大量陳列展示了如暴龍及梁龍這類古生物的骨骼標本,讓人一入館就感到敬佩。依序參觀走向展示場的深處,可以看到中生代之後的生物進化歷史,最後會來到現生動物的骨骼標本,以及動物標本的展廳。在此可以近距離參觀大型的非洲象標本,步入展廳更深處,還能看到非洲象的骨骼標本展示。

這是一座相當大的博物館,即使是常設展示內容也非常充實,有機會來訪時希望能夠盡量騰出時間慢慢參觀。

國家圖書館出版品預行編目資料

以黏土製作！生物造形技法 / 竹內しんぜん作；楊
哲群翻譯. -- 新北市：北星圖書, 2019.10
　　面；　公分
　　譯自：粘土で作る!いきもの造形
　　ISBN 978-957-9559-15-7(平裝)

1.泥工遊玩 2.黏土

999.6　　　　　　　　108007515

以黏土製作！生物造形技法

作　　者 / 竹內しんぜん
翻　　譯 / 楊哲群
發 行 人 / 陳偉祥
出　　版 / 北星圖書事業股份有限公司
地　　址 / 234新北市永和區中正路458號B1
電　　話 / 886-2-29229000
傳　　真 / 886-2-29229041
網　　址 / www.nsbooks.com.tw
E–MAIL / nsbook@nsbooks.com.tw
劃撥帳戶 / 北星文化事業有限公司
劃撥帳號 / 50042987
製版印刷 / 皇甫彩藝印刷股份有限公司
出 版 日 / 2019年10月
I S B N / 978-957-9559-15-7
定　　價 / 500元

如有缺頁或裝訂錯誤，請寄回更換。